U0069520

讓生命故事流動

Playback——為愛而演

張馨之　著

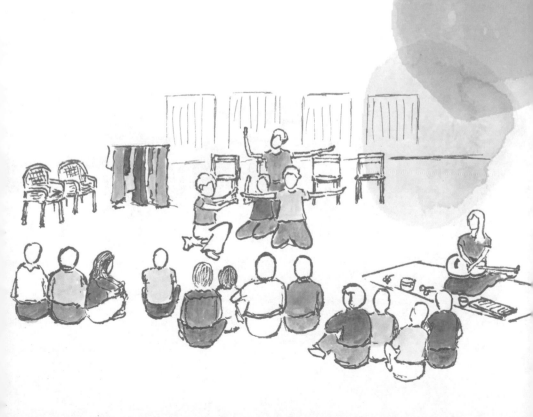

巡演花絮

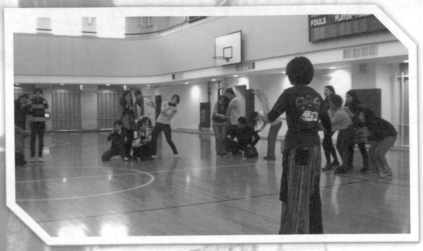

01.（Day1）新竹教育大學工作坊培訓學員

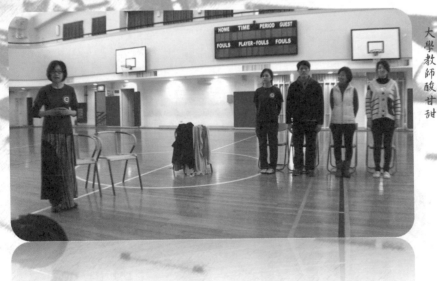

02. 課程中的劇場——（Day1）新竹教育大學教師酸甘甜

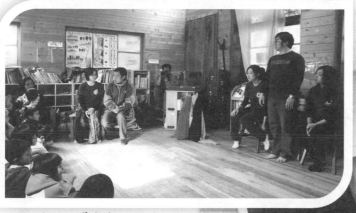

04. 運用椅子呈現路途崎嶇——（Day2）司馬庫斯穆的故事

03. 訪談以及選角色——（Day2）司馬庫斯生命的傳承劇場——優饒長老的故事

06. 開場——小賴擔任樂師主持人——（Day4）彰興國中

05. 開演前場佈——Music Playback 模式——（Day4）彰興國中向前走的力量教師生涯再得力劇場

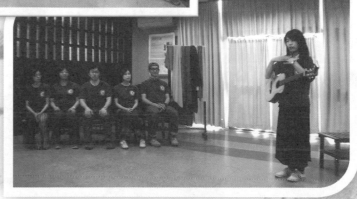

07. 演員介紹後，其他演員立即回演
Playback——（Day4）彰興國中

08. 布的拉扯呈現選擇的掙扎——
（Day4）彰興國中阿淼老師的故
事

09. 演出全景——Playback 模式——
（Day4）重心得力灌溉愛的力量

10. 一人發動，眾人跟隨——
（Day4）台中弘道那些志不
了的故事

11. 台中弘道劇場（Day4）

12. 主角演員演出，忍者演員在
旁合作呈現內心感受——
（Day4）台中弘道

13. 演出後的小慶功——（Day4）台中

14. 主角演員決定舞台，開始對
話——（Day5）彰化弘道小貞
的故事

15.你不要再說了──（Day5）
彰化弘道小貞的故事

16.Playback 演員入戲邊哭
邊演──（Day5）彰化
弘道那些忘不了的故事

17. 三人天衣無縫──（Day6）
社頭國中

18.兩人相依為命──（Day8）
──屏東助人者的故事劇

20. 雙人 Music
Playback 圓
形劇場——
（Day9）台
東星雨民宿

19. Playback 小劇場拍攝場景——
　　（Day9）台東星雨民宿

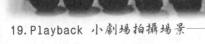

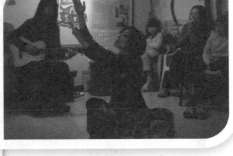

21. Playback 模式鬧場——（Day10）
　　花蓮玉里Our 老房子

23. 捆綁不放手
　　（Day11）—
　　—死亡的陰
　　影

22. 說故事者和主持人在
　　台上觀看——（Day10）
　　芷儀的故事

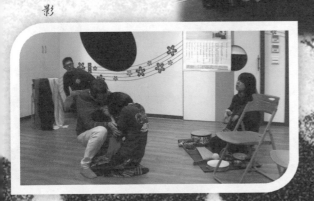

25. 開演前和申請人確認細節──（Day13）宜蘭聽濤營

24. 最佳女主角──一節；最
 佳女配角──大昱兒
 （Day10）──貴婦社工

27. 演員在演出中多樣化的運用布──（Day13）宜蘭聽濤營

26. 運用椅子堆疊呈現不可能
 的任務──（Day13）宜蘭
 聽濤營

推薦序一

　　開始看到這本書活動照片不久，隨著以往體驗馨之 Playback 劇場的活動經驗，心中隱隱約約的感動，從悄悄萌生演變成為具體的震撼，我按捺下心中的激盪，隨者阿馨書中一天天的活動經驗與各種生命經驗的交流，渴望教育界也能有更多教師用這樣融入生命的情境帶領學生深入探索自己的生命意義。

　　用阿馨自己的話說，Playback 是一個開放、公開的互動式劇場，每個觀眾以及上台訴說自身故事的說故事者，都清楚自己的故事會被大眾聆聽、被流傳，在公開演出的 Playback 劇場不是解決問題的地方，而是坦然面對故事中真實的自己。所以我們不去安慰，而是一起流淚，不去批判，而是一同迷惘，不創造完美的 Ending，而是為了遺憾而惆悵。

　　對照於書中各個章節所提出的巡迴演出活動經驗，我真正感覺到 Playback 劇場所萃取出的生命歷程，不僅能經由教育活動進行某種程度地體會、歸納或效法，而且在學員真實體驗與述說故事的情境下，很容易完整內化與學習到每個人獨特的生命意義。這正是體驗教育強調的體驗、反思與實踐的具體展現。

　　馨之對於推廣 Playback 劇場簡單而強烈的願景，始於由衷的發心與執著的為生命奉獻，讓她能在各種挑戰中仍能如此以生命影響生命，並去了解人與融入人，在過程中她先放下了自己，走入別人的生命，而且在劇場中共構出生命的火花。

　　如果閱讀完一本書會使人感動不已，也許是因為看見了生命的悸動，也照見了自己類似的心靈歷程。讀阿馨的書，就感覺到她的生命熱量不斷地產生在每一天的活動經驗之中。但願她能實現她綻放生命能量的終身志業，也希望教育界能產生許多像阿馨一樣充滿生命能量的教師。

<div align="right">蔡居澤</div>

蔡居澤

國立台灣師範大學公民教育與活動領導學系副教授

授課領域：童軍教育、探索教育、戶外教育、經驗教育、
　　　　　休閒教育

研究專長：戶外探索教育、戶外環境教育、童軍教育、綜
　　　　　合活動、課程設計與教學

推薦序二

　　2004，我和阿馨的第一次見面是在台南的一家咖啡廳。隔年她便踏上台北跟我學習 Playback（一人一故事）劇場；從此以後，由中部開始，接著台灣及世界各地一路學習與研發，Oops（哇嗚），這一路下來也十年了。那時我們都還是小小的年紀，談著大大的夢想和大大的志願，大大的嗓門和著咖啡香。

　　在我自己經營 Playback（一人一故事）劇場的路上，很多人會問：「為什麼要用一般人的故事？為什麼而演？」

　　謝謝阿馨和夥伴們跟我分享他們這項計畫。一開始聽到這個企畫的時候，一般人都會擔心，擔心這麼大的巡演計畫錢哪裡來？人哪裡來？觀眾因為陌生沒有聽過 Playback（一人一故事）這樣會不會有阻礙？好不容易建立起來的團隊會不會因為執行這麼大的計劃，太過辛勞而遭受打擊？理性的阿馨以及智慧的團隊也都有考慮這些，只是他們用行動本身去回答了以上擔心。計畫付諸執行本身我就已經十分佩服，旅行的時候我更是好奇發生的所有事情，所以非常開心有這本書的產生。

從書中看到他們經營一次巡演場次，像我們一般經營一次演出一樣，要有暖身、要有高潮也要有收尾。他們從人的聚集就是一個凝聚共識的開始，深入各地聽到那些不被聽見的助人故事，以及最後勤奮寫下每一個細節，這就是一個完整演出的籌劃及呈現。他們不只是演出觀眾的故事，也讓兩個不同團隊的演員們用行動來學習合作。舞台上以及舞台下的人都在創作，讓個別的生活和集體的生命議題融會交流，找到對話、找到對生命的熱愛。最後人到齊了、錢自然有了、本來陌生Playback（一人一故事）劇場的人懂了、團隊更加閃閃發光了！

「讓生命故事流動，為愛而演」，我想這就是答案。

2015，我們雖然都已經不是小小的年紀，也不再談了，卻都走在夢想和志願的路上。偶而，我們還是會相遇在世界各地的角落，大大的嗓門依然和著咖啡香⋯⋯。

喬色分

喬色分，本名林淑玲
台灣——擬爾劇團藝術總監
國際一人一故事劇場中心鑑定合格講師

自序

　　此書，獻給一路相隨的馨爸、馨媽、巡演夥伴們，以及所有說故事者們。

　　這本書，拼貼著關於這十四天對我來說意義重大的故事，也收錄著裡裡外外演員們、說故事者們的心情故事，關於助人初衷、教育使命、家庭聯繫、自我尋覓，有歡笑、有淚水，在舞台上與觀眾席間熱切交流著生命中的點點滴滴。儘管文字的敘述遠遠不及現場熱騰騰的體驗，但我仍試著透過文字來說著在我內心中流竄的故事，也想介紹這一群一起演出的夥伴們，介紹我們都熱愛的劇場——這個能彼此交心的劇場——Playback Theatre（註 1），讓我們許下一輩子的承諾——每一年到各地聆聽及回演故事，不斷 Playback 下去，直到我們老到演不動。

　　回顧這一趟旅程，就像自個兒坐在說故事者的椅子上，沒有主持人，自顧自地不斷說著，邊說邊補充，前情提要、細節描述樣樣都來，但也發現許多空白或記憶模糊的片刻，現在所寫下的文字，也都是再創造的作品了，當下已過，此時此刻回

憶起的片刻也加入了這半年來的不同心境，所截取的、所聚焦的都潤飾、修飾過了，可能還有意無意地改寫了。

好多年來，我深愛著 Playback 劇場，多半以主持人的角色來和觀眾互動，和演員合作；在十四天巡演中，我有機會重回舞台擔任演員，能夠更深刻地感受到故事的溫度，也因為安排了全程錄影以及演出前後的採訪，我才得知每位夥伴為什麼願意義無反顧、不求回報地付出及參與。歷經十四天大小事的洗禮，我蛻變成一個真正崇尚以及信服「什麼都是對的劇場」的演員。在舞台上，所有的當下都是對的，所有的選擇都是好的，演員們順著內在的流，隨著即興而奔放，拋開理性腦袋的焦慮跟擔憂，什麼就會是對的。

這個轉變也影響了我往後帶領 Playback 劇場培訓的重心，我放掉許多規則及儀式，在培訓的初期更加強調「流動」、「什麼都是對的」、「錯也錯得很有價值」、「失誤也可以很驕傲」，隨著課程進展讓參與者自然而然形塑出劇場的規則及儀式，成為一位勇於嘗試、大膽冒險、不斷學習的回演者（Playbacker）。以往的學員多半感受到同理，因為能夠以這樣的方式彼此聆聽，深受感動；現在的學員感受更多的是在舞台上的解放跟自在，更自由地讓彼此故事中的元素、情感在自己的身心中流動。後者的成員，比較不會因為表演的不夠好、不

到位而感到壓力，後者的觀眾也較能明白每次演出可以給自己
的驚喜跟可能性。

為什麼一個職能治療師寫著 Playback 劇場的書？

　　我曾經是一個全職的職能治療師（註 2）。熱愛學習、熱愛
分享，學的又廣又多，學到什麼都用，用在自己、家人、實習
學生、個案、同事身上，單純想在工作崗位上做著自已喜愛的
事。其實也曾懷疑過，這樣是否太過任性，是否沒有盡到治療
師的責任跟義務，沒有能夠好好治療個案？我並不是根據深厚
的理論基礎或實證研究而進行操作，而是因為喜歡那樣與人互
動，那樣存在。每次在團體中看見成員們的笑臉，從認為自己
辦不到，到很驕傲地說自己是個演員，讓我相信自己是做對了
一些事情。隨著不斷地應用，開始被邀請擔任講師、訓練師，
從醫院裡的治療室跨領域到學校中的教室、臨床工作者的研習
課程、企業訓練的教育場域，直到現在，發現 Playback 劇場可
以融合所有我會的：帶領觀眾願意冒險走上舞台，是冒險治療
（註 3）的精神；訓練演員在台上彼此丟接球、Say yes、不怕犯
錯，是即興（註 4）劇場的原則；透過肢體、聲音、布、音樂來
回演故事，是表達性藝術治療的融合（包含戲劇／舞蹈動作／
藝術／音樂治療）；在舞台上留意走位、戲劇張力，是舞台劇

訓練的成果；聆聽故事、感受故事、訪談故事，是敘事治療、心理劇訓練後的活用；能和各種不同背景的觀眾互動，發展出各領域的語彙，是職能治療的本能反應。

　　於是，我離開了醫院，成為一個一開始總是說不清楚自己在做什麼的自由工作者，和一群體驗教育工作者、心理師、社工、職能治療師、護理師組成這個演出團隊，邊體驗、邊學習，會多少、演多少，有多少經費、走多遠。我們這一群人，發自內心熱愛 Playback，再也離不開了。

從無到有的每一場演出

　　每到一個地方，就看到工作人員忙進忙出，貼巡演海報，排椅子，擺放授權攝影同意書及劇場介紹傳單；攝影師馨爸（註5）拿著攝錄影機及腳架到處找適合拍攝的地方；協助攝影的工作人員分散在場地周圍，互相補鏡頭；演出團隊在舞台區進行討論及暖身，迅速地建立默契，準備開演。每一次都是重新開始，新的演員搭配，新的觀眾體驗，在短暫的兩小時內，完成 Playback 劇場。

　　開演前我的內心都是焦慮緊張的，無法放鬆，雖然是公益演出，沒有收費其實也沒有什麼負擔，大部分的申請單位都不清楚 Playback 是什麼，因此也不會期望太高，但我總是希望能

給予最好的體驗，不論是給觀眾或是參與的工作人員以及演員，自己無形中揹負起要照料大家身心靈的責任，這責任只有自己知道，雖然辛苦，卻辛苦的很甘願。

回顧十四天十四場演出，演出前感到最爆笑的是第四天在彰化的彰興國中，因為是第一次運用 Music playback 劇場模式（註 6），開演前又有演員迷路晚到，我必須得在很短的時間內讓大家知道怎麼和小賴（註 7）配合，因為小賴不會下表演形式（註 8），等於演員本身也是主持人，要自行決定表演的形式是哪一種，我們也在那短短幾分鐘內解放了！那一天也是最考驗意志力的，因為同一天演了三場，演到晚上場次，演員們都非常疲累，算是搏命演出，我也在晚上場次演到淚流滿面；演出前感到最不順、最折磨的是在屏東的第八天，開演時申請單位場地沒借到、觀眾沒半人，演出陣容只有小賴跟我兩個人，要決定是否要取消，還是硬著頭皮上。

擔任演員時，演得最痛徹心肺的是第五天在彰化弘道老人福利基金會；最害羞的是第九天在台東星雨民宿，觀眾全都是親戚，一樣只有小賴跟我；最後，演得最掙扎以及在台上冒火的是最後一場，被奔放以及嗨到爆炸的演員惹怒！

每一天都有不同心情，這趟旅程實在有太多故事想跟大家分享，就讓我們繼續看下去。

建議閱讀方式

　　對於 Playback 劇場好奇的，可以細看〈為什麼是 Playback 劇場〉單元，裡頭會詮釋這劇場的有趣之處，以及在「為愛而演巡迴公演」時，我們玩出了什麼新花樣。〈巡演淵源〉及〈從無到有的籌備階段〉則描述了這個活動如何從一個點子發展成連續十四天的旅程。〈各路英雄好漢〉單元，您將認識一些行業中的高手：企業訓練 A-Team 團隊、獨立創作音樂人＋自由社工、專長心理復健的職能治療師、專長戒癮的護理師、擅長冒險治療的心理師、體驗教育＋農業推手、自學學校創辦人、圓夢高手、諮商輔導心理師。〈巡演十四天〉篇則可看到我在巡演歷程中的許多發現、和夥伴們的互動、自我對話，以及 Playback 演出時在想什麼；裡頭也描述了一些故事，關於開演前的瘋狂彩排、部落傳承的使命、老師們的初衷、社工的眼淚、觀光地區的在地心聲、年輕人的迷惘、考驗修養的合作經驗等等，文章中附上記錄短片連結，讓您看出互動之間的奧妙。〈巡演後，故事沒有停〉則分享現在這群巡演的夥伴的近況。最後的附錄則提供延伸閱讀、影像連結的彙整。

📢同場加映

註 1：十四天巡演中，我刻意不使用 Playback Theatre 的中文翻譯——
　　　一人一故事劇場，因為深深覺得英文的字義更貼近我們所

做的事，也在寫書的過程中發現，Playback 更貼近「陪伴」
——音相近，對我來說意義也相近，我們在舞台上聆聽說故
事者的故事，不評斷、不批判，全然真誠的「陪伴」，陪在
群眾的身邊，伴隨生命故事中的點點滴滴、浮現的畫面、內
心的悸動。這個劇場完全是因為觀眾／說故事者而存在。

註 2：根據 *Compact Oxford English Dictionary* 的定義，職能治療
（Occupational Therapy，簡稱 OT）是一種使用特定活動，
從而協助、恢復身體或精神心理上的各樣疾病。它是一種透
過有目的的活動來治療、協助及維持病者生理上、心理上的
健康；或減輕及舒緩病者在發展或社會功能上的障礙對他們
的影響，使他們能獲得最大的生活獨立性。至於美國職能治
療學會（AOTA）的定義：職能治療是藉著使用「有目的性
的活動」來治療或協助生理、心理、發展障礙或社會功能上
有障礙的人，使他們能獲得最大的生活獨立性。

職能治療師的養成教育，讓我接觸了各種不同的媒介：木
工、陶工、美術、毛線、皮雕等等，我們透過活動分析來解
構各項活動所包含的認知、動作、感官刺激、人際互動元
素，進而架構出對於服務對象而言「有意義的活動」，透過
這類活動來進行生理上、心理上的復健，簡單來說，醫師開
的是藥物處方，職能治療師開的是活動處方。

註 3：我將「治療」詮釋為由治療人員（醫師、心理師、治療師
　　　等），針對個案疾病、症狀及問題，在與個案建立「治療關
　　　係」下，所進行的行為。（這邊就不贅述，感興趣的讀者可
　　　參考延伸閱讀。）Playback 劇場以及我所帶領的體驗、培訓
　　　並非治療，而是我從學習「冒險治療」、「藝術治療」、
　　　「表達性藝術治療」等不同手法，截取其精神及活用其中的
　　　體驗活動，在學習、教育的層級中，運用冒險情境、藝術創
　　　作、表達性藝術的活動來引導成員們進行自我探索、潛能開
　　　發，過程中不會針對個人特定議題或是疾病進行處理。
　　　Playback 劇場常被誤認為是藝術治療或戲劇治療，但事實上
　　　這是一個開放、公開的互動式劇場，每個觀眾以及上台訴說
　　　自身故事的說故事者，都清楚自己的故事會被大眾聆聽，被
　　　流傳，在公開演出的 Playback 劇場不是解決問題的地方，而
　　　是坦然面對故事中真實的自己。所以我們不去安慰，而是一
　　　起流淚，不去批判，而是一同迷惘，不創造完美的 Ending，
　　　而是為了遺憾而惆悵。

註 4：「即興表演」（improvisation），指的是一種沒有劇本也不
　　　經排練，就向觀眾演出的一種戲劇表演。（《表演技術與表
　　　演教程》／詹竹莘著）其中作者亦提到「即興表演」是要求
　　　演員在表演時間內，按照一定的要求，迅速準確地進行表演

的一種特殊技能，即興表演不是不經訓練，僅靠現場靈感就可以獲得的，而是需要演員發揮高度集中的注意力、快速的反應能力，充滿內在激情，且擁有深刻體驗並符合人物性格和基調的表演技能才可。

註 5：馨爸就是我的父親，在巡演旅程中擔任司機、攝影師，是 Playback 劇場的頭號粉絲以及最強力的推手。

註 6：此為小賴跟我因應此次巡演創造出來的 Playback 劇場演出模式，融合她的音樂分享形式以及 Playback 劇場模式，在過程中有許多調整及新發現，關於模式的詳細介紹請參閱〈從無到有的籌備階段〉單元。

註 7：小賴，本名賴儀婷，東吳社工所畢業，是一個用音樂陪伴人的非典型社工。我和小賴在 2009 年結緣，在她 2014 年完成「聽說那裡有故事」的環島音樂交換之旅後重逢，聊天之中迸出許多新鮮點子，想要結合她擅長的音樂創作分享及我喜愛的 Playback 劇場，因此催生了此次巡演活動。

註 8：Playback 劇場有特殊的表演形式（Form），通常主持人會在演出過程中，在觀眾或說故事者分享完故事後，依據故事的類型及特性，指定表演形式，我們習慣稱為「下形式」。

目錄

 行前

 巡演

 未完

前行

為什麼是 Playback 劇場？

Playback 劇場有何不同？

　　一人一故事劇場是一種原創於即興劇場的劇場形式，人們在此訴說著他們人生中的真實事件，並看著這些事件當場被表演出來。

<div align="right">Jo Salas《即興真實人生》</div>

　　這個劇場，演員沒有腳本，沒有導演、舞台設計、舞台燈光、劇場化妝等項目，也沒有走位、**技術走位**、彩排、整排的排練流程。由於沒有幕起幕落以及燈光效果，劇場有著特定的儀式（註 1）界定舞台及演出段落，通常由主持人（Conductor）與觀眾互動，引領觀眾分享，聆聽觀眾分享後，會選擇適合的表演形式（Form），交由演員（Actors）及樂師（Musician）不經排練或討論，立即將感受或故事呈現出來。

圖一、Playback 劇場的擺設

　　在場的觀眾除了觀看，也有機會成為說故事者，親自坐上說故事者的椅子，分享自己的真實故事。分享時，說故事者的角色相當於傳統劇作中的劇作家，在與主持人對談、回答主持人引導提問下，就自身經歷透過口述進行第一次故事轉述，此故事由演員及樂師聆聽後，在演出階段進行回演，此時演員及樂師同時扮演演員及編劇導演，在場上不經討論，而是透過即興技巧，在互動中完成演出，此階段為故事的第二次創作。觀眾及說故事者觀看時，會有自己的詮釋，此為故事的第三次創作。Playback 劇場對我而言，就是個不斷互動、創作、重新看見及發現的歷程。

在公開場合裡說著自己的故事，雖然不算正式，卻是
不同於和自己的朋友講電話那樣。圍著一圈觀眾與演員，
舞台上是一個空的空間，還有一些儀式的架構。這些元素
把這裡轉變成故事裡的場景。……說故事人通常能感受到
這一點，所以會說出強烈地、能表達出一絲真理的故事，
或是被賦予真實客觀經驗的故事來應和。

Jo Salas《即興真實人生》

Playback 劇場中常用的表演形式（Form）

Playback 表演形式有簡單的規則及限制，讓演員彼此合作，
以下就巡演過程中常用的形式稍作說明。

流動塑像（fluid sculptures），是由演員們自發性往前
跨步到表演區，透過重複的動作跟聲音來展現情緒，樂師則透
過樂器／人聲的重複旋律節奏，加入演員。通常用於服務觀眾
單一情緒或心情。

一對對（pairs／conflicts）則是透過演員們兩兩一組進
行肢體上的拉扯與語言上的對比反差，來呈現掙扎、矛盾以及
不同的選擇，此形式會在主持人說「一對對」時，演員兩人一
組前後站。當主持人說「請看」時，樂師敲打節奏，同組演員
作出相對動作並且定格。演員定格好，樂師音樂停，靠近樂師

的組合開始回演，重複幾次定格，樂師提示音，第二組回演，定格，樂師結尾音；放鬆，回看。

　　三段落（three sentence）則是服務有情節的故事，有明顯的開始、轉折、結束；三位演員可以扮演故事中出現的人物、物品、狀態，至少其中一人要扮演主角（story teller）。

　　四元素（4 elements）可服務複雜、濃厚、難以言喻的心境，在主持人說「四元素」時，四位演員走向定位；負責音樂元素的走到樂師席、負責肢體元素的走到布架前方、負責布元素的走到布旁邊、負責擔任詩人的則站到離樂師最近的椅子上。每一位演員只能運用一種元素進行回演，不能說話，回演完成在場上定格，由音樂開始，詩人結束。

　　大合唱（chorus）的特色為可以呈現充滿轉折、曲折的心路歷程，在主持人說「大合唱」時，演員們立刻聚集一起；說「請看」後，其中一人開始行動，其他人同步跟上，呈現出相同動作及聲音。隨著情緒轉折改變，不同演員輪番帶領，其他人馬上跟隨。樂師在此形式中不加入。

　　以上的形式屬於短、中形式，主要在演出一開始時暖場，讓觀眾熟悉 Playback 的演出形式、互動模式，隨著分享內容牽動回憶，故事的情節及長度會越來越長，此時主持人就會邀請觀眾走上台，坐到說故事者的椅子上，進行**場景故事**（story）——也可稱作**自由發揮**（Free form），可自由運用所有的形

式，我在巡演過程中使用的名詞是自由發揮（Free form），因為喜歡這種突破框架的稱呼。坐在說故事者椅子上的觀眾稱為說故事者（story teller），主持人在訪談過程中會邀請說故事者選一名演員來扮演自己，這名演員則為主角演員（teller actor），在選角過程中沒有被選到的演員，則可以任意扮演故事中的各種元素及人物。訪談完成，主持人說「自由發揮」形式時，演員起立預備。主持人說「請看」後，樂師演奏前奏——如同電影開場音樂，營造情境及氛圍，演員作出故事封面照（靜止塑像），音樂停，開始回演故事。

每個人心目中的 Playback 都不一樣

　　觀看此書的讀者們、參與十四天巡演的觀眾朋友以及演員們、在台灣及世界各地體驗及學習 Playback 劇場的夥伴們，對於這劇場會有非常不同的體驗，由於不同主題、不同主持人、不同演員搭配，會營造截然不同的體驗。我很喜歡此劇場的創始人 Jonathan Fox（註 2）如此開放及鼓勵我們用自己的方式運用，也感謝我的啟蒙老師喬色分（註 3）大力支持及放任我盡情地玩耍。我從來不敢說我們是專業的劇場人，事實上我也真的不是。

　　我在 2008 年大量運用 Playback 技術訓練精神患者、醫療從業人員時，只受過基礎訓練課程以及主持人進階課程，而已（註4）。由於職能治療師的背景以及熱愛學習的個性，在接觸 Playback 劇場之前，已接受過台南人劇團青年劇場的培訓，那是我正式接受戲劇訓練的開始，同時期亦在服務的醫院裡接受心理演劇訓練。當我接觸 Playback，便愛上了它的真實，也愛上了它的溫柔；這幾年持續於不同劇場中學習，見識到即興劇場的奔放與自由以及小丑劇場的存在於此時此刻，發現與 Playback 劇場的共通點是「Say yes」。但 Playback 的挑戰更多在於，對真實的人生情節「Say yes」——對於自身被引發的情緒、回憶及種種反應。所有發生在劇場中的一切，發生在 Playback 中的一切，都是如此真實無法隱藏，我們都努力完美，卻都不完美，我們都認真投入於每個當下，每個故事流過我們身體，榮耀每個故事，每個在場的觀眾。

　　我不會在此書中比較及羅列我們有何不同，只想和讀者們分享我所經驗到的，並且邀請大家進到劇場，感受各種不同風格、不同價值，如同認識一個完全不同的人，每個劇場都是獨特的。

為什麼 Playback 劇場如此迷人？

> 有時候看一部電影，看一齣劇，讀一本小說會讓你覺得內心部分被觸動，像是那也是你的故事，但永遠感動最深的是親眼看到自己的故事被揭幕、被謝幕。

<div align="right">大昱兒</div>

Playback 之所以迷人，就是因為它本身就是人生的隱喻；每次上場都無法重來，只有一次機會。演員在台上是修行，修練著如何欣賞自己、欣賞夥伴，有時在台上的流動非常順暢，有時漏接彼此訊息，觀眾看來仍是默契十足，演員們心知肚明，但我們都能馬上 let go & move on，因為戲還要演下去，觀眾還在欣賞。當在台上能夠如此自在揮灑，並接納什麼都是對的，這樣的心境轉化到真實人生，似乎更能坦然、瀟灑了。

對於觀眾以及一旁跟隨的工作人員們，除了驚呼台上演員怎能如此有默契，感受到的是劇場中人與人真實的互動，有的會敬佩說故事者的勇氣，有的則從別人的故事中看到自己的軌跡、自己的情感。每個故事就像小石子投入池塘中，泛起漣漪，牽動著過往的回憶，演員們的人生故事也和觀眾的交織在一起，感覺很親密，也帶著害羞、不好意思，就像一大群不甚熟悉的人一起泡裸湯的感覺，解放後會發現，我們都一樣，都是人，都會害怕、都會感動、都有情緒、都會為了在乎的事情

而揪心，都有初衷，都想找到力量往前走。除此之外，觀眾及說故事者也會感受到演出團隊的重視以及全神貫注，不論是一個情緒或是生命中的一段經歷，我們都非常珍惜以及感謝有機會透過回演參與其中。

　　Playback 這個形式是我六十幾年來的生命過程當中，所經歷過很快速的、很有效的、很中肯的，而且是真實產生的感動，沒有任何其他的狀況可以相比。在我們日常生活中，幾乎很難會碰到一個跟你對話的人，很專心地聽你講話，很少碰到！更何況這是有一群人，包括觀眾、主持人跟演員，那麼多人都很專心的在聽你的故事，台上演員還馬上將你的故事演出來。說故事的人看著別人演出自己的情境，那種感動，他會掉淚。

馨爸

──◀ 同場加映 ────

註 1：簡單說明為愛而演所使用的基本儀式：

　　(1) 在主持人邀請觀眾或說故事者分享時，演員及樂師以中性姿勢聆聽。

（2）主持人結束訪談，下形式（Form）——亦即説出形式的名稱，演員就定位；主持人説「請看」（Let's Watch）時，引導觀眾注意到舞台表演區，演員及樂師接手，準備呈現。

（3）演員及樂師依據形式回演給觀眾，演出過程中視線高於觀眾，勿視線接觸。回演完成後，定格，放鬆，回看説故事者，接著回到中性姿勢。

（4）主持人接手，引導説故事者接收，「送給您～謝謝您的分享」，接著邀請下一位。

註 2：Jonathan Fox 於一九七五年創建 Playback Theatre。

註 3：喬色分，本名林淑玲，為英國赫郡大學戲劇治療碩士，「一一擬爾劇團」藝術總監，一人一故事劇場主持人、演員、課程講師。

註 4：Playback 劇場的完整訓練大致分為四個階段，第一階段為五天的基礎訓練課程，通常為 30 小時；第二階段為進階課程，通常為三到五天，著重於技巧演練——例如主持人、樂師、未被選角的演員等，或是針對不同議題進行研究及探討——例如創傷、社區應用、多元文化等；第三階段為實踐（Practice）課程，為期兩週，不斷演練；第四階段為領導（Leadership）課程，為期三週，需要有足夠實踐應用的經

驗，以及完成一篇創意計畫及一篇論文報告，通過申請後得以上課。我在 2006 年完成第一階段的課程以及主持人進階課程時，並不知道完整 Playback 訓練有如此多階段，當時只要學到就開始應用；在 2009 年 6 月完成青年壯遊台灣計劃，到七家機構提供 Playback 及表達性藝術活動課程，其中一家機構的學員因此成立「草屯 OOPS Playback 劇團」；同年 8 月參加 Playback 劇場亞洲聚會，認識不同地區的劇場夥伴，看到各地團隊組成以及經驗，才知道 Playback 的世界如此寬廣，並開始到國外上課；於 2011 年 4 月在英國完成第三階段課程；於 2012 年 8 月在英國完成第四階段的課程，正式成為美國 Playback 劇場學校畢業生。

巡演淵源

兩個女生的重逢

那一天，在一間教室的講台邊，有兩個女生在聊天。一個在吃便當，一個彈吉他唱著自己創作的歌曲，唱歌的女生是剛完成「聽說那裡有故事」音樂交換計畫的小賴，吃便當的是我。

我和小賴最早相遇在 2009 年亞洲體驗教育年會（註1），當年小賴已經是個即將從東吳社工研究所畢業的準碩士，而我已經連續幾年在年會中分享藝術、戲劇以及 Playback 體驗活動。她因為從來沒有接觸過戲劇，覺得很新奇，看了工作坊的介紹被吸引著，覺得自己對於戲劇有著興趣跟嚮往，也想要盡情地體驗，於是踏入了我帶領的 Playback 工作坊，在進階訓練的工作坊中，小賴坐上說故事者的椅子，強烈感受到被 Playback 服務的感動，她說當時她哭了。老實說我沒有印象了，只記得小賴是眾多學員中的一個。

　　隔年，換我去參加了小賴開的工作坊，在她的工作坊中經驗到非常精彩的音樂創作歷程，我主動邀請小賴擔任當天晚上 Playback 演出的樂師，這女孩自然而然的即興音樂創作，感染了在場所有觀眾。這次，換她讓觀眾們哭了。

　　中間幾年我們沒有再碰面，卻都記得彼此，直到 2014 年同時被東海大學邀請去大學入門的演講，再度聚首，分享彼此的近況以及夢想。小賴說，她下一個計劃是「社工人‧客廳音樂會」，一直對 Playback 無法忘懷的她，想在其中加入說故事者的椅子，跟觀眾有進一步的互動；我說，那我們可以一起合作來場演出。當時因為要趕緊吃完便當，下午還有體驗課程要帶領，我們約好保持聯絡，我也邀請小賴來參加我在十一月分辦的 Playback 樂師進階工作坊（註 2）。

兩個團隊的激盪

　　當 A-Team 人夫們碰上 OOPS 女孩們，接受英國老師的音樂即興薰陶，激盪出深刻的火花，每個故事都用生命能量來演，每個旋律歌曲都唱到心深處；讓我不論在演員、主持人、觀眾的角色中，都眼眶泛紅（其實大家都哭了，有夠澎湃）。

<div align="right">阿馨</div>

　　兩個截然不同的團隊，因為工作坊相遇，結下了一輩子的緣分。這兩個團隊，一個是 OOPS 劇團（註 3），成員多半為精神療養機構的工作人員，有職能治療師、心理師、護理師，固定團員皆為女性，多為未婚，只有一位榮譽團員——人夫；一群內斂、善於聆聽、柔性，若用線條來描述，是細細的粉彩色曲線彎曲蔓延著。另一個團隊則是我離開醫院後，以自由工作者身分加入的歷奇 A-Team（註 4），成員是群相信「生命影響生命」的探索／冒險教育訓練工作者，嚮往自由自在的冒險生涯，他們也熱愛學習，對於 Playback 很感興趣，在 2014 年接觸 Playback 技術後，很快抓到精髓、精華，開始蠢蠢欲動，這一群都是男性，身為人夫及人父，以及即將成婚，是一群外放、豪邁、熱愛冒險以及沒在怕的男人們，是大塊原色區塊，色彩分明，一出手絕不含糊也不客氣。

　　在三天工作坊中，兩個團隊相互切磋，演出彼此的故事，每一個演練、每一次故事回演，都擦出火花，就此組合成 A-OOPS-Team 劇團，在工作坊第三天時到台中沙鹿國小（註 5）進行公演，小賴排除萬難來到台中，結識了這兩群不同質地的演員，於是一起合作的可能性越來越大。

為愛而演（Playing for love）規模逐漸成形

就這樣，各方人馬聚集一堂，各個零件湊齊，齒輪開始轉動。除了我跟小賴主要構思及討論巡演的方向，其他夥伴們也你一句、我一句、你挺我、我挺你，促成了這趟巡演。其實我本來只想，一年至少有一次 A-Team 跟 OOPS 能聚在一起一天，一起團練跟演出，這樣就夠了。小賴說：「一場感覺不夠啊，如果連續幾天呢？有沒有可能？」兆田說：「要做就做大的，好好地把 Playback 推廣出去，讓更多人認識、讓更多人看見。」於是，原本的一天，變成了連續十四天，原本兩個人的想法，變成一群人的旅程。

我們深深相信著，每個人都有故事，故事都等待著被聽見、被看到，讓我們為您服務。

Playback your story, playing for love.

A- OOPS-Team

━━◢◤同場加映━━

註 1：亞洲體驗教育年會，是亞洲體驗教育學會的年度聚會，學會每年都會邀請來自海內外超過上百位的體驗教育工作者聚集於此，鼓勵透過專題演講、（戶外）工作坊等不同形式的發表，分享多元的實務應用經驗與理論觀點省思，逐步累積台灣體驗教育的相關實務應用及理論研究的多元經驗。資料來源：亞洲體驗教育學會網站 https://www.asiaaee.org/list.asp?id=10

註 2：Playback 樂師進階工作坊，是我在 2014 年 11 月邀請英國的 Brain 來台進行的 Playback 樂師工作坊。Brain 是我在 2011 年於英國受訓時的同學，他精湛的吉他技巧以及即興音樂創作能力深深吸引著我，課餘時間他教會我彈奏具有故事渲染力的和弦，於是我心想有機會一定要邀請他來台灣。

註 3：OOPS 劇團的前身為草屯 OOPS 劇團，成立時間為 2009 年 6 月，由當時參與培訓的成員黃國峰（藝名：北極熊）發起，組成成員為當時草屯療養院的精神科專業醫療人員，當時我在斗六擔任職能治療室主任，每週四晚上到草屯療養院和團員們一同團練，進行多場公演以及執行 Playback 培訓課程；2011 年轉型為 OOPS 劇團，不受限於草屯地區，主動到不同地區提供體驗及演出服務。

註 4：歷奇 A-Team 是一群相信「生命影響生命」的探索／冒險教育
訓練工作者，嚮往自由自在的冒險生涯，不願受到拘束，他們
冒險犯難、解決困難，只要價錢合理，誰都可以請他們去賣
命，但是他們也常毫無代價地為教育的理想、信念而奮鬥，所
以組成了「A-Team」。歷奇國際（Adventure Matters, Ltd.）致
力推廣經驗學習（Experiential Learning）及探索／冒險教育
（Adventure Education）。提供不同族群及年齡層高品質且專
業的活動課程，研發設計各類不同的教學方法，協助個人、學
校、企業團隊或組織改善他們生活、學習以及工作的方式。專
注於：組織文化 Culture、團隊建立 Creating High Performance
Team、領導素養 Leadership、創造力 Creativity、引導員
Leadership Development。歷奇 A-Team 矢志「只要活動還在進
行著，就不讓人們覺得悶；只要「經驗」還在談著，就不讓人
們覺得空。」A-Team 共有 8 位成員，3 名全職訓練員、1 位經
理、3 位兼職引導員及 1 位兼職戶外指導員。這些成員的專業
背景有 2 位接受 PHD 訓練、4 位分別為職能治療（Occupational
Therapy）、教育、輔導及休閒等相關碩士學位。

註 5：沙鹿國小是我的母校，簡稱「沙小」，馨爸、我哥跟我都是校
友，我哥的兩個孩子是在校生，這次接洽公演是由我的國小同
班同學張羅的，算是 A-OOPS-Team 成軍後首場演出。演出對

象是一班五年級的學生，演出的故事包括了和同學吵架、自己脊椎開刀不能到學校、媽媽車禍了自己的擔心、一個當火車列車長的夢想等等。

從無到有的籌備階段

不單單是巡演，而是場冒險

在我們說好要來場巡演的時候，一切都還是未知數。不知道何時舉行？要進行幾天？多少人參與？觀眾在哪裡？我自己早已習慣這樣的不確定，因為我知道就算最後只有一場演出，只有我跟小賴，我們也會履行承諾，出發。

一個人完成夢想，似乎隨性灑脫的多；之前我一個人主帶培訓、主導演出，小賴一個人跟著音樂流浪，想到哪就到哪，什麼都好，什麼都能適應；這次的夢想，卻要集結好多夥伴，要能在舞台上隨性灑脫，得事先籌畫、聯繫、確認、全盤考量，然後擁抱所有的變數。

這對我來說，是個全新的嘗試，基本上我也不知道該準備什麼，隨著時間過去，發現得先確定時間以及預計環島的時段，才能開放申請，申請的對象族群也需要確定，才知道這一趟巡演要演出什麼族群的故事，演員需要準備什麼，越來越多細節要確定……。

首先確認時間

在確定計劃要執行後,第一件事情是先確認巡演日期:由
2015 年 1 月 30 日開始,2 月 12 日結束,共計十四天。當時我們
兩個只能肯定一件事,就是至少我們兩人會走完全程。還沒對
外公布之前,我們討論著要如何環台灣一圈,是要帶著大包小
包器材道具搭火車,採克難背包客環台流浪法,還是借用馨爸
的休旅車,除了移動方便,還能到各大車站接其他演員同行。
在馨爸跟馨媽(註 1)知道我們這計畫後,二話不說就加入團
隊,要全程參與。於是初期確定有四位成員加上一台休旅車。

鎖定觀眾族群

小賴和我很快達成共識,想要演出「助人者們」的故事,
因為助人工作者總在處理其他人的問題、案主們的生命困境,
我們特別想聆聽這群人的心聲。這邊所指的助人工作者包括社
工、臨床醫療人員、老師、諮商師、心理師等等,也含括任何
服務他人的工作者。

開放場次申請

一開始我先開放名額給 A-OOPS-Team 的成員申請,因為成
員也都身為助人工作者,服務地點遍及台灣各地:雲林斗六、
南投草屯、彰化、台中、台北、宜蘭、花蓮等,先依照回覆的
情形,大致區分環島的時間區段,然後在 11 月分亞洲體驗教育

年會時，開放給與會的體驗教育工作者們申請場次，此外也有因為認識小賴而申請演出的。年會結束後，我開始在臉書上開放申請，透過信件往返確認申請緣由，以及可能的演出方式，因為當時還不確定可以參與的演員人數。於是申請單位在一知半解的狀態下敲定時間，最後共確定十四個演出場次（註2）。

開始召集演員

隨著場次以及演出地點的確定，開始召集演員，OOPS 劇團的成員們都有正職工作，有些需要請假來參與演出，其中也有幾位演員正在轉職狀態。幾乎每一場次的組合搭配都不同，多則六位演員，少則兩位。不過，搞半天，A-Team 跟 OOPS 在這十四天中還是沒有哪天能全員聚在一起，沒能實現我當初發想的願望。但是大家都參與了，在不同的時間點，不同組合，不同形式；除了一個人，他是 A-Team 的小黑（註3），他帶著學生環島去了，還跟我們反方向，我們幾乎在台灣對角線上移動著，他說他的心與我們同在。

加入工作人員

由於此次巡演，想要好好記錄過程中發生的大小事項，也希望有更多夥伴參與其中，於是開放工作人員的名額。在亞洲體驗教育年會宣傳時，有一位叫加麗的女孩，她即將成為藝術治療研究所的研究生，對於小賴跟我有著濃厚的興趣，也對

Playback 深感好奇，想要全程跟隊，並且拍攝她的第一支紀錄片，於是她成為第五位全程到底的團隊成員。此外也有來自台北、斗六地區的夥伴，協助我們在新竹、台中、彰化的場次，最多有五支攝錄影機同時拍攝，以及協助文字記錄。

除此之外，還有許多行政事項，我都自己來，因為想到就做。2015 年一開始到巡演前的行前會，每天工作時數超過十小時，腦袋同時有許多角色在戰略研討，許多角色在爭取優先次序，哪件事該先做，該如何規劃、如何進展；這幾天卯足全部腦力規劃十四天巡演的流程（人、事、時、地、物的互相搭配），有限的演員人數要如何搭配，和申請單位不斷聯繫，場次海報已經改了將近十版。此外也製作劇場及演員介紹單以及各個演員的名片，還有一本收錄演出注意事項、演員出席表、攝影及文字記錄需求、各場次流程規劃的為愛而演手冊，設計讓觀眾填寫的攝影授權同意書，參與演出後的回饋單等等。又忙又累又過癮。

與冒險碰撞的 Playback ＝什麼都對的劇場

此次巡演，是由歷奇 A-Team 及 OOPS Playback 劇團組成的 A-OOPS-Team，首度和樂師小賴攜手公益巡演。全新的組合以及嘗試，除了 A-Team 成員都是充滿冒險血液的自由工作者，加

上每個場次能夠到場的演員數量不一，因應演員人數最少只有我和小賴的狀況，我們共同創造了一個劇場模式——Music Playback Theatre，全靠小賴很強的音樂創作能力以及勇於嘗試的冒險精神，部分演出場次她更同時擔任主持人以及樂師。

因為這新的形式，碰撞出很多火花，拆解掉許多框架，在行前團練時，演員們共同嘗試、演練下產生雛形以及基本合作模式；由於擔任樂師主持人的小賴，尚未經過完整的 Playback 訓練，無法下形式，卻激發出不需要下形式，而是演員誰最先有點子，就出場直接做，然後其他演員跟上搭配。當時到場的 Playback 演員都是 OOPS 劇團的老班底，儘管已經有了一身本領，也是歷經一陣折騰才培養出默契還有膽量，才能迅速知道彼此傳達什麼並且立即跟上，雖然有難度，但是在排練過程中，我們都感受到夥伴們做什麼都對，如果出錯了，也能錯得很成功！於是就大膽的嘗試了，此模式直到巡演的第三場次，才正式登場，而且有著 A-Team 的演員參加，更加挑戰。

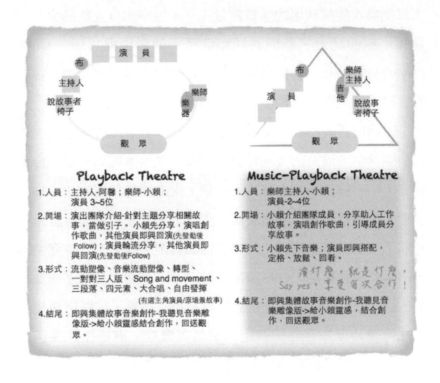

圖二、Playback Theatre vs. Music Playback Theatre

經驗一場 Playback 劇場演出

Playback 劇場形式由我當主持人，開演時，會看見我站在舞台的左手邊，兩張椅子前面；兩張椅子一張為說故事者的椅子，一張為主持人的椅子；小賴揹著吉他站在右手邊的樂師

席，正對觀眾的則是演員席。開場時，我會先介紹巡演的來由，介紹完工作團隊，和觀眾說明演員們會分享自己的生命故事，其他演員則會 Playback，以此讓大家了解分享後會發生什麼事。小賴都會是第一個介紹的成員，除了說和主題相呼應的故事外，也會分享她由這故事創作出的歌曲，她演唱後，由其他演員立即 Playback 回送給她；接著演員輪流分享，我會是最後一個分享，接受回演後，開始引導觀眾分享心情、故事。

　　一開始是簡單的問答，簡短的分享，只要觀眾有說話，我就會請演員 Playback 回送給觀眾，常常到這階段，觀眾才真正體驗到什麼是 Playback，因為幾乎所有觀眾都認定演員介紹時的演出是彩排過的，不是現場即興演出。因應觀眾分享的故事類別，我會下不同的形式讓演員即興演出，說「請看」後邀請觀眾聚焦到舞台上。演出完成，台上演員會「回看」剛剛分享的觀眾，謝謝他／她的分享。

　　隨著觀眾分享的內容越來越多，我開始邀請分享者走到台上，坐在說故事者的椅子上，觀眾的身分就成為一名說故事者（story teller），同樣身處在舞台上，訴說故事的他／她也是演出的一部分，我邀請他／她選一名演員來扮演故事中的自己，此名演員就是主角演員（teller actor），故事說完後沒有被指定角色的演員，則是未被選角的演員，我們也稱做忍者演員（註4）。說故事者分享完，「請看」之後，交由演員及樂師運用所

有即興方法 Playback 故事，樂師小賴會先彈奏旋律，營造故事氛圍，演員們則運用場上的布及椅子，設定場景，開始演出。演出後，「回看」給說故事者，此時我會問一下這是否是他／她的故事，還有沒有想補充的，以此將故事回歸到說故事者本身，最後邀請他／她回到觀眾席，此時演員整理場地，回到演員席，準備好迎接下一個故事。演出的尾聲，會邀請所有觀眾替自己還沒說出口的故事命名，或是分享看完演出當時的感受，由演員們用「我聽見」的形式來呈現集體的劇場心情，最後謝幕。

推薦影像

為愛而演 2015 司馬庫斯——生命的傳承——劇場完整版

https://www.youtube.com/watch?v=-tcKXrZefaw

經驗一場 Music-Playback 劇場演出

Music-Playback 劇場則會由小賴擔任樂師主持人，小賴會站在右手邊的樂師席，緊鄰樂師席擺放兩張椅子，一張為主持人椅，一張為說故事者的椅子。左側擺放演員的椅子以及布架。開演時，會由小賴說開場白，交由我介紹團隊，之後進入到演員介紹以及演出階段都由小賴主持。和 Playback 不同的是，小賴不會下任何表演形式，在聆聽分享後，誰都可以當第一個回

演的人，第一個動作的演員決定了該故事分享用什麼表演形式；初期都是由我當第一個，隨著大家默契增加，越能呈現交替流動的順暢感。這模式更加刺激，更加考驗演員的功力，像是一場魔術秀，不曉得下一秒會有什麼新花樣。

此外還有一點不同，因為這個形式中，小賴在訪問完說故事者後，會在演出中擔任樂師，於是得請說故事者回到觀眾席，在觀眾席欣賞演出。這個部分在巡演之前，以及演出後，我們都大量的討論，這演出模式彰顯了「主持人」在演出過程中的重要性，以及思考著為何原本要讓說故事者在演出過程中坐在舞台側邊，和主持人一同觀看的舞台設計。一開始因為演員人數的限制，我們創造了這個演出模式，十四場次中，就有九個場次採用這個模式，在實踐過程中，我和小賴除了不斷討論以及調整模式，也質疑這是否是個無法突破及克服的缺點，還是我們能跳脫原有的演出架構，創造另外一種 Playback 的體驗？隨著經驗增加，我們漸漸彌補此模式的不足，越來越熟練順暢。

推薦影像

最催淚——為愛而演 2015 彰化弘道老人福利基金會——那些忘不了的故事——劇場完整版

https://www.youtube.com/watch?v=7gBYVslru0k

最爆笑——爲愛而演 2015 蘆洲國中——困境中的希望——劇場
完整版

https://www.youtube.com/watch?v=RZH-FbjqEIU

爲愛而演的特殊設計

演出的歷程約一個半到兩個小時，我要求演員及工作人員
要在一個小時前抵達，進行場布以及演員暖身、決定演員介紹
時的順序、快速地練習表演形式，通常會由工作人員或是我提
供故事，讓該場次的演員們培養默契。和以往演出不同的是，
入場時每位觀眾會拿到攝影授權同意書以及劇場介紹——說明
Playback 劇場方式、演員簡介。在開場時會告訴觀眾整場都會進
行攝錄影，因爲我們希望這些故事能夠讓更多人知道。在演出
結束後則安排採訪，會由演員採訪說故事者，聊一聊演出後的
感想以及分享故事對他／她的意義，並邀請他們簽署故事授權
書，其他觀眾則兩兩一組相互訪談，這樣的設計讓許多來不及
說出口的話有機會發聲。從第三場次後，還多加了演員慶功的
項目，我幫每位演員準備紅色杯子，個別寫上名字方便重複利
用，在演出後開無酒精香檳慶祝，因爲每場次演員都不同，以
及到巡演最後不是所有演員都在場，就想用這簡單的儀式來感
謝演出團隊們。

同場加映

註 1：馨媽就是我的母親，喜歡畫畫的她帶著畫冊及畫筆，在巡演中畫下她捕捉到的畫面。

註 2：十四個場次如下：

　　場次一　新竹——新竹教育大學——教師酸甘甜（2015.01.30）

　　場次二　新竹——司馬庫斯部落——我們都是一家人之生命的傳承（2015.01.31）

　　場次三　彰化——彰興國中——往前走的力量，教師生涯再得力（2015.02.02）

　　場次四　彰化——育英國小——重「心」出發‧灌溉愛的力量（2015.02.02）

　　場次五　台中——台中弘道老人福利基金會——那些忘不了的故事（2015.02.02）

　　場次六　彰化——彰化弘道老人福利基金會——那些忘不了的故事（2015.02.03）

　　場次七　彰化——社頭國中——往前走的力量，教師生涯再得力（2015.02.04）

　　場次八　屏東——屏東縣青少年中心——助人者的故事（2015.02.06）

　　場次九　台東——星雨民宿——我們這一家（2015.02.07）

場次十　花蓮——玉里 Our 老房子咖啡屋——聽說這裡有故

事（2015.02.08）

場次十一　花蓮——慈濟大學——愛社工（2015.02.09）

場次十二　宜蘭——宜蘭家扶——唱出我們的故事

（2015.02.10）

場次十三　宜蘭——聽濤營——演出我們的故事（2015.02.11）

場次十四　台北——新北市蘆洲國中——困境中的希望

（2015.02.12）

可參考：為愛而演 2015 巡演前、後活動申請人訪談專輯

https://www.youtube.com/watch?v=vZdq2bQgoSM

註 3：小黑是 A-Team 的新成員，最後在巡演過程中加入第十一場

次花蓮的演出。

註 4：「忍者」指的是沒有被指定角色的演員，可以在演出過程中

扮演故事中的任何角色、物件，或是營造氣圍。會使用「忍

者」來詮釋的原因，是這類演員就像忍者一樣，迅速來去，

不斷變換角色，執行完任務立刻就撤。此名詞是由 Mizuho

在紐約和 Jo Salas 談論未被選角演員時，由身為日本人的

Mizuho 提出的，從 2006 年之後沿用至今。

各路英雄好漢

　　演員群融合三種不同性質的夥伴，這群演員們隨「緣」組合成不同場次的演員陣容，讓每一場次都有新的挑戰、新的碰撞與火花，而不同的組合也吸引了不同的故事，迎接著不同的人生片刻。由於我們這一群人真的太難集合，有些OOPS的老團員們重新回鍋，在每個場次開演前一個小時快速的形成演出陣容，激發我們發展出非常靈活彈性的合作方式，超越即興的Playback。

　　此外，還有一群熱血的夥伴們，充滿好奇以及行動力，不論是全程參與或是情義相挺其中幾個場次，在擔任工作人員的角色上，注入了源源不絕的活力。

　　為愛而演 2015 巡演前、後團員訪談——精華版

　　https://www.youtube.com/watch?v=bhxoZmZ0nig

　　為愛而演 2015 巡演前、後活動申請人訪談專輯

　　https://www.youtube.com/watch?v=vZdq2bQgoSM

　　為愛而演 2015 巡演前、後團員訪談專輯

　　https://www.youtube.com/watch?v=9EFcFy468Ko

踏出無限可能的領航員──阿馨（張馨之）

巡演召集人／主持人／
演員／職能治療師／體
驗教育工作者

【劇齡】10 年
【Before】享受站在舞台上展演、舞台旁導演
【After】流動在眞實故事中，品嚐生命裡的千般滋味
【Why Playback?】
　　Playback 讓我們有機會幽默地、藝術地轉化生命中的故事，在
一次又一次的 Playback 中，帶著新的發現與觀點，重新擁抱故事中
的千般滋味。
　　很久很久以前……
　　有個女孩，被選爲主角演員(teller actor)，演出時全身顫抖，眼
淚直流，感受到故事力道，定格、放鬆、回看，將故事送出了，那
一刻，女孩迷上了 Playback，瘋上了成爲演員；不久後，女孩站在主
持人(Conductor)的位置上，觸動不已，眼淚直流，感受到故事流過
觀衆、自己、演員、樂師，訪談、請着、陪伴，將故事送出了，那
一刻，女孩愛上了 Playback theatre，戀上了成爲主持人。從此以
後，女孩就這樣感受著千般滋味，陪伴著萬種人生……。

　　這次旅程，對我來說最有感觸的是馨爸馨媽的全程參與，自從我念大學離開家之後，就一直住外面，其實很少回家，也從來沒有這麼長天數和家人一起，這次和爸媽環島，竟是因為工作，我是何其幸運，有這般強大的支持！巡演過程並不輕鬆，幾乎都在工作狀態，有時甚至需要趕場，演出時的感動常讓協助攝影的馨爸淚流滿面，淚擦乾後繼續載著工作團隊前往下一站；馨媽則是揮灑著畫筆，靜靜地坐在後頭，一同感動，每天幾乎都太晚睡，我常常擔心她的血壓會不會不穩定，會不會太勞累，她卻一貫溫柔的說：「你們才辛苦呢，我都沒幫上什麼忙，只是陪著你們走。」

　　巡演結束後，我整理著過程錄影的所有檔案，替檔案編檔名，有幾個場次協助攝影的夥伴較多，捕捉到許多開演前以及演出時台下的表情，看著影像中的爸媽，我忽然一陣悸動，因為在巡演過程中，專注在演出以及掌控全局，我沒能關注到爸媽的動向，當我看到他們在台下的身影以及神情，心中湧起感觸，我想像好久好久以後，當我老了演不動了，當爸媽不在身邊了，我還是能這樣想念他們，而且還可以放給子孫看，「你們瞧，當初你媽媽、你奶奶和阿祖一起環島歐！不是去玩，是去公益演出！」

巡演前阿馨這麼說

　　這對我來說是全新的體驗，以前習慣一個人執行計劃，什麼事情一個人決定就可以了，這次必須要召集很多人，想辦法把大家湊在一起，有更多的行政作業，其實蠻辛苦的，可是我覺得很值得，再怎麼累我都甘願。今天終於開始了第一天，雖然還是會感覺有些事情沒有準備好，但是在 Playback 的世界裡面，其實什麼時候都是準備好的。「什麼事情都會是對的，那人生都會是對的！」

巡演後阿馨這麼說

　　非常開心它順利完成了！過程當中真的發生了好多很美好的時刻，是我這輩子都不會忘記的。跟不同的演員在台上一起丟接球，不論是當演員或主持人，跟所有的夥伴合作真的好過癮，跟 A-Team 的夥伴也是有新的感受，這和我們以往一起帶企業訓練不一樣，是那種站在舞台上相依為命，就像在同一艘船上沒有你不行、有你真好的那種感覺！這十四天巡演結束之後，其實我還沒有去想 A-OOPS-Team 會怎麼樣再繼續合作，但我相信這個「為愛而演」是個開始，它對我來說永遠都是一個逗點或分號，我們會有明年、後年，會有陸續的每一年，我們可以做的事情就讓它繼續的發酵，讓這些故事可以被不斷地看見。

還有對爸媽說的話

　　這十四天我想要對我爸媽說的呢⋯⋯是真的真的很開心，一路上有你們。我有太多想要做的事情，我是那麼幸運跟幸福有這麼這麼支持我，甚至還陪我以及這個團隊一路走來的父母。我很開心能夠是你們的女兒，身上留著你們的血液，遺傳到你們非常棒的特質，更棒的是還能把這些特質帶給周遭我熱愛的人們還有我非常熱愛的夥伴，如果沒有你們從小的教導，或是你們的支持，也不會有現在的我。謝謝你們，愛你們～愛你們～～（抱一下）

阿馨經典演出

　　為愛而演 2015 台中弘道——那些忘不了的故事劇場（五）肉魚的故事，助人工作中發現了愛

　　https://www.youtube.com/watch?v=HNeDhTAzFVQ

用音樂改變世界的樂師——小賴（賴儀婷）

共同策劃人／樂師主
持人／樂師／社工、
獨立音樂創作人

【劇齡】四年前短暫接觸過，正在開始累積經驗
【Before】帶著音樂跟人靠近的自由助人者
【After】

　　用音樂即興和演員碰撞出有畫面、有聲音、有溫度的戲劇，回饋給觀眾，各種生命樣貌被乘載著。
【Why Playback?】

　　如果一個人，用音樂回饋人們的故事是那麼美好，那麼一群人、用戲劇的方式，是不是可以碰撞出更多精采？

　　很久很久以前……

　　有一個喜愛唱歌的女孩，第一次接觸 Playback 就深深被吸引，喜歡主持人給人安心溫暖的感覺，喜歡演員們專注盡情的把觀眾的故事演出來，喜歡有人掉下眼淚，喜歡短暫過程中的內心翻攪，喜歡在現場的每個人，變得很靠近。

　　小賴是個非常謙卑，非常願意挑戰自己，不斷學習成長的女孩。身段很柔軟，意志很堅強，從每次演出前的演員介紹，越來越了解她，越能感受到每一首她創作的歌曲中，蘊含的情感及盼望。聽著她學生時期的孤單、找尋自己定位時的迷惘、和青少年互動時的受傷，聽著她帶領精神患者創作歌曲時的不捨，聽著她用歌曲表達對家人的牽絆。常常吉他一彈下去，觀眾眼眶就紅了。我非常享受在舞台上當演員，和樂師主持人小賴的搭配，對我來說，她的旋律、她的聲音並不在樂師席，而是在我身邊；她說，有時我一說話，她也想哭了。

　　其實，這次巡演嘗試的新模式，對於小賴而言真的很挑戰。我原本想的很簡單，因為小賴也常透過音樂故事引導觀眾分享，對於「主持人」這角色應該不陌生，但是在 Playback 劇場中的主持仍有訣竅，對於生離死別的故事處理、觀眾哭了怎麼辦？沒有人舉手該如何？太多人舉手但演出時間不夠時怎麼收尾？觀眾上台來不是分享故事而是開始講評劇場該如何？……儘管小賴都有經驗，但換了劇場模式仍花了很大功夫適應及調整。就是這點令我非常佩服，她總是很快速地回顧反思，並且提出問題，檢討自己，不斷更正，有些是將她原本的主持風格釋放出來，有的是針對她害怕處理的故事進行討論。就這樣，每演一場就功力大增，而我也能夠重回舞台演員的角色，這一點真的很感謝小賴。

巡演前小賴這麼說

我會想要來這次的旅程，是因為我想要靠近人群，我想要聽懂故事，然後磨練 Playback 回送故事的能力。我之前都很習慣在自己的舞台上跟人群互動，這次不只是一個人的舞台，而是跟一群人，我想要跟著一群人在音樂還有戲劇裡面流動；再來就是，我曾經在 Playback 中當那個說故事的人，當我看到別人那麼用力地，用他的生命把我的故事演出來，我覺得非常的感動，而且在那裡面我也看到，噢！原來我的生命是這樣子活著的，所以我很希望我也可以帶給別人這樣的感受，然後，想對自己說的話就是 Be Your Self，放開心胸，享受每一個故事、每一個當下發生的故事，就會是一個很好的故事。

巡演後小賴這麼說

我要先唱一小句好了，「原來有人跟我一樣，原來我不孤單。」這就是我這一趟為 Playback 寫的一首歌（註 1），也是我為什麼會來到這裡參加十四天，然後又終結在這兩句話。我一直都是一個人揹著吉他跑來跑去，其實跟阿馨在討論有這個巡演的可能的時候，是非常興奮的。就覺得一群人一定不一樣。Playback 剛好就是演員們在台上生命彼此的碰撞，然後又跟台下的觀眾有生命彼此的碰撞，在那個過程裡面，是不斷地經驗到，「歐！他的故事裡面有我，我的故事裡面有他」。我非常

珍惜它，很喜歡這樣的感覺，這幫助我在自己孤獨的走音樂這
條路上，即便大家不會一直在我身旁，可是這是很重要感覺跟
力量，支持著我繼續做自己。我也相信這不會是個句點，我們
一定還會有很多可以一起玩、一起努力的機會！

小賴經典演出

為愛而演 2015 彰化弘道那些忘不了的故事劇場（六）小貞的故
事—還沒找到答案

https://www.youtube.com/watch?v=fimXail6yoE

此外，小賴的演員介紹場場都是經典，在 Youtube 輸入關鍵
字「為愛而演：小賴的故事」就可以找到所有短片；或是參考
附錄—影像連結。

同場加映

註 1：「Playback 之歌」：為愛而演 2015「Playback 之歌」

　　　https://www.youtube.com/watch?v=LNsYQxsDKLc

催淚專家——吳兆田

A-Team 演員／體驗教育工作者、歷奇國際負責人

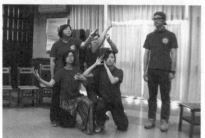

【劇齡】1年
【Before】以前是個理性思考的人
【After】成為理性與感性交融的全人
【Why Playback?】
　　相信故事是每個獨特生命的縮影，透過Playback，我更能認識這個世界，慢慢地去除在我心中的刻板印象。
　　很久很久以前，他曾經站在舞台上；
　　上了高中的他，曾經夢想著參與舞台演出；
　　上了年紀的他，才知道他一直在舞台上，不曾停歇。

　　「昨天下午老師們的故事中父親這個角色令人……，我不是催淚，是哀與愛從中來。Playback 讓我勇敢面對自己的情

感。」在兆田服務一群老師的故事結束回到家之後，出現莫名的哀愁感，他在臉書上這麼說著。

兆田在百忙之中抽空參加唯一一場演出，演出過程他都沒有被選為當主角演員，卻是非常搶眼的配角，什麼角色都演，演得最出色的是父親的角色。一位女老師說著，兆田的聲音好像父親的聲音；另外一位老師說，當初考上老師時，父親就是這麼說話的。兆田演出後回家出現了哀愁感，是因為他想起了去年過世的父親，想到了今年的年夜飯，沒有辦法一起過。

我和兆田是工作夥伴，當他身為引導者帶領企業訓練或從事教育工作時，是非常理性的，善於引導反思以及批判性思考的他，渾身散發著學者、實踐者的氣息。當他站上 Playback 的舞台時，卻是顆催淚彈，總是演到哭，或是讓大家哭，他似乎用盡全身的力氣來回演，用盡所有的情感，毫無保留。雖然他沒有經歷完整的 Playback 培訓，但善於體驗式學習的他，學得非常的快，熱愛冒險的他，也從不畏懼上台演出。

問他，為什麼要參加為愛而演的演出，他說因為他喜歡從事教育工作，教育對他而言是一種生命跟生命之間的交流，而參加演出是因為他感受到身為教育工作者背後的甘苦，是外人難以體會的，所以希望能透過演出來和這群人交換經驗，交換彼此在這條路上的心情。

演出前兆田這麼說

　　對我來講，這次參加演出的意義是，其實某種程度也是為自己做點沉澱，那是不是真的能夠撫慰其他觀眾或其他說故事者的心，我其實不太確定，但是一定可以撫慰我自己的心，讓我的心得到更多的平靜，獲得更多的能量，所以從這個動機來講，坦白說，我是自私的，但是我們卻選擇用這種公益的方法來進行，所以其實這是一種利己又利他的行為。演出前想要對自己說：「Be myself, listen to people's stories.」如果今天演出能夠讓我聽到更多感動的故事，我相信回去之後，面對自己的學員、面對自己教學上的志業，會給我很多啟發。

演出後兆田這麼說

　　每次跟著夥伴們、跟著阿馨一起做 Playback，都有一種心情，那種心情就是一種感動，因為阿馨常常問我說，我每次都是催淚彈，我真的說實話，我要為自己辯護一下，我其實不是催淚，只是當我成為一個演員，每個故事流過我的生命時，我只是去 tase、去咀嚼每個生命故事的感受，然後這些故事感動我，所以你說，在演完之後我的心得是什麼，我覺得又讓我獲得了一個新的力量，讓我更認真地去面對我自己的生活，所以謝謝那些分享故事的人，謝謝你們，你們真的很棒。

兆田經典演出

為愛而演 2015 彰興國中——往前走的力量劇場（五）雅茹老師的故事：父親的忍

https://www.youtube.com/watch?v=tiNhyYyhF9Q

兆田的演員介紹

為愛而演 2015 彰興國中——往前走的力量劇場（二）演員介紹（七分三十六秒處）

https://www.youtube.com/watch?v=oH8eJUfK2Bc

多認識兆田

2006 年創立「歷奇國際有限公司」，恰巧是阿馨接觸 Playback 的那一年。同年他出版第一本書《探索學習的第一本書：企業培訓實務》，歷經第一次當爸爸，父親第二次中風。目前他是歷奇國際負責人、亞洲體驗教育學會（AAEE）常務理事以及引導員認證委員會委員、沙連墩戶外冒險學校資深引導師、台灣師範大學「公民教育與活動領導學系」博士班學生、東海大學通識中心「引導反思理論與實務」、「團隊合作當責領導」兼任講師、人才職能發展冒險培訓方案（Competence-Oriented AdventureTraining，簡稱 COAT）開創者、引進並推動「對話引導法 Dialogue」，鼓勵積極面對衝突、對立、台灣體驗教育「博雅運動」發起人。

自學狂人──吳樂天

A-Team 演員／體驗教育工作者、樂天學堂創辦人

【劇齡】1年

【Before】

認為沒有排練怎麼可以上台！擔心自己無法即時反應，會在舞台上出糗

【After】參與了之後深深愛上這種沒有匠氣，只有臨在的感覺！

【Why Playback?】

Come on！Yes and！

很久很久以前……

有個不喜歡演戲的男孩，他喜歡自然，喜歡單純，也一直這麼單純自然著，就這樣地成為了自然又單純的男人。有一天，自然又單純的男人認識了 Playback，和 Playback 交流著，不著痕跡地交流著彼此的生命、擁有彼此的故事。男人對 Playback 說：「你不是演戲，所以我喜歡你」。

　　樂天，曾經是我在企業教育界多年前的師傅，現在則是 A-Team 夥伴，以及同為舞台上的演員。他是所有人當中我認識最久的，也是所有演員中，我覺得層次最多的。他可以既精明又糊塗，忘東忘西卻從不會忘記照顧所有人的心情，他是那種義氣多到滿出來，不會讓人感覺到孤單的人，他也熱愛環境、大自然，據說所有的樹他都認識，動物也都跟他很熟。

　　對於故事以及演出的樣貌，他總有著無限的想法，願意嘗試各種不同演出風格。巡演中我常和他演到對手戲，有的時候行雲流水非常順暢，有的時候卻要花點心思建立默契，常常在演出之後熱烈討論。他也是很好的回饋者，回饋著我跟小賴需要改進調整的地方。他目前是一個自學學校的創辦人，他的兩個小孩，一個七歲，一個四歲，都在那學堂上課，課程內容有讀經、多元課程、很多語文，他很喜歡這樣上課。他也和社工合作或是培訓社工，對於助人工作者的心路歷程有著許多體會，在演出時自然而然地投入情感，能收能放，動靜自如。

演出之前樂天這麼說

　　我為什麼會來參加這個演出呢？我想大概就是力挺阿馨跟小賴這個「為愛而演」，這是最開始的初衷。然後，在我去一趟司馬庫斯在台下當觀眾之後，我覺得用看的跟用演的還是有差，所以我覺得我一定要趕快找個機會，好好來演一場。對我

來說，演出應該就是分享生命，然後聆聽別人的故事，同時想辦法全心全意服務這個人，希望可以表達出他內心的心情，我不確定它可以幫忙什麼，不過我猜一個眞心的交換就很有力量，所以我想今天會是一個眞心地交換。然後我對我自己的期許就是「Say yes」不要想太多，讓自己在這個當下，然後專注。

演出壓軸場後樂天這麼說

我記得演出前我跟自己說的一句話就是，「我那天演出要很專注在當下」。我覺得 Playback 就是一個需要非常高度專注、不能間斷、隨時都要保持高度專注的一個形式。這個形式交換的東西非常的多，不只是演員的台詞，甚至是演員的侷促，或是演員的衝突，觀眾都看得很清楚。在 Playback 這個形式，演員跟觀眾因爲很眞心，所以那些支微末節都不重要，你是男生，你可以演女生，即便你用男生的聲音，可是因爲你夠用心，所以他就知道你是女生。

然後，我也跟人家討論 Playback 演技重不重要，我對演技的定義是：「把一個沒有的東西，你把它演出來像有的樣子，這叫演技。」Playback 沒辦法這樣，它不能無中生有，所以它不能沒有悲傷，你把它演的很悲傷，它必須是那麼悲傷，你就演

得跟它一樣悲傷。我說，「Playback 不是靠演技，Playback 就是你能不能專心，你能不能體會他現在的心情。」

我覺得為愛而演這件事情如果它再不斷地、更多的排練，隨著我們經驗越來越多，我們可以服務別人的時候更精準，那時候我們會越來越喜歡去演，然後很少侷促，卻很多那種很精彩地交換，我很期待那天。

樂天精典演出

為愛而演 2015 彰化弘道那些忘不了的故事劇場（六）小貞的故事——還沒找到答案

https://www.youtube.com/watch?v=fimXail6yoE

為愛而演 2015 蘆洲國中困境中的希望劇場（二）雅婷老師的故事——「堅強」的背後

https://www.youtube.com/watch?v=LinUKxk806k

挑戰達人──Coach（柯銳杰）

A-Team 演員／體驗教育工作者、宜蘭休閒農業發展協會總幹事

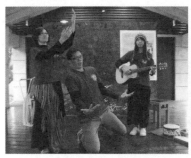

【劇齡】6 個月
【Before】生命中的故事被封印著！
【After】生命故事引領我走向自我的認識！
【Why Playback?】

只有心跟肢體接軌了，才能探索自己的極限！

很久很久以前⋯⋯

有一個棒球男孩在農村裡運用著體驗教育，期待體驗教育能夠幫助農村茁壯，但是能量不是無限的，正在傷腦筋時，Playback 像神樣般的出現了！滋潤著忙碌的心與身體，如同花朵被灌溉著養分，於是棒球男孩能夠繼續轉動著自己，期待農村能展現出更多的生命變化球！

　　會稱呼他「挑戰達人」，是因為這次巡演中，所有他害怕的情境都出現了！生命議題、生離死別的故事，是他最害怕的，但他的首場演出就被他遇上！儘管如此，他卻深刻地反思以及覺察自己，並且願意不斷踏上舞台，面對自己恐懼的情感。他也是所有成員中最認真學習，在每次演練以及演出後，透過網路、臉書等媒介，持續交流學習心得。他說在舞台上他怕得不得了，但我卻覺得他超級勇敢。

　　還記得一開始帶 Coach 練習 Playback 時，他卡得不得了，總是想很多，很難進入到即興的狀態。原來是因為平常他都用理性在思考要做的事情，所有事情都先規劃好，按步就班。有著棒球投手以及體驗教育工作者背景的他，不論課程該怎麼設計，活動要如何安排，甚至在棒球中要投什麼球，怎麼引誘打者，都有數據在腦中主導判斷，指引他步驟。可是即興卻要求他放下所有預期，要專注聽分享的人在講什麼，對他來說是一件很挑戰的事情。悟性很強的他，發現這些練習強化了他對人的連結感，在過程中不是訓練自己能力變強，而是重新看到自己的初衷，而這是他想要的。

演出之前 Coach 這麼說

　　因為身為 A-OOPS-Team 的成員之一，對於這種公益巡迴演出一定要全力支持，尤其在體驗過這個真實的自己之後，認為

這件事情具有某個程度的意涵，那 A-OOPS 後面接的就是一個行動，所以當它巡迴演出的時候，身為演員一定要排除萬難來參與這樣的活動。所以我希望今天在整個展現上，除了能夠再重新看到自己之外，也能夠服務我們宜蘭場的夥伴，希望這些能量，讓大家找回自己的時候，可以感覺「せ～OOPS！我知道要怎麼做了！」我想這是我參與最大的一個原因。

Coach 演了兩場後這麼說

順利演出了兩場，兩場的性質完全不一樣，第一場悲歡離合，然後悲劇特別多，第二場則充滿對於運動的生命力，喚起這些熱舞社的夥伴，運動員的堅忍與熱情總是那麼迷人！我也很喜歡是運動員的自己。在這次體驗中，很深刻感受到自己的極限在哪裡，清楚了之後才知道怎麼往前跨。很榮幸地演了幾次主角，然後去挑戰自己的獨白，哇，我真的覺得又更愛自己一點。所以我覺得生命影響生命，真的是很有價值，極力推薦體驗教育的工作者進一步來認識這個，因為這能強化你的感官、觸感，那一切就會變得不一樣。

Coach 演完壓軸場之後

巡迴的最後一場！我相信會是很好的教案！戲的啟動很感人！馨爸馨媽都流淚了！我與樂天有著賺人熱淚的演出，演出阿馨的故事，我實在太佩服自己！哈哈哈……結果，精彩的來

了，我嗨起來了！爆走演出，脫稿加戲碼～有太多教學點（爆衝點、失控點）。今天受到前兩天的壓抑影響，開始與樂天對戲後，哇！我就像釋放的小精靈，到處在戲裡亂竄！我想阿馨應該要崩潰（內心衝突著沒有錯誤的演出），小賴也將近暈厥（我完全忘記音樂，也沒在聽音樂）！不過我演得超開心的！好想再一場次～^^。ps.很對不起今天指定我當主角的，我演過頭了！還加戲！ps ps.千萬別隨便回母校演出，很恐怖～～～

Coach 經典演出

為愛而演 2015 蘆洲國中困境中的希望劇場（五）瑞婷老師的故事——我完成了半馬，雅婷謝謝妳

https://www.youtube.com/watch?v=nWwEgNhLq-4

多認識 Coach

Coach 本來的稱號叫做小柯，在兩年前改成 Coach，原因是他看到一部電影《卡特教頭》，電影中卡特教練很認真訓練他的選手，但是訓練的目的不是要讓球員成為對球類很厲害的選手，而是希望在這個過程中球員能夠找到自己、認識自己，知道為什麼自己熱愛這件事情。他於是想，也許他不能再打球了，但是可以在他熱愛的棒球領域中，讓這些想玩球的孩子，更認識自己為什麼要這麼做，那麼他就能跟棒球一起存在，這是他最想要的自己。目前他身為宜蘭休閒農業發展協會總幹

事，正致力於把體驗教育跟農業結合，最近正在研究怎麼帶孩子去種田，替未來找出新的出路。

逃城推手──堅璽（徐堅璽）

A-Team 演員／心理師、體驗教育工作者

【劇齡】不到 1 年
【Before】學吉他只為了唱歌
【After】學吉他只為了 Playback
【Why Playback?】
　　能為別人 play 出他的心聲；或者在為別人 play 出他的心聲的同時，也是 play 了自己的心聲；或者，其實就是 play 作為一個人的心聲。
　　很久很久以前……
　　有一個喜歡彈吉他唱歌的男孩，只唱著屬於自己的哀歌，但漸漸地因為生活的忙碌，加上男孩自認不是一個好吉他手，就將吉他塵封在一個不起眼的角落。日子一天一天地過，男孩也變成歐吉桑。有一天，只是因為他聽到一個故事，只是因為他手上剛好拿著一把吉他，只是因為幾個簡單的旋律油然而生，只是因為當時台上的演員可能需要一些音符，他便彈唱了。唱著、演著、看著、聽著，在場的人就這麼在濛濛的淚眼中，同在一起了。之後，歐吉桑也再次找出自己的吉他……

　　身為心理師的堅璽，給我的感覺是非常內斂及理性的，或許同樣是治療師背景，他是 A-Team 裡面最不會暴走的成員。認識他是因為冒險治療，他擅長運用冒險的情境來進行心理治療，樹林上就是他的治療室，不急不徐的他總能夠緩慢溫柔地與孩子互動，建立關係。這次巡演過程中，我才知道為什麼他選擇了目前服務的領域，以及為什麼從台北舉家遷移到花蓮。

　　三年前堅璽舉家搬到花蓮，現在住在吉安。他說，搬到花蓮的一個用意是想成為一個不太一樣的心理師。「因為我覺得在都會裡面當心理師，有一種幫兇的感覺，我覺得都會是一個讓人蠻受傷的地方，我讓裡面的人好像暫時獲得一點慰藉、療癒，然後就再送他們回去有毒的地方繼續生活。好像是不斷地支持這種非常競爭、非常不利於人生活的環境，不斷去搾取一個人擁有的資源。」於是堅璽期望自己可以運用不一樣的方式——可能是如何種菜？如何和土地更親近？在花蓮這樣一個助人成長的環境裡，期待未來可以讓大家看見，也許有一個更新的、適合人的生活方式，能夠在這個地方展現。聖經裡面有一個故事說，有些地方被設立成像是一個逃城。逃城就是當一個人揹了一些重擔，他想要離開，那一個地方可以讓他待在那裡，受到保護，不論遇到什麼狀況，到了逃城可以得到慰藉。所以堅璽希望可以建立起一個逃城。這也是為什麼我稱呼他

「逃城推手」，因為若花蓮眞的出現了逃城，背後的推手一定是他。

演出之前堅璽這麼說

會來這邊擔任演員，是因為我還蠻喜歡藝術類的東西，另外就是我也很喜歡聽人家的故事，並且給予一些回饋，再加上我現在就住在花蓮，一定要來參與花蓮場的任何的表演，希望今天能夠聽到很棒的故事，當然還是有點緊張自己是否能表現得很好，不過就是「say yes」！然後希望越來越懂得透過這樣的一個形式，可以用一個具有美的感覺，但是又會很親切、很貼近人心的方式，來去感受別人並且回饋給他。

完成演出後堅璽這麼說

這場的演出當中有許多的淚水，我覺得當 Playback 的演員其實也是滿幸運的，因為可以透過這樣的機會，雖然不是自己的故事，但也總是牽扯到自己在人生當中所關懷的許多的事情，透過這樣的機會，也可以流露出自己的感受，我想這是一個 Playback 演員當中最幸運的一件事情，就是，我相信我們不僅在服務別人，同時也透過這個部分，當我們能夠服務到別人時，應該是別人也服務了我們，是一個非常互相的過程，很棒的體驗。

堅璽經典演出

為愛而演 2015 玉里 Our 老房子聽說這裡有故事劇場（一）家銘
的故事——媽媽我需要您的支持

https://www.youtube.com/watch?v=1PCfYaF8ezE

堅璽難得笑場演出

為愛而演 2015 花蓮社工人愛社工劇場（二）慧萍的故事——貴
婦社工

https://www.youtube.com/watch?v=jp37E7Q3nNE

多認識堅璽

AAEE 電子報 2012 年 3 月號：戶外‧冒險治療‧愛

http://www.aaee.org.tw/downloadfile/enewspaper/2012-
Jasper.lulu.pdf

圓夢高手──小黑（吳佳穎）

A-Team 演員／體驗教育工作者

【劇齡】三個月
【Before】擔心無法真實演出分享者的故事
【After】參與了之後發現，演就對了，什麼都是對的
【Why Playback?】

　　讓我歡喜讓我憂，歡喜的是有很多禮物，憂的是每一次的我都需要花點時間來準備與消化故事，但我樂在其中。

　　很久很久以前……

　　第一次正式接觸 *Playback* 是在沙連墩的三天訓練課程，是英國的 Brain 來台灣上課，很棒的，我第一次上課就是原汁原味的 *Playback* 老師授課，經驗難忘，尤其是老師對樂器的使用，讓我目瞪口呆，之後每當站在台前擔任演員時，一次又一次的這麼接近每一位的生命故事，讓我非常珍惜 *Playback* 的魅力與力道。

　　小黑真的是個非常奇特的演員，他是所有人中受的訓練最少，上台前最緊張，卻也最流暢的一位。或許因為他的冒險血液以及天生的利他習性，讓他在舞台上自然而然地展現。他最初接觸 Playback 就是上 Brain 的音樂 Playback 進階工作坊，他說一開始玩得很卡、身體很僵硬很不自然，對完全沒有接觸音樂的他，覺得時間過很慢。不過隨著演練，不知道要幹麻的他跟著台上的演員夥伴演出，演完大成功，因而信心大增！他在演出前，我其實感受得到他的焦慮，但也知道熱愛冒險的他用不著我擔心的！

　　他是一個戶外人，非常喜歡爬山跟戶外活動，在他的求學歷程中，並不是一個很乖的孩子，以前讀高關懷班，也打過架、飆過車、翹家……。到他開始工作，直到三十歲才去完成一個旅程——對於英文一竅不通的他，到美國騎單車，花了七十天從美國東岸騎到西岸，那趟旅程他開始思考自己可以為這個社會做什麼事情。回國後，他第一個想到的是要帶一群跟他以前一樣的孩子，去做一件很酷的事情。於是他帶一群孩子騎單車環島，環島過程他買了單車，還跟孩子們說若他們能夠騎完全程，車子就送給他們，沒想到環島完成了，沒有一個孩子要帶走單車，他們說，他們不是為了單車而來，是因為有人願意陪他們做這樣一件事情，所以他們才來！這讓他更加確認自

己有能量的時候，可以幫助更多需要幫助的人，於是開啓了小黑助人圓夢的旅程。

目前的他在靜宜大學當約聘老師，剛完成一個單車旅程就趕來花蓮參與演出。在演員介紹時，他分享一個令他印象深刻的女生，一個八十五公斤的女生，任何人看到都覺得她不可能會單車環島，旅程中她的家人每一天都打電話給她，問她要不要回家，如果想回家，立刻去載！如果感覺冷，馬上寄衣服過去，如果餓了，馬上匯錢！問她現在人在哪裡，要請朋友去找她。小黑之所以印象深刻，是因爲當他自己在戶外活動的時候，媽媽幾乎不太會理他，她知道兒子不會死掉，可以自己好好照顧自己，但是這女生的媽媽卻有這樣的拉力，儘管她其實在環島過程眞的非常辛苦，因爲她體重的關係讓她的身體負擔非常重，可是她卻打死不退，堅持騎完。這讓小黑感受到這樣的旅程不單單是環島，而是可以完成夢想的旅程，可以讓本來覺得不太可能的事情變成有可能。

小黑演出前後說的話：從缺

小黑演出前、演出後，我們根本忘了採訪他！忙碌的他當天來回台北花蓮，一演完就奔向火車站。而我們也在忙碌狀態，從玉里出發前往花蓮市時，車子拋錨，好不容易抵達演出

場地，時間很緊湊，顧著補充糧食的我們，就這樣順理成章地忘了。

小黑經典演出

為愛而演 2015 花蓮社工人愛社工劇場（一）偉育的故事——獨在異鄉

https://www.youtube.com/watch?v=BJVQs3DgVyQ

小黑爆笑片段

為愛而演 2015 花蓮社工人愛社工劇場（二）慧萍的故事——貴婦社工

https://www.youtube.com/watch?v=jp37E7Q3nNE

多認識小黑

逆風行——單車橫越美國

http://mypaper.pchome.com.tw/wsggwsgg/post/1321384144

中視縱橫天下：圓夢騎士吳佳穎　昔日浪子今助人

https://www.youtube.com/watch?v=HgGDkj63Crk

【2015.08.23】熱血三大叔　台灣味征服蒙古拉力賽

https://www.youtube.com/watch?v=xsr5IffhTeI

洞著先機的大昱兒（黃昱）

OOPS演員／精神
科職能治療師

【劇齡】5 年
【Before】不善表達情緒的人
【After】可以自在地反應真實自我
【Why Playback?】
　Playback 給我安心不被批判的述說空間
　很久很久以前……
　有個女孩帶著十萬分的好奇進入了 Playback 世界，她聽到了各式各樣的人生，牽動了相同頻率的內心，體驗了不同人生片段，最終體會到，故事百百樣，但源頭都是愛。

　　形容大昱兒「洞著先機」，是因為她最能強烈感受到 A-Team 演員的衝擊力道，總是提早預測到其他演員的動向以及意圖，搶先行動來避免經驗不足的演員演過頭！她總是說，和 A-Team 的演員同台，讓她膽戰心驚、特別緊張，因為不曉得他們

何時會爆衝，只好隨時準備好「應變」。早在沙鹿公演的時候，她就見識到 A-Team 人夫們強烈的動能及力道，雖然當時是他們的首場 Playback 公演，但力行「對一切 Say yes 就對了」！彌補了 OOPS 細膩有餘強度不足，溫暖有餘搞笑不足！

　　她也是 OOPS 劇團的支柱，總有著很多想法，在舞台上她很要求自己要聽到故事核心，要能呈現最貼近故事的畫面，早期的她容易在即興的過程中預設立場，往往在演出後感到懊惱，因為無法呈現出心目中的舞台，隨著經驗累積，她逐漸明白 Playback 的過程不是自己先想好，而是創造出機會以及空間讓所有演員可以參與創作。這趟巡演，我更看見大昱兒在過程中不斷地解放、拆解自己的框架、衝破限制而真的在舞台上自由。

演出之前大昱兒這麼說

　　我會出現在這邊的原因，第一個是想要支持阿馨，第二個就是 Playback 曾經是我生命的出口，所以我也希望讓更多人知道。而參與演出對我來說的意義，就是在當演員的時候，我覺得可以深刻地感受到自己的存在，我也很喜歡聽到真實故事帶來那種小小魔力的感受。演出前想要對自己說的話是「我希望可以永遠 Playback 下去。」

完成演出後大昱兒這麼說

完成最後一場了，在兩天內很趕的南投、花蓮、玉里來回，身體疲憊感這一刻瘋狂湧現，但內心很溫暖很充實。我很喜歡在 Playback 當下的任何一個時刻，我們不知道會發生什麼故事，但我們全神貫注來感受和真誠回應。謝謝阿馨一如既往地衝在前頭，在一切尚不確定下就排了所有的演出，我是個沒有準備好不敢做決定的人，但為了支持阿馨，在演員都不知道是誰的狀態下，率先在格子內填上名字，其實我有點惶恐……。可是自從第一場在新竹，只有我一個受過基礎訓練的演員，跟三位當天工作坊才學 Playback 的學員，奇蹟似的完成兩個自由發揮之後，我就覺得再也沒什麼好怕的了！

第二場在司馬庫斯的公演，深刻感受到過去窩在小小舞蹈教室團練那幾年是如此的重要，有阿馨、北極熊、Duma 同在的舞台，是安心、是習慣、是默契，這場次算是與小賴磨合的一個里程碑，演完之後只覺得非常興奮！第三場和第六場，則挑戰我對改變和不確定的接受度，這是我的弱點；小賴成為主持人，而且沒有下形式指令，更·即·興！此外還要 hold 住能量強大、殺進殺出、不按牌理出牌的 A-Team，結果出現了更深的故事，衛生紙在觀眾間傳遞，傳到台上，又傳到演員區，此後我們都在同一個真實故事時空中存在著了。

　　結束後針對演出和形式做了很多討論，大量累積公演經驗讓很多概念都成為實務浮出來，又再次覺得跟大家一起進步了！於是我決定擠出時間延長我的巡演參與時刻。在玉里和花蓮的第十、十一場，出現截然不同的景況，喜劇模式登場！一定是有一節在的關係！！！同一個 cue 做三次就好笑，說錯話硬拗回來好笑，笑場更好笑，真是肚子超癢的……花蓮真是好山好水好好笑啊！

　　完成了巡演，覺得非常開心，每一場都出現各種不同的人生故事，相似又獨特，每場也都跟不同的演員合作，真心感謝每個丟接球的瞬間。演出後想對 Playback 說：「Playback 有大大的魔力，可以渲染很多很多人。」想對自己說：「其實我很喜歡也很珍惜，在這個巡演過程當中我很真實地面對自己每一個當下，希望以後能夠永遠的 Playback 下去。」

大昱兒落淚演出

　　為愛而演 2015 彰化弘道那些忘不了的故事劇場（五）阿靜的故事——臘八粥

　　https://www.youtube.com/watch?v=zRchhUjgrGA

大昱兒喜感演出

　　為愛而演 2015 玉里 Our 老房子聽說這裡有故事劇場（三）小花的故事——藥師回鄉真好

https://www.youtube.com/watch?v=x3Gdvm8Sd-o

大昱兒演員介紹

為愛而演 2015 彰化弘道那些忘不了的故事劇場（一）演員介紹-

大昱兒／初嘗挫敗的職能治療師

https://www.youtube.com/watch?v=iNq8mJU6AIA

堅持到底的北極熊（黃國峰）

OOPS 演員／精神科護理師

【劇齡】5 年
【Before】是個難以用言語訴說情感，壓抑的人
【After】是個能透過肢體、聲音傳遞情感的人
【Why Playback?】
　　享受過程中聽別人的故事、其中也會看見自己，一個畫面即為永恆記憶。
　　很久很久以前……
　　在一個地下室，有著凹凸不平的木板地，有著一群人在動著、跳著、滾著、說著、聽著、Playback 著。一群人中有個男人，男人完成演出後，生產出 OOPS Playback 劇團；男人擔任團長的同時，也陪著男人的老婆生產出自己的孩子。男人回到家庭中，心牽掛著劇團，血液中留著 Playback，都是自己的孩子啊！於是，男人復出了，再次踏上舞台，動著、跳著、滾著、說著、聽著、Playback 著。

　　OOPS 的演員中，就屬認識北極熊最久，我想他也是最受我茶毒的一員，因為多年來我只要一到外頭受訓，回來就會改變風格，在斷斷續續團練中，摸索以及實踐對我而言的 Playback 精神。我只要一改變，整個團就會跟著變，一開始自由奔放沒啥規矩；受進階訓練後強調儀式；到不同國家帶回來不同表演形式（form），常常北極熊都會說：「怎麼又不一樣了？！」而這次的巡演，也快把他逼到極限，因為除了我又變得不一樣，加上 A-Team 演員以及小賴，更是全然的體驗。我想，對北極熊而言，是很大的碰撞跟打擊吧！（笑）說實在話，若沒有北極熊，我們也走不到今天，當年若不是因為他號召大家，若不是他自告奮勇擔任團長，就不會有OOPS劇團。隨著他孩子越來越多以及外調單位，加上我們變動團練地點，北極熊無法時常參與團練，但至少一年會想盡辦法參與一次公演。

　　北極熊目前在草屯療養院茄荖山莊擔任精神科護理師，主要的工作在幫助使用毒品或是喝酒服藥成癮的個案。演出時，他分享著在工作場域中，除了身為護理師，也是一位兩個孩子的父親，當他每次面對受毒品之苦的少年時，就像是看到自己的孩子一樣，總會感到格外心疼，聽著他們的掙扎、無奈以及難過，他總會問自己，能給他們什麼？他說，除了給愛，還是得告訴他們什麼是正確的，告訴他們那是有一條道路的。每當北極熊在演員介紹時，說著令他難忘的故事時，總是流露出感

慨、不捨，以及一股堅毅，不論失望多少次都還是繼續盼望下去，給予個案力量的堅定。

演出之前北極熊這麼說

對我來說參與演出，就是最大的意義。在當中可以用許多故事和很多人連結，這些連結產生的時候，就是最美好的意義。演出前我想對自己說：「我希望可以把每一個人的故事都做到有美好的連結，有美好的傳承，然後留下美好的回憶。」

完成演出後北極熊這麼說

從一個月前知道有「為愛而演」的義演活動，就開始與太太溝通，感謝太太的支持讓我完成這四場的 Playback 公開演出。也很高興跟劇團的伙伴們再次一起站上舞台，更認識新的朋友，這三天很開心的一起合作。

從司馬庫斯開始我的第一場 Playback，聽見部落朋友在艱困的環境中保持感恩的心，走出一條路，而且不忘傳承給子孫。接著一天連續演三場，我的第二場來到彰興國中，聽見老師們對學生的愛，家人對自己的重要以及不忘當老師的初衷。我的第三場是員林育英國小，聆聽諮商心理師的故事，聽見進入職場的徬徨，省思從事諮商師的本心，迷惘中重「心」開始。最後一場在台中弘道老人福利基金會，與社工等助人工作者分享

故事，聽見從助人中找尋自己的故事，換工作只為了做「對社會有意義」的事。

這幾天聽了好多故事，心中滿滿的感動，常常台上台下都熱淚盈眶，謝謝觀眾分享故事，讓我有機會演出它，讓它成為我們共同的禮物，珍藏在心底。我真心愛 Playback，讓故事在肢體、布匹、音樂、詩句中流動，人與人的連結就這樣延伸開來，感動及溫暖因此而滿溢。我想對自己說：「未來我在 Playback 的路上，一定會繼續參加，只要有時間，有機會，我還是會來的。」

北極熊經典演出

為愛而演 2015 彰興國中　往前走的力量劇場（六）阿淼老師的故事：選擇回家鄉

https://www.youtube.com/watch?v=RoZji2F37cE

傻裡傻氣的小西瓜（陳盈如）

OOPS 演員／精神科職能治療師

【劇齡】4 年
【Before】這是什麼奇妙的演出，竟然讓人想說故事！
【After】原來分享與演出故事會有這麼多感動
【Why Playback?】
　　生命故事的碰撞讓我重新找回力量。

　　很久很久以前，有個從小就喜歡聽故事的女孩，

　　長大之後遇到 Playback，發現生命的故事遠比故事書更讓人感動，希望能藉由演出聆聽跟回送更多感動。

　　她成為一個熱愛體驗生命跟活在當下的傻瓜，也是一個精神科職能治療師，現在的她，還在找尋人生的方向。

　　小西瓜就是劇團裡的傻妞，肢體纖細卻神經很大條，動作柔弱但性格很豪邁，她可以非常專注地聆聽，下一秒就忘掉所有細節，只留住感覺。好處是，憑直覺演出幾乎不會錯，壞處是，如果不小心講了細節，幾乎都會錯。不論有沒有失誤，她永遠一派輕鬆自在。喜歡音樂、音感很好的她，也是很有天分的樂師，在原本表演形式中增加音樂、歌唱的元素，她運用得最澈底，只要有機會就哼哼唱唱。

　　在台中弘道老人福利基金會演出時，她在演員介紹時分享的神情令我難以忘懷，那充滿不捨以及歉疚的表情。「對於老人照顧這塊一直都覺得滿不容易的，因為我自己的阿公脾氣太倔，跟外傭實在是處不好，現在把他送到安養機構去，可能偶爾一兩個月會去看他一次，伯伯叔叔們則常常會去看他。但是心中會有一點不捨，可是又無奈，就是沒有辦法在他身邊照顧他，但是又不得已要把他送出去。我會覺得自己能夠有時間去看他，好像已經很不容易了，會有一點罪惡感。希望阿公可以過得好好的。」

　　身為 Playback 的演員，就是這麼真，不論開心或是難過，脆弱或是堅強，都在觀眾面前自然流露，有些劇團在演出時，會先彩排演員介紹的部分，因為時間有限，會選擇更有效率地介紹方式。然而這次巡演，演員介紹最多花到三十多分鐘，會先請演員針對演出主題先想好自己要分享的故事，開演的時候

才說出口，我們演員回演彼此生命故事也是來眞的，所以我常常聽演員分享時就視線模糊了。

演出之前小西瓜這麼說

我會來這裡是因爲跟著阿馨一起 Playback 的感覺，就是一直都覺得非常的感動，非常的喜歡做 Playback。不論是去演出別人的故事，或者是說出自己的故事，都讓我非常的喜歡。演出時可以去聆聽別人的故事，把對方的故事當做一個禮物回送給人家，覺得自己很有成就感；雖然不見得每一次都可以詮釋得很好，但是我會跟夥伴們盡可能地把這禮物用最好的方式去回饋，這是我覺得演出對我來講意義很重大的地方。

在第一次演出前想對自己說：「就是滿緊張的，有一陣子沒有好好地動動肢體了，希望我可以把心打開一點，用心去聆聽他們的故事，把最好的禮物回送給他們。」

完成演出後小西瓜這麼說

這次非常高興可以參加這個公演，我覺得參加的過程中就是會吸收到很多的能量，聆聽這些故事的過程中，當助人工作者可以有一個說故事的機會，自己也會被感動。希望在未來 Playback 依然是我生命中的一部分，我可以繼續地去做 Playback。

小西瓜經典演出

爲愛而演 2015 彰化縣學生輔諮中心重心出發──灌溉愛的力量

劇場（四）育偉的故事-重回諮商

https://www.youtube.com/watch?v=-78uvShOr5g

樂在當下的 Duma（張意婕）

OOPS 演員／精神科職能治療師／樂芙手作甜點師傅

【劇齡】3 年
【Before】沒有故事的人
【After】每個人都有一段屬於自己的生命故事
【Why Playback?】
　　Playback 的力量很神奇，能帶出一股自我療癒的力量。
　　很久很久以前……
　　有個在精神科工作的女孩，因為工作的需要踏上 Playback 神奇的旅程，原想應用劇場活動到住院個案身上，卻在應用後發現了個案另一種真實的面貌。透過說故事人的分享，跟自己的生命連結，觸動自己的生命故事，帶來療癒自己的力量。

　　Duma 剛加入劇團的時候，正是 OOPS 動盪不安、準備轉型的時候，當時我已經無法每週到草屯參與團練，Duma 總會小小

聲哀嚎著：「好久沒有 Playback 了！故事快要滿出來了！好需要 Playback 歐！」這次巡演的安排，在演員介紹時能讓演員好好說自己的故事，和演出主題相關的故事，除了讓觀眾認識演員，也讓演員彼此透過故事暖身。這讓 Duma 終於能好好說故事，好好 Playback 一番。

　　Duma 在演出時，分享自己在醫院裡面擔任職能治療師所遇到的挫折、轉折及喜悅。她說大概在半年前，因為醫院的環境、上司的壓力，讓自己感到很多挫折，她覺得在醫院的體系裡頭，無法繼續承受，似乎沒有能力繼續堅持當治療師，一直覺得說自己需要休息。正在快要放棄的時候，遇到業務調整，她到了不同的病房去工作，遇到一個自己還是實習治療師的時候，曾經照顧過的個案，當時個案剛發病，狀況很不穩定，完全不搭理她，甚至狀況糟到從醫院頂樓跳下來，斷了一隻腿。Duma 繼續陪伴著這位非常沮喪的個案，直到當年實習結束，狀況仍沒有好轉。現在他們重逢，Duma 看見他神彩奕奕地跟自己打招呼：「老師，我很感謝妳那時候就是陪我說說話，我很滿意我現在的生活。」個案已經有能力工作了，可以在醫院裡面送餐到各個病房，也因此有一些收入，可以很驕傲的跟家人說，能夠透過這些收入養活自己，減輕家人的負擔。

　　Duma 重新看見自己的初衷，想起那個只想要照顧病人，陪他們走走路，說說話，或者是聽他們心裡的故事的自己。她重

新省思自己現在的掙扎、不滿到底是什麼，最後發現其實最初的夢想就是希望成為一個助人工作者，不管在什麼樣的環境下，都能夠貢獻自己的力量。這樣的分享，也引發台下觀眾的回響，想起自己的初衷，找到繼續往前走的力量。

演出之前 Duma 這麼說

是什麼原因讓我在這邊？我覺得是因為阿馨的關係。阿馨召集我們大家，當時她提這件事的時候，我們都很興奮，都覺得一定要參與其中，不管有沒有從頭到尾，就是想要一起完成這個任務。這對我來說意義很重大，因為我覺得身為助人工作者，很重要的一部分是回饋，而參與這次公益演出，自己心裡頭很滿足，有一種很強大的幸福感，而且現在又在山上，更讓我感覺好險我有一起來參加。演出前最想對自己說的話當然就是「希望自己可以加油，然後跟大家一起好好地完成這個任務！」

完成演出後 Duma 這麼說

我完成了！開心！（尖叫雀躍貌）其實 Playback 對我來說就是很療癒，這幾天看了很多故事，包括這次我去上帝的部落司馬庫斯，我也真的很感動很感動。結束了，我覺得想對自己說就是「妳終於做到了！」

Duma 經典演出

為愛而演 2015 巡演——司馬庫斯生命的傳承劇場（四）部落解說員穆的故事：小學之路

https://www.youtube.com/watch?v=BYxcZ5GzM4Y

多認識 Duma

除了參與劇團、喜愛自己職能治療師的工作外，她還有個拿手絕活——做甜點，「樂芙手作甜點」就是她的自創品牌，從一開始在臉書上看她分享自己製做甜點的喜悅，到自創品牌到市集上分享她的手作甜點，感受到她的愛很多很大，可以包容喜怒哀樂，可以創造各樣甜蜜滋味。

突飛猛進的一節（陳儀婕）

OOPS 演員／心理師

【劇齡】3 年
【Before】內斂的觀眾
【After】與現實存有反差的演員
【Why Playback?】

　　分享自己的故事，感受到被聆聽的心情，看著演員們喊出自己藏在內心的小劇場，超抒壓的！！

　　很久很久以前……

　　一位隨身帶著規範與禁令的小女孩，跟著同伴來看一齣沒有劇本的戲，台上的人好瘋狂卻也好細膩、有時悲傷有時快樂，小女孩試著打破自己的限制，在舞台上感受並學習著，試著把這份感動敘說下去。

　　在這趟巡演之前，每次OOPS公演，一節幾乎都選擇做行政人員，而不是場上的演員，她加入這個劇團不是為了服務其他人，而是單純喜歡上別人專注聽自己的故事，感覺到被「懂」的感覺。她很喜歡在劇團裡面做什麼事都對，不會有人給反面的回饋或者是批評，或指導怎麼做，在這裡可以很放心、很安全。但是隨著劇團目標轉變，想要往外走，想服務更多人，一開始其實一節不太喜歡這樣，沒有這麼大的野心，看著身邊的夥伴們很想往前衝，她又很想跟大家在一起，所以漸漸覺得有夥伴陪著應該也可以做到。這次也是，是更大的行動，當巡演召集演員時，其實我並沒有強迫一節一定要上場演出。但她卻說既然都要參與了，就演吧！

　　巡演時，一節剛從上一份工作離職，許多心境和台下的觀眾相互共鳴，她是屬於緩慢內斂型的演員，需要較多時間醞釀，一開始她還沒踏上舞台，其他演員就演完了。心理師的背景讓她能夠聽出語言下的情緒，那些觀眾真正想講但是說不出口的話，但是「演出」卻是她最大的挑戰。隨著演員越來越有默契，找到彼此合作的節奏，一節在舞台上越來越自在。工作人員博清看了幾場演出，就發現到一節雖然少出場，但一出場就是亮點，一說話就是重點！從一開始的「深藏不露」，到巡演後半段的「鋒芒畢露」，榮登所有演員中「突飛猛進」的代表。

演出之前一節這麼說

　　會出現在這裡最主要是受到阿馨的邀請，因爲在草屯療養院第一次跟她接觸之後，就發現她真是一個非常特別，非常有熱情的人，在她身邊會出現很多不可思議的奇蹟的事情。而在參與劇團訓練過程也讓我得到很多，所以這次環島巡演的活動，她一邀請，我就馬上答應，除了參與，也想挑戰自己。對我來說演出的意義，是不管在演出或是團練過程，都在講自己的故事或是聽別人的故事，在這個說與聽的過程，就會讓我再去重新思考自己的——不管是以前、現在或未來的事情；在演出這件事情對我來說就是一個再重新整理的過程，我很享受這個過程。然後，演出前想要對自己說的話就是「好可怕歐！我會加油的！Yes, I can！」

完成演出後一節這麼說

　　我完成了！此刻的心情就是覺得很滿足。我原本也沒有預期會出現在花蓮這兩場，一方面是時間剛好配合得來，另一方面，是因爲有一點小小的祕密。就是在前幾場一直都沒有機會擔任主角，其實在心裡面暗暗的打算著說，不行，不能這樣子結束！至少要當到一次主角，才能夠結束這次環島的 Playback 之旅，所以一看到時間可以安排，就趕快多跟了這兩場，在這兩場也剛好都有機會被選到當主角，就覺得好滿足歐。

　　演出後想要對 Playback 說的話就是「謝謝 Playback 給我的力量」。因為我自己也在這幾場演出中得到很多經驗，聽到很多故事，從故事中獲得很多力量；剛好這段時間對我來說也是一個抉擇的時間，我就覺得，哇歐！好巧歐！剛好有 Playback 讓我有一個思考的時間，想一想未來該怎麼做，透過從其他的助人工作者口中聽到他們的故事，為我自己去創造以後的故事。非常謝謝 Playback 給我這個很棒的經驗。演出後想對自己說的話就是「做就對了，不要想太多，耶！」

一節經典演出

　　為愛而演 2015 花蓮社工人愛社工劇場（二）慧萍的故事——貴婦社工

　　https://www.youtube.com/watch?v=jp37E7Q3nNE

始終如一的小佩（孫羽佩）

前台工作人員／自由心理
師

【劇齡】1年
【Before】緊張嚴肅的人
【After】成爲較開放、彈性的人
【Why Playback?】
　　Payback 是個很包容與接納的地方，在參與過程中能夠被聽見、被看見、被滋養

　　很久很久以前……

　　有個小女孩，在臨床心理的森林中，走著、忙著、緊著、繃著。直到有一天，遇見了 Playback，一遇到，便愛上它，愛上與它一同玩耍肢體、玩耍聲音，愛上與它一同創造的笑聲。就在一次又一次的相遇，小女孩掏出了真心，讓心說話了。小女孩聆聽著，離開了森林，回到村落，成為女人，成為妻子，成為母親，偶爾，這母親會回到森林，陪著 Playback 一同接納、一同瞭解、一同聽見、一同滋養、一同傳遞，直到永遠……

認識小佩的時候，她還單身，幾年前在接受基礎訓練的夜晚，她透過分享自己的故事，明瞭自己感情的選擇，之後她結婚了，生孩子了，好一段時間沒有和大家相聚。自始自終她都沒有放掉與 Playback 的聯繫，我們也從未停止邀約她。這次巡演召集演員時，小佩偷偷的跟我說，她會參與中部的場次，可是以她的身體狀況無法上台演出（因為才剛得知她懷孕）。在巡演過程中一度缺演員，忙過頭的我老是忘記，問她是否能上台，好在巡演時已經到了可以開口的時間（中國習俗，滿三個月才能分享），於是大家在驚訝之餘，不斷恭喜著小佩，而小佩也讓我們在演出前的彩排有許多故事可以暖身、排練。她笑著說，參加巡演真好，在開演前就像是她的專屬劇團，只服務她一個，讓她有機會把這段時間以來沒有說的故事全都說了。

演出之前小佩這麼說

為什麼我會在這裡呢？因為我是OOPS的一員啊，雖然我很少出現。在中部今天跟明天的工作人員比較少，所以我就出現了。參與巡演的意義，就是跟大家在一起，我太少時間跟大家碰面了，這個時間我又剛好可以把我的小孩給安頓好，終於能跟大家碰面，真是一個很不錯的日子。而且可以看到觀眾怎麼被 Playback 感動，看到大家這麼多年的練習如何回饋給觀眾，我也很想沉浸在那過程裡。演出前，我要對自己說：「因為我

也沒有辦法當演員，就是沉浸在觀眾的角色裡面好了，然後可以好好當個工作人員，沉浸在觀眾跟演員的氣氛裡面。」

完成演出後小佩這麼說

今天是我參與巡迴演出的最後一場，我的心情當然會感到有點失落啊！因為不能跟著大家一起跑了。這兩場短暫當了說故事者及觀看演出的過程中，我十分享受並沉醉在一股熱情與感動裡，那種感受有點難形容，比較像是最初我與 Playback 相遇的觸動。不知不覺兩天的參與似乎叫醒了我的戲劇細胞，它們好像在體內蠢蠢欲動了。這兩天的觀看我才發現忍者演員的重要性，以前當演員都不知道它是個亮點，這次投入在觀眾的角色觀看後發現忍者在演出中真是畫龍點睛。也會覺得之後如果我當演員，我應該可以比我自己之前做得更好。我明年要上台，然後要繼續團練。要對自己說：「我也不錯，然後繼續要找機會跟大家團練，要找機會跟大家聚在一起。」

無緣上台的 Sure（林秀娥）

申請人／彰化弘道老人福利基金會工作者

【劇齡】4 年多
【Before】只用言語溝通、表達的助人工作者
【After】化 Playback 為助力，擁有多元交流的能力
【Why Playback?】
　　Playback 是一個很安心、很安全的地方，可以被全然支持的感覺，很多不一定會立即跟家人、朋友分享的事，在 Playback 內就會很自然的述說。
　　很久很久以前……
　　有個女孩，每天在草屯療養院實習，直到有一天，遇見了 Playback，女孩被生命中曾經的故事牽引著，踏入了 Playback，被吸引著、被療癒著、被支持著、被看見著。女孩，不再感到孤單；女孩，和 playback 相伴著走過人生波折的道路，和 Playback 一同感動著說故事者，一同流下淚水，一同觸動著。

　　Sure 原本是第五天彰化弘道場次的演員，當天因為發燒沒有上台演出；原本也都買好車票要和男友一起到花蓮玉里會

合，卻因為身體不適，一樣無法參加。就這樣錯過了這一次巡演的演出機會，但在彰化場次時，和同事們有了非常深刻的交流，因為無法上台，因此有了機會坐在台下享受當觀眾的滋味。

演出之前 Sure 這麼說

這次申請了公益巡演，是想要讓我的同事們認識一下什麼叫做 Playback 劇場，因為他們也好奇這劇場是什麼，然後加上他們大部分都是助人工作者，也滿想讓他們找到一些當初想要投入這工作的初衷，或者是談一談他們過去在助人工作上的點點滴滴。因為我本身是這個 A-OOPS-Team 劇團的成員之一，所以也超嗨的，可以跟大家一起合作，對於這次公演後的想像是，「期待可以讓更多人認識 Playback，可以帶我的同事一起來加入。」

完成演出後 Sure 這麼說

看完演出的感覺真的很感動，也覺得讓我更認識一起工作的同事，因為其實當初想要申請，也是覺得做社工這個工作，好像一直都在幫長輩付出，都沒有好好地自我照顧，這一次透過這樣的演出也讓我們大家除了好好去照顧長輩之外，也好好照顧自己，很感謝大家真的能來，超感謝大家的！

義無反顧支持到底的馨爸（張弘）

攝影師／影片後製

這輩子沒有看過父親掉這麼多眼淚，他是我爸，大家叫他馨爸。他說，因為他盯著小螢幕，就像看電影一樣，戲劇張力及情感能量太過強大，他幾乎每場都哭。他又說，真正讓他感動的，其實不是故事有多麼感人，而是我們這一群人，如此投入、不求名利、不問回報地付出。

巡演前馨爸這麼說

我參加這個活動，跟我老婆馨媽講的一樣，受到這個 A-OOPS-Team 這種助人、奉獻、對社會在我來講是一股清流，深受感動。聽到這個活動，即使阿馨不要求我做這個工作，我可能也會要求她讓我來做，所以很高興也很榮幸參加這次的活動。對自己說的話「因為已經退休了啦！希望身體還好，再有

多一些時間能夠藉著阿馨這個 A-OOPS-Team 做公益，也能夠陪著他們，能夠多貢獻一些力量。」

巡演後馨爸這麼說

　　這十四天我是一瓶人工淚液都沒帶，因為不需要，每天都是用真實的淚液在洗刷我的雙眼，之所以會感動，其實並不是因為故事本身的內容，而是從 Playback 的表演當中，每一場跟每一場，就發覺人跟人之間那種真誠的感動。故事與故事之間很真誠的感動，那這些感動真的感動了我，我個人認為，人如果沒有感動，就白活了這一生。

　　也許有人會說，掉眼淚會感動，那是人性的脆弱，或者說感情的脆弱，我不認為如此。因為，人跟人之間的了解、關懷，或是彼此的寬容也好、彼此的互相支持、互相的撫慰也好，都是基於感動，甚至是對於自然的感動，所以你會去愛護自然；你對於動物的感動，你會愛護動物。Playback 這個形式是我六十幾年來的生命過程當中，所經歷過很快速的、很有效的、很中肯的，而且這是真實產生的感動，沒有任何其他的狀況可以產生地這麼快速，而且這麼實際。這是為什麼我從阿馨幾年前開始培訓 Playback 這個劇場的時候，我始終就是支持，一直支持下去，而且也會繼續支持下去的原因。

默默陪伴低調高雅的馨媽（龍順嬌）

速畫師／精神支柱

馨媽是我在巡演過程中的精神支柱，除了擔心她太勞累之外，旅程中非常享受馨媽的陪伴，印象深刻的畫面，是在司馬庫斯的演出教室外，當天我們還在等鑰匙開門，馨媽已經坐在一旁畫著屋子、山林，周圍圍坐一群幼稚園跟國小部的孩子，那個畫面好美。

巡演前馨媽這麼說

我是阿馨的媽媽，團員們都叫我馨媽，我第一次去參觀他們 Playback 是在草屯療養院，我就覺得好感動，聽說故事者願意把他心裡的話說出來，演員又很賣力的把它演出，我第一次看的時候就覺得好感動，我好喜歡這個劇場，我希望我能常常參加這個劇團。

巡演後馨媽這麼說

這是第十四場的演出，我很高興，因為我從第一場就開始跟，我是最好的觀眾吧！我覺得每一場都好精彩，我好喜歡歐！我都不願意錯過任何一場。我很感動，很喜歡阿馨從事她的興趣在 Playback 上，從一開始我不了解，到我也一起參與，其實也不是參與啦！只是陪同啦！因為我是觀眾而已，每一場都讓我跟著眼紅掉眼淚。就像阿馨講的，什麼都是對的，什麼都很好。

好奇寶寶——加麗（賴加麗）

紀錄片拍攝者／藝術治療研究所學生

> 在這裡遇到一群溫柔熱情的人，有對人的細膩、很大
> 的包容心、許多的好奇，還有生命力。好像找回了一些還
> 沒有被真空層吸收掉的自己。
>
> 加麗

　　加麗是個文靜的女孩，一開始話很少，似乎很不自在、不
好意思問東問西。而我在巡演過程中，忙到沒有什麼心思照顧
她，不曉得其實在她的心中每天都在上演小劇場。隨著每天相
處，漸漸看到她開始主動去訪問演員，提出她的好奇，她形容

著她所認識的 Playback，是用音樂和表演藝術，回送給說自己故事的人。旁觀著被回送的感覺，很特別！原本以為不重要的或是平常不容易說的心情，被聽見了、接納了、再現了。

巡演前加麗這麼說

　　我出現在這邊是因為聽說這個活動的時候，就覺得很有意義，很想要參與其中，想經歷過程中可能發生的故事，把它記錄下來。之前接觸過阿馨跟小賴的課程，就是會想要更了解她們、更貼近她們工作的內容，也很被她們所帶的東西所感動。演出前想對自己說：「希望可以突破自己！」

巡演後加麗這麼說

　　就是從原本的一張白紙，到後來可以了解這麼多關於 Playback 的事情，看得懂演員在台上做什麼，就很融入在整個過程裡面，很開心。這十四天就覺得有一種被送了很多很多禮物的感覺吧。就像重獲新生的感覺。我想對自己說：「很開心有來這一趟，覺得這是一個新的轉捩點」。

林博清／協助攝影

　　博清是個非常主動學習的夥伴，他剛接觸體驗教育的工作
第四個月，目前在社團法人中華匯思領袖協會服務，他一知道
Playback 可以到台灣各地跟不同的助人工作者這樣互動，就想要
進一步了解到底 Playback 是什麼，希望能夠從中欣賞每個人的
故事，也欣賞自己。從台北南下，在跟了中彰投共五個場次的
他，最後的心情是感到既神奇又惆悵，他想對 Playback 說：
「希望今年的 Playback 可以讓人家更認識這到底是什麼，也希
望每個來到 Playback 的人，能夠欣賞、喜歡自己的故事。」最
後他想對自己說：「這個世界很大，故事很多，我想我還可以
繼續找這些故事繼續走下去。」

干佳恩／協助紀錄

　　佳恩和博清是同事，也是體驗教育工作的新鮮人，雖然之前都沒有接觸過 Playback，但對這個領域很有興趣。會參加巡演是因為在體驗教育學會認識了我，覺得我們做的事情很有意義，當她知道有 Playback 全台灣巡迴跑透透的活動，就想要更了解 Playback，想知道它可以怎麼幫助人、對人有什麼樣的影響力，在各個不同的層面，不論是老師、志工、或者是助人工作者，都是她很想要了解的領域。她想要對自己說的話：「希望自己能夠享受在其中，更多的感受人與人之間的互動跟交流以及力量。」

吳泓俞／協助攝影

　　泓俞是OOPS劇團的好夥伴，也是一名職能治療人員，只要有空就會來協助劇團，雖然曾經當過演員，但他說 Playback 的強度實在太強，他還沒有準備好。於是他選擇一個參與Playback的方式，就是在巡演過程中默默的協助。彰興國中是他的母校，演出當天特別跟醫院請假，從斗六來到彰化，對他來說能夠參與回饋母校的活動，本身就是最大的意義。

戴書芸／協助攝影

　　對於書芸來說，這旅程就是一個很即興的經驗，巡演前兩天，她正離開工作十二年的公司，當她聽到有這樣的巡迴演出，本來是要帶客戶來體驗而已，結果客戶沒有時間來，卻是她出現在現場，而且還離職了，揹著大包包。她說因為我們很熱血，她想要跟這群熱血的人靠近一點，讓自己身上的溫暖多更多，然後在 Playback 裡經歷非常多很真實的生命。「這不是戲劇，這是 Playback、這是生命，這是我想要經歷的。」書芸非常戲劇化的加入，也非常戲劇化的離開，在巡演第一天就出現身體不適，無法隨隊上山，當天她回到台北，醫生說需要靜養一段時間。對我來說，書芸只是暫時停止參與，相信在未來的旅途上一定會再相見！

小草／協助攝影

　　小草因為看見演出的訊息，和工作室的夥伴夏夏一同來到第五場次台中弘道老人福利基金會的現場，擔任臨時工作人員。她原本以為這只是演出，只是看台上演員演出他們的故事，後來才發現原來是觀眾分享他們的心情，由台上的人表演出來。雖然小草不是分享者，只是在後面觀看，卻感受到每段故事真的就像是自己的故事，聽不同人的故事能夠看到不同的生活常態，最後再反應到自己的心，就很感動，真的。馨爸探訪她時問：「妳哭了嗎？」「哭了，幾乎每一段。雖然我不是志工工作者，可是就覺得有那麼多人默默在協助這個社會，即使是很小很小的事。」

巡演

Day0　2015.01.29

　　要出發了，歷經兩個月的籌備，無數次聯繫，無數次改動，考驗著身體及腦力的極限，因爲想做的很多。這次巡演是我們所有人的第一次，也是我和爸媽第一次連續十四天一同執行計劃，也是許多申請單位的第一次，很有冒險的感覺，前往未知的地方，探險。老實說，有很多事情超乎我能力，但我還是督促自己做好一些，想要超乎大家想像，想要讓大家感覺很棒，很被重視，很被珍惜，於是讓自己累個半死⋯⋯（純粹自己個性使然⋯⋯）；努力這麼久，要上場了，Let's go！

　　一段藏不住眼淚

　　也憋不住爆笑的旅程

　　就此展開⋯⋯

Day 1　　**起頭挨餓**

　　第一天的巡演活動在新竹教育大學，是一場在培訓課程當中的劇場演出。會有這一場次，主要是因為我被新竹教育大學師培中心邀請當講師，提供對於表演藝術、劇場活動有興趣的老師們體驗 Playback。接洽時，我靈機一動和負責聯繫的婷淇討論，看看是否能在課程最後一個單元進行演出，由於主辦單位很有興趣，這就成為我們的第一個場次。原本以為新竹離大家所在地很近，會有足夠的演員參與，但最後只有大昱兒、小賴跟我，其他演員都無法參加。事實上到出發前，我們都還不知道第一場次的演出狀況會如何，我跟她們說：「到了現場視大家參與的狀況調整吧！如果參加的老師們學得很快，也有可能讓老師們跟大昱兒一起搭配演出，或者由小賴當樂師主持人，大昱兒跟我擔任演員，一切都是未知數。」

　　課程由早上九點半開始，我希望團隊都能提早一小時到場進行準備，於是我們起了大早從台中出發，小賴則是從台北搭車下來，我們抵達場地後才會合，一行人浩浩蕩蕩進場。這是我第一次帶領有那麼多工作人員隨行的課程呢！上課場地是室

內運動場，場地很大，有利於肢體伸展，但是聲音非常發散。
由於搭配巡演活動，課程的開場白也和以往不同，更多的宣傳
推廣，更加強調 Playback 的精神。

　　Playback 的體驗課程提供學員們許多劇場活動，開發肢體、
聲音以及表情，在大家建立關係後，先讓學員習慣「不討論就
上場」、「什麼都是對的」的即興基本功，在很短的時間內反
應，和同組夥伴呈現不同的戲劇畫面。一天的工作坊大多會教
Playback 表演形式的短形式（Short form）（註 1），當天早上讓
大家體驗到的是「**流動塑像**」跟「**轉型塑像**」，分別回演單一
個情緒或是轉折的心情，在分組演練中，每個人都會輪流當分
享者、演員。

第一天中午就挨餓

　　到了中午空檔，我才讓工作團隊進入巡演狀態，開始運用
時間錄製巡演前的採訪，一開始大家在鏡頭前都不太自在，也
很害羞，大昱兒還一度笑場，我則是第一次從馨爸、馨媽口中
得知，為什麼他們如此喜歡 Playback，現場充滿歡樂以及興奮。
就在我們要前往用餐時……

　　「不好意思，工作人員的便當還沒有到！」

　　原來他們長期合作的便當店今天沒有開門，緊急改訂另外
兩家店，學員們的便當先到了，我們的還在路上。當時我們其
實都很餓，也很疲累，我心中還多了層抱歉，抱歉讓工作夥伴
們挨餓。我們中午幾乎沒有休息，便當一到馬上狼吞虎嚥，因
為下午的課程即將開始。

　　帶領課程其實很消耗體力的，參與的學員也是，在觀察學
員學習狀況時，我發現其中有些老師表演狀態很好，雖然從來
沒有在一天工作坊中就讓學員上台演出，但在跟小賴及大昱兒
討論後，決定下午演出前的學習單元，讓大家演練「三段落」
的形式，這形式會激發演員演出故事中的不同角色，讓不會說
話的物品說話，能夠發展更多即興技巧，有助於正式演出。工
作坊的時段結束時，我們開放不同的演出選項，讓學員們決定
想要體驗哪一種劇場模式，若有學員想體驗擔任演員，湊足四
名演員，我們就提供 Playback 劇場演出模式，由我擔任主持
人，小賴擔任樂師，大昱兒為演員之一；如果大家都想當觀
眾，就由我們提供兩名演員＋一位樂師主持人的 Music-Playback
劇場模式。學員在舞台區及觀眾區遊走，當我說停的時候，停
留在自己選擇的位置。最後有三名老師站在演員的椅子前，其
他學員則坐在觀眾席。於是我們確定提供的是 Playback 劇場演
出模式。並且宣布十分鐘後開演。

第一場巡演‧第一次嘗試

　　這真的是嶄新的體驗，也是項挑戰，因為這三名學員並沒有受過完整的 Playback 劇場訓練，許多故事演出的形式還不熟悉，在演出前的演員會議，我們很快的說明以及鼓勵他們運用當天學習到的技巧，有什麼用什麼，強調「做什麼都對！」嚴格說起來，這不算是正式的演出，算是一場實驗演出。這一場觀眾已經對 Playback 有了初步的認識，除了分享故事、享受演員的演出，他們更能看見演員共同創作的軌跡。然而，工作坊的學習情境其實已經讓大家有機會分享故事，於是當進入到劇場演出模式時，其實觀眾們（學員們）已經是被搾乾的狀態，有點不知道要說什麼了。

　　這場次的主題是「教師酸甘甜」，演員介紹時分享了不同滋味的故事，關於挫折、心酸、滿足、喜悅，以及為孩子感到驕傲。坐上說故事椅子的老師有兩位，分享著自己和特殊孩子互動的經驗，在摸索中找到對的模式、對的方式。雖然只有大昱兒是正式演員，但其他三位學員演員卻緊守著「不要浪費演出機會，怎麼樣都要在台上」、「做什麼都對，注意其他人動向，隨時反應」的原則，大家都賣力的找機會丟話、接話，呈現畫面，幾乎沒有冷場，整場演出非常流暢。「真的沒有不可能！」這是大昱兒演完第一場的心得。

　　除了在工作坊中演出，是新的嘗試，在演出後讓觀眾相互
採訪及回饋，以及由演員一對一訪問說故事人，也是嶄新的體
驗，就像一場大型的動態反思活動，時時刻刻在處理經驗，處
理故事。說故事者余老師回饋說：「演練時一開始怕演不好，
當觀眾的時候卻覺得好神奇，感覺到說故事的人跟演員之間有
信任的關係。」其中一位觀眾則說：「本來感覺可能太刺激而
無法面對，但實際上發現是貼近生活，也不會太困難。」

　　散場後，由馨爸採訪申請人婷淇，這位課程承辦人員從頭
到尾參與。

　　　　在過程中有說我自己的故事，那讓其他人演，然後我
　　就覺得很感動，那時候快掉淚了，因為就是再把那個情境，
　　然後別人用他的感受再演一次，讓我覺得好像又回到當初
　　那個畫面。
　　　　「那妳現在可以用一句話來形容 playback 嗎？」非常
　　專業的採訪人員書芸提問。
　　　　「恩，好好回顧自己的過去。」

馬不停蹄‧深入部落

　　完成採訪後，收拾好器材設備，我們順利完成第一場演
出，一整天的課程以及表演，身體雖然疲累但是精神很亢奮，

　　因爲待會就要跟從台中開車過來的演員會合，更要到新竹高鐵站接下一場次的聯絡人——小麥（註 2），她從台東趕到新竹！要由她帶我們進入新竹縣尖石鄉的司馬庫斯部落。去高鐵站之前，我們先在路上找餐館吃晚餐配暈車藥，就在這個時候，看到書芸臉色慘白。她是最後一個加入團隊的工作人員，兩天前剛離職，就決定跟著我們環島十四天。頻頻作嘔的她無法聞油煙味，更無法進食，她走到外頭呼吸新鮮空氣，看會不會好一點。我們猜想可能因爲她爲了交接工作，前幾天都熬夜，過度疲勞、抵抗力下降，感冒或是受到風寒自己沒發覺。書芸雖然心情非常愉悅興奮，但身體已經發出警訊，考量待會都是山路，狀況只會更糟，若進了部落發現狀況眞的不行，會無法及時送她下山治療。在大家表達了關心跟擔心後，她決定回台北看醫生，狀況好轉再跟我們會合。

　　餐後，我們到新竹高鐵站接小麥，也跟書芸說再見，祝她保重好身體，趕緊歸隊。我們一行人在高鐵站的星巴克遊走、等待，小麥八點抵達。接到她後，另外二位從台中、草屯來會合的演員們北極熊及 Duma 也到集合點。當時已經八點半，據說開車進到部落還有三個多小時的車程。當初安排行程時，就知道會遇到趕夜車的狀況，原本馨媽擔心太累，自己身體負荷不了，這兩天的行程選擇不跟隊，但是抵擋不住馨爸的誘惑，他不斷說：「是司馬庫斯耶！難得有我們沒有去過的地方，以後

說不定不會有這樣子的機會，妳真的不去嗎？」馨媽就坐上車，從頭跟到尾了！

　　北極熊開車載 Duma 來到新竹，若不是北極熊開車，我們根本上不了山，行前規劃時，還特別詢問車子的底盤要多高，馬力多少才夠？會不會開到一半卡在路上動彈不得，感謝熱心的小麥在聯繫的階段幫我們考慮到所有狀況，也解答許多疑惑。我們一會合，就分配座位，大昱兒帶著小賴的吉他坐上北極熊的車，其他的成員以及眾多行李全擠進馨爸的休旅車。

　　一台休旅車，幾乎是塞滿的狀態，我們坐最後一排的塞了三位夥伴加上大家的行李以及樂器、道具，形成一種非常穩固的結構，在上山的過程當中緊密結合，完全沒有東倒西歪的空間。車子一發動，我就馬上進入睡眠模式，以免醒著進入暈車嘔吐模式。半夢半醒間，聽到小麥非常熱心的指引方向，也感受到窗戶吹進越來越冷的風。因為半夜上山的幾段山路不好走，小麥得探出頭看路況。幾番曲折、搖晃、輕微底盤碰撞，我們終於在午夜十二點時抵達司馬庫斯。一下車，沁涼的空氣迎面而來，滿天星斗，招呼大家進房後，我在半小時內進入睡眠模式。演出可是在明天早上呢！

————————————📢同場加映————————————

註1：短形式（Short form）：在演出初期運用的形式，訪問跟回演的時間很短，主要目的是讓觀眾熟悉 Playback 的歷程，常用的形式有「流動塑像」、「轉型塑像」、「一對對」、「三段落」；隨著觀眾分享，演員回演，分享內容會逐漸增加，情緒也會較複雜，訪談時間漸漸拉長，回演的形式以及時間也變長，例如「四元素」、「大合唱」、「敘事者 V」等形式，屬於中長形式；最後長形式就是自由發揮，也叫作場景故事，會邀請說故事者到台上坐上說故事者的椅子，並且選演員演出特定角色。

註2：小麥是第二個場次的聯絡人。小麥本名陳彥宇，我們認識很久，當初同為都市人基金會麻辣鮮師培訓課程的學員，我們在同一小隊，感情非常好。後來我辭掉醫院工作，擔任 28 天共生營的輔導員，小麥則繼續在教育界走出自己的路。她一直知道我在做 Playback 劇場，也欣賞著這種有溫度、與人互動的表演方式，看到我們第一天的行程在新竹，第二天還沒有排定，她就馬上聯繫我。因為去年在山上待了一年，她看見族人們因為工作的疲累與壓力而有了些隱藏版的摩擦，也發現部落有些年輕人較無法體會長老們的用心，希望或許能藉著 Playback，讓部落的老師們開拓不同的眼

界，讓大人與年輕人們試著學習用不同的方式去思考族人們間的關係，回到初衷。在聯繫過程中，她得不斷跟部落確認時間以及演出的主題，最後敲定主題為「生命的傳承」，主要參與的觀眾會是部落裡的工作者。小麥不斷感謝著我們願意大老遠地到司馬庫斯，對我們來說，能夠去服務我們就很高興了，雖然不知道路途有多遙遠，不曉得會服務到什麼故事。

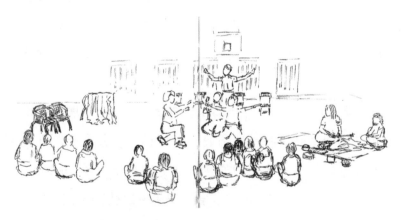

新竹教育大學演出全景／馨媽手繪

Day2　拍案叫絕

　　早上一起床，踏出門外看見美妙山景，我「哇」了一聲。進了房間後，聽到其他演員開門的聲音，也陸續從窗外傳來一聲聲的「哇」。因為我們昨晚摸黑上山，完全不曉得自己身在何處，附近風景如何。早上起床時也沒意識到自己已經在山裡，一開門時才有如此大的驚喜，一早就享受著寬闊的視野，清冷的空氣以及撒下來的陽光。「哇！要在這樣的山裡演出耶！」

　　早餐時間六點，二月初的山上很冷的，我非常迅速地進食，非常迅速地回到寢室補個眠，養足精神。就在出門前往演出場地的時候，接到樂天的電話。他竟然在來部落的路上！原來他跟部落的教育部長 Lahuy 是學長學弟，之前樂天在念生態所的時候，還來這邊做過研究呢！因為他會在開演後才到，所以就不上場當演員，而是和老婆孩子一起當觀眾。

　　和演員們在住宿區會合後，慢慢散步到教室區，這邊的建築物都是部落自己人蓋的，有著原木的味道，純手工的痕跡，在等鑰匙開門的時候，我們一群人在外頭等待，一些孩子好奇

地靠近攀談，馨媽拿出畫冊順手畫起，立即被孩子們圍繞。馨爸趁空檔訪談小麥，這裡的孩子都叫她彥宇老師。我和演員們則到處走繞查看，搜尋是否有其他適合演出的地點，找來找去，還是小麥先前指定的地方最合適。

　　好不容易等到鑰匙，進到預定為演出場地的圖書室，大家開始挪動桌椅，張貼海報，在椅子上放著節目單以及攝影同意書，將場地轉化成小劇場。當我們準備暖身，脫下鞋子踩在地板上，竟感覺到一陣寒意！地板真的是冷到刺骨……。好冷，好冷，真的好冷。此時北極熊在一邊跳來跳去，因為他是唯一一個沒有帶襪子來的演員。我趕緊讓演員們動起來，抖動身體、身體拉直、獅子包子、拍身體；迅速流動塑像演練一下，確認彼此的默契還在，這場次的演員是 OOPS+小賴的組合。在演出前小賴試了兩首跟原住民相關的歌曲（註 1），討論後我們都選擇曲風較輕快的「心中的畫」。在我們暖身的時候，一群小小孩陸續坐了進來，畢竟這是他們上課的教室，雖然他們待會就要去上課了，但似乎沒有意願離開，這群孩子不吵不鬧，眼睛睜大的看著我們動來動去，後來漸漸熟了，開始和我攀談起來，甚至當演出要開始時，還有一群孩子圍在我身邊聊天呢（註 2）！

我們都是一家人之生命的傳承

　　小小的空間，擠滿了人，部落裡的工作者絕大多數都來了。在巡演前，我有特地上網查詢司馬庫斯部落的介紹以及紀錄片，但是都比不過到現場實際認識，透過 Playback 的方式來經歷他們的歷史及生活。坦白說，在這場演出之前，我對於原住民文化或是環境議題其實並不關心，我只是理智上知道環境保護很重要而已。若不是因為演出時身為主持人需要和說故事者訪談對話，我想我不會如此深刻的進入了部落的世界。這段部落的故事，從五六百年前開始，也算是我有史以來訪談歷史最悠久的一段故事，關於部落遷徙，關於建設，關於使命，關於上帝。

　　開場時，和觀眾簡單互動，我嘗試學習泰雅族打招呼的方式，但怎麼說都很卡。在邀請小麥發言，介紹巡演團隊之後，進入到演員介紹的階段：小賴分享了為原住民創作的歌曲；大昱兒則分享自己是外省人，也是一名基督徒（註 3），最近才知道爺爺奶奶早在來台灣之前就認識了主，深刻感受到無形之中傳承了上帝的愛；Duma 分享了自己在醫院裡面帶著實習學生，傳承經驗的感動；北極熊則分享來到這裡，卻沒能帶老婆孩子一起上來，很想念他們；最後，我分享了這是一趟和爸媽一同

經歷的旅程，家人在哪裡，家就在哪裡。在每個演員分享後，其他演員就會立即 Playback，回送給彼此。

接著，我邀請觀眾簡單說自己的名字，以及在部落裡扮演什麼工作角色，當時要聽懂以及重述他們的名字，都很困難，這對主持人來說真的很挑戰，我一開始就很吃力，感謝部落的夥伴都很友善，沒有為難我，還不斷提醒我如何發音。演員們也因為陌生的語言、陌生的長輩稱謂，格外認真聆聽及準備。第一個坐上說故事者椅子的是優饒長老（註 4），他一開口就說要分享五六百年前的故事，在接續訪談後，才清楚長老要說的是這部落如何從黑暗的部落到成為上帝的部落。由於 Playback 劇場很強調服務說故事的「人」，我特別問長老，他在故事中的哪裡？當他出現在部落轉變的歷史中，這段訴說就不再只是歷史，而是他的生命故事了。

第二位分享者是莎韻師母（註 5），她娓娓道來當年跟著阿公拿著火把徒步走了十二個小時回家，走到腳流血了還繼續走，隔天還要走半天才能到學校（那年她剛升上國一）。對我來說不可思議的經驗，如此真實的出現在我身邊，我忘不了師母最後說的話：「人生就是這樣，就是再苦再累，一定要走完」。

觀眾其實人數不多，彼此也都非常熟識，後來幾乎是點名的方式來決定誰來分享，接下來被點名的是 Lahuy（註 6）。他名

字的意思是「原始森林」，他所說的故事關於他已經過世的父親，那小時候就擔負起照顧弟妹做粗重工作的父親。他說父親有著厚實的雙手，部落裡的長輩們都有著很厚的手，是不斷做苦工、建設部落而來；念到碩士的他，雖然沒有傳承到雙手的厚實，卻承接著父親對事情的「堅持」、「忍耐」、「抗壓性」以及「愛主的心」。當時坐在Lahuy身邊的我，聽他說著故事，感受到那股思念、那份尊崇以及在血液中流動著的堅忍，這些都不在於長輩們說了什麼話，而是做了什麼事，身為什麼人。我也才明白，傳承並不是個遙遠的名詞，不單是文化、即將失落的技藝，而是我們每一個人從家庭、從社會傳承了什麼價值，造就了現在的我們。

　　在 Lahuy 回到座位上時，馬賽頭目（註 7）就舉起手，我立即邀請他坐到台上。他說，他要分享一個關於上帝的故事，上帝給了我們很多禮物的故事。在聽這段故事時，不是基督徒的我，也被這裡的氛圍以及馬賽頭目的虔誠所感染，透過他的雙眼及觀點來看司馬庫斯的變化，來看萬事萬物的奇妙。但最讓我感動及震撼的是，馬賽頭目是如此努力的跟政府爭取到道路開通，以及站在第一線抵抗財團，拒絕財團進駐山林的魄力，為的就是保有這上帝給的禮物，這片山林、這片土地、這因應自然而生存的萬物。在 Playback 時，我最喜歡的段落是大昱兒扮演財團，不斷地跟扮演頭目的北極熊交涉，大昱兒創造了很

多台詞來呈現財團唯利是圖、連哄帶騙的手段，北極熊則演出
頭目的剛毅果決。這段也讓馬賽頭目印象深刻，回送給他後，
他稱讚了一番才回座位。

　　此時，大家鼓噪著要其中一位在部落任教的老師上台分
享，我有感覺到老師不太自在，果真在訪談時，她一直說不知
道該說什麼，後來請老師分享那股尷尬、希望不要再逼她的感
受，回送給她一個「**流動塑像**」，就讓她回到觀眾席。事後和
老師聊天，才真正確認為什麼故事出不來，原因在於當時其他
觀眾都是部落成員，故事也圍繞著部落歷史，的確容易讓身為
平地來的老師有股局外人的感覺。

　　時間過得很快，只剩下最後一個說故事者的名額，此時身
為部落解說員的穆（註8），舉起手。他是馬賽頭目的兒子，他
說著自己的求學歷程。穆念小學時，道路還沒有開通，國小一
年級就必須住校，每週去學校都要走十一公里的路，到對面的
山念書。年紀小小的他，一開始晚上都偷偷哭，因為很想家。
穆是通路前的最後一屆畢業生，從國小一年級走到六年級。這
又是一段我難以想像的經歷，才七歲就要獨自走那麼遠，獨自
求學，和爸媽相處一天後又要走回學校。在訪談的時候，我內
心非常佩服穆七歲時的勇敢及堅強、國中時的孝順——明明沒
錢還跟媽媽說自己有零用錢了，長大後的自我突破——內向的
個性，卻為了當部落解說員努力練口才。

就這樣來到為愛而演司馬庫斯場次的尾聲，服務了部落主要工作者們的故事，許多的愛、付出、傳承，想將有形的山林大自然留給下一代，以及傳承無形的價值、信念、信仰；最後鄔黎分享著內心的澎湃，從知道我們會來，到真的坐在現場觀看這所有的故事上演，有許多感動。我們用「四元素」回送給鄔黎，透過單純的音樂、肢體、布以及詩人，來呈現她的澎湃。最後用「我聽見」來回顧今天演出的故事，然後謝幕。

不到兩小時的劇場互動，和這群部落朋友們感覺好親密，好熟悉。謝幕之後，大家自然而然地聚在一起聊天，沒有觀眾席跟舞台區的界限，部分工作者得趕到廚房餐廳準備午餐，因此沒有辦法進行訪問，我請演員們在這兩天找時間完成訪問（註9）。在觀眾們離場後，我激動地歡呼著！演出過程中看著演員彼此丟接球，如此傾聽、如此 here and now，真的感覺非常非常驕傲及感動，這場次演員的能量及投入、感染力，如此的成熟與專業，超乎了我們之前團練及演出的層級，有好多時刻演員跟樂師搭配得天衣無縫，或許因為我們真的準備了很多，也有主題聚焦了能量。這場次演出的演員陣容都是老班底——OOPS團員，演員們演完後也有著流暢及過癮的感覺，並且說多年來的團練真的沒有白費。

山林間的大合唱

中午到餐廳用餐，餐廳裡的工作人員就是剛剛的觀眾，也因為小麥的關係，剛剛沒能參與演出的部落青年，都認識我們這一群人。這種感覺很奇特，就像我們也是一分子的感覺。我們不再是單純的觀光客，而是能夠理解並且欣賞部落文化以及價值觀的旅人。用餐後是自由時間，可以走走逛逛，感受司馬庫斯的風光。由於樂天一家人也上山，一定要趁機團練一下啊！我們就相約山林間來場團練，幫他惡補一下、加強默契。我們先出發，我跟在小賴身後，她揹著吉他邊走山路邊彈，一群人跟在後頭哼哼唱唱，就像一群走唱藝人；同時迎面而來許多孩子，好多人親切地呼喚我們的名字，這些孩子參與了早上的演出，看到一半才被叫去上課，他們正帶著平地來參訪的孩子到生態公園互動學習。

我們的目的地是「山林裡的盪鞦韆」，後來才發現我根本沒跟樂天講清楚要約在哪裡，手機訊號又不穩定，但我們還是莫名其妙的相遇在山中。在玩耍傳說中的盪鞦韆，尖叫幾聲後，開始山林裡的 Playback 團練。在大樹下演練 Music Playback Theatre，再次釋放演員的靈魂，讓大家能在舞台上自在玩耍！玩得更多更流暢。

　　傍晚回到餐廳，用完餐，大家一起參加每週六部落裡的表演之夜，在表演一開始，主持人Lahuy還特別介紹我們一行人，搞得大家很不好意思。他幽默的主持風格，逗樂在場每一位旅客，在部落青年演唱、國小部以及幼稚園的孩子跳舞後，還加上每個人用母語自我介紹，模樣天眞可愛，最後以長老跟頭目說部落的歷史故事作結尾。

　　回到寢室，馨爸立即將攝錄影機內的影片下載到電腦，演員們湊過來看影片，回顧當下，幾乎每個人都不太習慣看影片中的自己。沒多久，看著大家睡眼惺忪，我就趕演員們回去睡覺了。

━━━━━━━━━━📣同場加映━━━━━━━━━━

註 1：這兩首歌都是小賴之前去台東巒山部落時，所創作的歌曲。第一首試唱的歌曲是「心裡的畫」，裡頭一些關鍵字跟主題相關，旋律輕快，能夠帶動氣氛。第二首歌則是小賴對於部落青年的生活困境及自我侷限，有感而發寫的「原住民的生活」，其實我也很喜歡，雖然議題較沉重。想要一聽為快的，可以參考

為愛而演 2015 巡演——司馬庫斯生命的傳承劇場（一）小賴的故事——小賴的歌：心裡的畫

https://www.youtube.com/watch?v=UdQsJMw7Gfg；

為愛而演——小賴的歌：原住民的生活

https://www.youtube.com/watch?v=MU86FzcYFjw

註 2：開演的時候，小小孩們還沒去上課，我很清楚服務的對象是在場的部落工作者，而不是孩子，所以在說明演出方式後，就請在場的小小孩配合當個好觀眾。演出過程其實感覺很奇特，當孩子還沒離開前，就像在家裡面，長輩說故事，子孫輩的在聽故事的情境，不同的是，現場還有演員將故事演出來，是名符其實的「生命的傳承」，可能孩子們年紀太小，聽不懂，但透過演出似乎就看懂了。不過小孩在場仍會影響說故事者分享的內容，我也從中更確定，Playback 劇場可做的面向很廣，但一次只能做好一件事，不能太貪心。

註 3：司馬庫斯部落的主要信仰也是基督教，演員中的基督徒有大昱兒跟北極熊，恰好能流暢的說出禱告詞，以及回演跟信仰有關的場景。

註 4：優饒長老的故事：從黑暗的部落到上帝的部落
為愛而演 2015 巡演-司馬庫斯生命的傳承劇場（二）
https://www.youtube.com/watch?v=2KZF03YVleo

註 5：莎韻師母的故事：跟著阿公走

　　為愛而演 2015 巡演——司馬庫斯生命的傳承劇場（三）

　　https://www.youtube.com/watch?v=eMdUkC9bJTk

註 6：Lahuy 教育部長的故事：父親厚實的雙手

　　為愛而演 2015 巡演——司馬庫斯生命的傳承劇場（五）

　　https://www.youtube.com/watch?v=arkjxYR_1PU

註 7：馬賽頭目的故事：上帝的禮物

　　為愛而演 2015 巡演——司馬庫斯生命的傳承劇場（六）

　　https://www.youtube.com/watch?v=ccuPbBrjuVM

註 8：穆的故事：小學之路

　　為愛而演 2015 巡演——司馬庫斯生命的傳承劇場（四）

　　https://www.youtube.com/watch?v=BYxcZ5GzM4Y

註 9：司馬庫斯的演出後訪談，談出了更深刻的內容，關於守護土地及大自然的使命。

　　「這個土地不是我們的，是上帝創造的，是我們暫時定居而已，暫時借用而已」

　　「雖然我們都沒有讀過書，管理土地你讀很高的書反而會破壞這個土地，沒有讀過書的好像他跟這塊土地有密切的相連，在土地上直接的呼吸。」

為愛而演——自由發揮／馨媽手繪

Day3　選擇錯過

今天中午前就要下山，其他團員們爲了步行前往司馬庫斯最著名的原始巨木群，大家很早起床，因爲來回得走將近四個小時。我則考量自己的體能狀況，決定睡到自然醒。因此有了早上難得的獨處時光，在一處沒有人的涼亭，書寫著心中的悸動。我是一個需要獨處、透過自我對話來充電的人。

這天我們從司馬庫斯下山，在中午時到小麥推薦的「以娜的店」用餐，這趟巡演除了交通費的些微補助以及一些行動糧食的添購，個人餐費大多是自己出的。我在行程安排上也需要事前詢問大家的想法，免得爲了配合團體行程而造成荷包大失血。旅程進行到第三天，往後還有十一天的開銷要考量，一些學校補助的交通費及講師費額度不算高，許多演員的交通費還得等十四天後有剩餘的經費才能提撥出來，儘管如此，大家仍是義不容辭地參與，實在是非常感謝。下山後，直奔新竹高鐵站，送小麥跟小賴搭車，小賴晚上要到台北參加一場婚宴，隔天早上再趕到彰化會合。

馨爸馨媽家就是你家

　　中部場次的住宿地點在馨爸馨媽家。晚上有新的工作人員加入——從台北南下的博清及佳恩，以及從斗六北上的泓俞。晚上集合開會，說明需要配合的事項，以及進行巡演前的訪問。中部場次有著最多人數的攝影人員，人數多到可以多機作業，互補鏡頭，馨爸、加麗、博清、泓俞成為四人攝影小組，還自行開會確定拍攝的畫面，誰主要拍舞台，誰捕捉觀眾表情等等。當天晚上我靈機一動，希望每場次之後能有個小慶功，開始準備起慶功用的無酒精香檳以及寫著大家名字的粉紅塑膠杯。由於這場巡演是自己人發起，不用跟任何單位申請經費、核銷經費，不用提交成果報告，所有做的事情全部都是自己選擇，想做就用力做，問心無愧就好。這一晚，我家非常的熱鬧，我的房間睡了兩個大男生，我哥的房間睡了兩個女生，而我則睡在我媽書房的沙發床上。

彰興國中──向前走的力量，回送給大昱兒的 playback

Day4 挑戰極限

　　原本以為新竹場次最吃力，沒想到最考驗體力、意志力的是連續演三場的今天！

　　早上七點起床，吃早餐準備出門。今天三個場次分別在彰化、員林跟台中，扣掉交通時間後，其實沒有什麼時間休息。當初有跟小賴討論這樣會不會太辛苦，因為我們都沒有經歷過連續演出，可是我們都想要試試看，真的是試了才知道哭（苦）。

　　第一站在彰興國中，大夥浩浩蕩蕩地出發，感謝泓俞提供車輛，不然還真載不了所有的工作人員。這場次的演員數量最多，共六名——兆田、一節、大昱兒、北極熊、小賴跟我，其實可以運用 Playback 劇場演出模式就好，但是因為申請的佩怡老師擔心老師們對於這種互動式的表演接受度不高，而且又是學校第一次辦這種活動，所以希望以小賴音樂故事分享會的形式進行就好。在與佩怡老師溝通協調後，讓她知道會先由小賴以歌曲引導，分享在助人工作中如何面對挫折、找到繼續前進

的力量，再慢慢進展到由老師們分享故事，台上演員 Playback
的狀態。所以我們的第一場 Music-playback 劇場模式，就在演員
人數五人的狀態下，轟轟烈烈地演出了。

　　集合時間到，演員也陸續抵達，卻沒看見總是會提早到的
兆田！立刻打電話聯繫，才發現他看錯場次，已經到下午演出
的場地了！好險都在彰化地區，還趕得及在演出前參與排練。
由於今天是第一次運用 Music-Playback 劇場模式，而且兆田跟一
節又是沒有參與到新模式創造過程的演員，等兆田一到，演員
換裝完畢，我得在很短的時間內讓大家知道怎麼和小賴配合，
因為小賴不會下任何表演形式，要由演員自行決定即興的方法
用哪一種。

爆笑解放後，演什麼都對

　　當時的狀況，讓我們在短短幾分鐘內，都解放了！請看！
（註 1）

　　阿馨：兆田跟一節知道這個形式會發生什麼事情嗎？

　　眾人：不知道。

　　大昱兒：（嘆）我剛剛是有簡單講一下，但是因為簡單講
　　　　　　就是不知道會發生什麼事。

阿馨：因為這個是沒有 Conductor（主持人）的，這個其實
　　　就是演員……

兆田：妳說這個 Opening（開場）沒有 Conductor！

阿馨：整場都沒有 Conductor。

兆田：整場沒有 Conductor！

阿馨：所以你知道為什麼這個形式，因為小賴不會下
　　　Conductor（口誤，當時要說的是 form），小賴就是
　　　聽完故事之後就會開始演奏，然後會由第一個演員
　　　出來，第一個演員做什麼……

兆田：就決定了……

阿馨：比如說第一個演員出來做重複的動作跟聲音，後面
　　　的演員就加進來。

兆田：流動塑像。

阿馨：對。然後第一個開始有拉扯的動作，就變成……

一節：一對對。

阿馨：對。

阿馨：然後第一個出來說，阿，好久好久以前，我那一天
　　　在路邊看到一場車禍，然後定格就變成……

大昱兒：我看到那個小動物死在路邊，我真的覺得非常難
　　　　過……

一節：三段落。

阿馨：對～（蹦蹦跳跳回演員區）（大昱兒在舞台中問）

大昱兒：但是有五個人，怎麼用三段落？

阿馨：我剛剛想，五個人就是想辦法……就變成……五段
　　　落……

一節：我的天哪

大昱兒：還是出來三個就好？

阿馨：沒有沒有沒有！

兆田：我需要咖啡（邊走邊說走下台）

（眾演員笑）

阿馨：樂天昨天也是這個樣子，他昨天在山林當中學了大
　　　合唱跟四元素……

大昱兒：但是他昨天沒有上場！

阿馨：如果是這樣就會變成，因為三段落其實它的原則是
　　　你找出故事中其他物品，所以就變成你有五個東
　　　西！

大昱兒：所以是大概按照時序走，故事的時序走……

阿馨：然後如果有人走到布旁邊，摸著布；就要有人站到
　　　椅子上面準備當詩人……

大昱兒：那動作怎麼辦？

阿馨：我管他的，反正找出五個元素就對了！

北極熊：要變成五元素就對了！

一節：重複可以嗎？

阿馨：重複可以！

兆田：沒關係，你們玩你們的，我玩我的！

大昱兒：音樂、肢體，然後布……詩人。

阿馨：就是你選一個元素……

兆田：不要緊張，其實你們，現在比我還緊張，不用太執
　　　著……

阿馨：他領悟力很高，就是你發現小賴只唱歌，一個人只
　　　用布，一個人只動肢體，就表示你就選一個元素來
　　　動作，只動肢體……

北極熊：隨便了啦！

小賴：我覺得我們先 run 一個好了。

北極熊：隨便啦隨便啦！

阿馨：他懂啦，他懂！

兆田：我懂！

北極熊：他只需要拿杯咖啡！

兆田：我有杯咖啡就好了！

阿馨：然後演員反正就是什麼都對了，就對了！

okok

兆田：現在不再有形式的對錯。

北極熊：沒錯，那就這樣子了。

阿馨：現在沒有形式的對錯！

大昱兒：重點就是 Free 了！

阿馨：Free 了！

兆田：我解放了！

阿馨：解放了！

兆田：置於死地而後生的感覺……

（為愛而演——彰興國中演員花絮）

演員們從驚慌失措到接受現實，再進展到豁出去演什麼都好，演出即將開始。

向前走的力量・教師生涯再得力

這個場次最大的亮點就是兆田！光是他的演員介紹就讓我感動得眼眶泛淚，他說著在過去這二十年的教學路上，他無法忘記的挫敗經歷。二十年前，他擔任台北市一個「非學校情境潛能開發」方案的引導員，參與的學員剛從感化院出來，頭都是剃光的。那一天活動是垂降，垂降地點大概距離地面 30 米，他記得很清楚當其中一名學員要往崖邊準備垂降的時候，繩子一直在抖，當時兆田覺得應該可以幫助他，給他的生命一點力量，於是靠近學員。「你要不要休息一下，因為你非常非常緊張，緊張到整條繩子都在晃動」說完學員往前走了兩步，他的

身體還是不斷地發抖。兆田繼續問「你以前曾經這樣發抖過嗎？」他點點頭。「那你以前這樣抖是什麼時候？」「被人用槍抵著頭的時候」這回答像是打了兆田兩巴掌，他以為自己是屬害的指導員，但其實什麼都不是，他以為他能理解恐懼，其實什麼都不懂。

「現在當我在教學上遇到學生一個觀念聽不懂，考試考不好，沒有交期末報告，我都會想起這個故事，提醒自己教育是在做什麼。」兆田語重心長的替自己做結尾。

其他演員的分享也拋出許多紅線（註 2），牽動著台下老師的心情，關於面對人生的分岔路、職場適應的困難、忘不了的學生等等，斐瑜老師（註 3）說，看完演員介紹，就像泛起一陣漣漪，也像看到人生的跑馬燈，讓她不斷想起自己是如何選擇老師這條路。小賴彈起吉他，唱起歌來。

　　原來我不孤單，有人跟我一樣，心裡的漣漪，不斷地跑；原來我不孤單，有人跟我一樣，原來我不孤單，許多畫面都回來了。

透過她的歌聲及吉他聲，讓整個空間氛圍暖和感性起來，演員也陸續出場，完成第一個 Playback 回送給斐瑜。觀眾沉浸在回憶的漣漪裡，接下來小賴面臨到首次擔任 Playback 主持人的第一個難關——面對「等待」。在她以往表演跟分享的音樂

會裡，她總有豐富的故事經驗以及創作歌曲填滿著整個時段，但是在 Playback 劇場，當觀眾聽完上一個分享者的生命經歷，心中會浮現很多畫面跟感觸，此時需要給觀眾空間跟時間。又因為我們演員分享的故事都很深入，基本上很多故事已經在觀眾席間醞釀著。然而還不太習慣「等待」的小賴，不斷說話，試圖邀請觀眾分享故事，在好不容易撐過十四秒「冷場」的狀態後，小賴受不了了，開始分享起自己另一段故事，跟帶領高關懷學生創作有關的心情歌曲。此時我在演員區，真的只能在她背後默默的支持她，因為在觀眾說出故事之前，在主持人說「請看」之前，演員唯一能做的就是，維持中性姿勢，準備好迎接故事。事後也有觀眾回饋說，需要多一點時間，因為台上有人說話時就會想注意聽，其實不太有時間想自己的故事。

　　終於在小賴演唱完後，坐在最後排的淑媛老師（註 4）舉起手，身為國三導師，正在製作班上的畢業紀念冊，她想起有兩位學生，因為自己太過嚴格而在國一時轉學，她仍收錄他們的照片，並且在臉書上分享給他們。學生說：「老師，雖然以前我覺得妳很機車，但是我現在可以慢慢體會到，老師妳是為我們好的。」當小賴一刷下和弦，兆田就衝出去當一個，他重複著動作跟聲音，想送給淑媛老師一個「流動塑像」；但我有不同想法，這分享已經有其他角色——兩個學生；有物品——畢業紀念冊；還有時序——從國一到國三，我感覺「流動塑像」

還不夠，我想送出「三段落」！這些思考在短短兩秒鐘確定，我第二個衝出去，開始扮演起淑媛老師——「我是一個非常嚴格的老師，紀律非常重要！身為老師有太多原則要把握住，我不在乎學生是不是討厭我，身為一個老師該做的事情就是要做到！」我演完就定格住。其他演員陸續出場，有的扮演畢業紀念冊，有的扮演另一個學生，由於兆田一直不定格，其他演員就持續跟兆田互動。形成一個全新的表演形式——「動態Ｎ段落」。

　　這一段演出，讓觀眾們笑中帶淚，此時一位觀眾舉起手。她邊擦淚，邊說剛剛看演出時，想起只有國小畢業的爸媽……；就在她要繼續說下去時，小賴邀請她上台，坐在說故事者的椅子上。她是雅茹（註 5），是位剛剛結束實習的實習老師，她說著家裡開小吃店，她父親店裡廚房寫了很大的「忍」字，小時候總看著父親忙進忙出的背影，在她邁向當老師的路上不論遇到什麼挫折，都會想起父親的「忍」。雅茹選擇我來扮演她，演出時，兆田扮演父親，身為配角的兆田非常搶眼，其他演員也將小吃店重現在舞台上。

　　最後一個故事，獻給剛回到彰化家鄉的阿淼老師（註 6），他分享著選擇離開桃園回到家鄉，有失去但沒有後悔，失去的是沒法陪桃園班上學生畢業以及一段可能的戀情，但得到的是能陪伴家人，以及見到 72 歲父親驕傲的臉龐，還有父親喜悅地

跟左鄰右舍分享「我兒子考上老師了！」我們演出時，呈現了那群孩子從一開始討厭阿淼老師，到最後喜歡上他；我很喜歡那時候在台上，跟其他演員演出國中生，胡搞瞎搞惡整老師的橋段；也呈現了選擇要留在桃園還是回到彰化時的矛盾拉扯，搶眼的兆田再度演出父親，我和一節拿起紅布當作榜單，兆田抖動著手提名，口中說著「好，好，人生就是個好！」

演出已到尾聲，謝幕後，邀請在場老師相互探訪。現場氣氛也很熱絡，和開場時的冷靜氛圍完全不同。馨爸也去探訪申請人佩怡老師，此時佩怡老師已經感動到哭了。「我覺得我非常的感動，不知道這活動在我們學校嘗試，會有這麼多的老師願意敞開心胸，把他生命深層的故事跟大家分享，我也感謝劇團可以透過這麼深層的演出，從我們的內心裡頭去引發出大家的共鳴。我們學校從創校十幾年來，其實從來沒有過這樣子的一個活動，給我的啟發是，我未來會更 open mind，會更開放去嘗試一些新的東西。」

完成早上場，趕緊收拾器材、小小慶功後，繼續下午行程。抵達育英國小，匆忙吃便當，趕緊布置場地，下午的演出兩點就要開始。下午的演員有北極熊、Duma 跟小西瓜，大昱兒則先趕回醫院上班，明天請假再來。一節則因為這場次服務的觀眾是彰化縣輔導諮商中心的心理師們，都是她認識的，她實在太害羞，於是選擇下午當工作人員就好。

────────────── 🎬 同場加映 ──────────────

註1：彰興國中極短篇

https://drive.google.com/file/d/0B8tfeBFVfopWa29TVU5
iN19Hcnc/view?usp=sharing

註2：故事的「紅線」就像是有故事分享出來，牽動到其他觀眾人
生故事中的某一個片段，像有條無形的線牽起彼此。一個故
事裡頭會有很多條紅線，例如情緒、故事情節、角色人物
等，都會引發聽故事的人聯想到或回憶起相呼應的故事；這
個場次其中一條紅線，是一開始淑媛老師分享了兩個學生在
國一時轉校，牽動到最後阿淼老師的故事，他是轉校老師，
從桃園轉回彰化。主持人越能察覺紅線，就越能引導觀眾分
享，順著紅線或是擴大紅線的範圍，串聯起個人跟個人、個
人跟社群。

註3：斐瑜老師分享片段：

為愛而演 2015 彰興國中往前走的力量劇場（三）

https://www.youtube.com/watch?v=VqhDX8uWGzI

註4：淑媛老師心情：畢業紀念冊

為愛而演 2015 彰興國中往前走的力量劇場（四）

https://www.youtube.com/watch?v=wokjLcIRtrA

註 5：雅茹老師故事：父親的忍

　　　為愛而演 2015 彰興國中往前走的力量劇場（五）

　　　https://www.youtube.com/watch?v=tiNhyYyhF9Q

註 6：阿淼老師故事：選擇回家鄉

　　　為愛而演 2015 彰興國中往前走的力量劇場（六）

　　　https://www.youtube.com/watch?v=RoZji2F37cE

重「心」出發・灌溉愛的力量

　　下午的場次，有著冷色系色調。觀眾都有著心理師背景，
這類助人工作者在群眾前訴說故事時，必須區分清楚可以說的
是什麼，若是牽動到的故事涉及個案，工作者須遵守保密的倫
理規範。這次巡演又採取公開紀錄的模式，因此產生了說與不
說、能說什麼的拉扯。

　　這場次我擔任主持人，我試圖透過輕鬆的言談以及簡短互
動，消除觀眾的緊張，能夠享受自己的故事被服務，據說有點
綜藝效果。演出及訪談過程中，其實所有參與的觀眾都很友
善，也對演出表達出接納及興趣。第一位分享的是觀眾中唯一
一位社工宏維，他分享著剛踏入社會不到一年，很好奇自己除

了做社工，還能做什麼？因為我在演員介紹時，分享了我自己從職能治療師這行業轉換到自由工作者的心路歷程，和宏維產生共鳴。

接著是目前實習中的瑞舲分享了實習過程，一開始的輕鬆，到開始接案、工作量越來越多，多到幾乎沒有休息時間，就在快要疲乏時，在路邊看到一個孩子玩耍的背影，想起自己的初衷，想起當初想要成為助人工作者的自己，想好好陪伴孩子。「給你很多很多，用我生命的所有，讓你一直奔跑、一直奔跑，那麼快樂。」擔任樂師的小賴作結尾。

曾經是老師的琴琴，多年前在教育現場發現自己很想要陪伴跟解決學生的問題，身為教師的角色卻辦不到，因而轉換跑道，考研究所、念書實習以及努力考上諮商師，對她來說就像是蛻變的過程，也像是終於上了跑道，即將要起飛。琴琴選Duma 當主角演員，場上散佈著椅子，象徵著這趟轉變的旅程。

阿偉（註 1）接著分享自己一路念諮商心理，之前在念研究所的他，曾經因為逃避寫論文，休學半年，讓自己去打工換宿。我問他，為什麼又回來了。他說，在花蓮一個社福單位做志工時，發現自己很擅長跟孩子互動，之前他其實不清楚為什麼要念諮商，也不確定自己能幫助誰，但花蓮的經歷讓他發現自己可以跟孩子工作，可以幫助他們，於是又回到研究所繼續面對論文。「我在哪裡？這是哪裡？怎麼走，怎麼走……」由

小賴的歌聲開始，小西瓜扮演著阿偉，北極熊用紅色布纏著主角，象徵著論文的惱人及捆綁，在主角終於掙脫後，曲風一變，成為自由自在的輕鬆曲調，到最後重新回到論文面前。「找到一個可能，找到一些力量，現在我有點方向～」

　　最後分享的是小熊老師，她說孩子喜歡這麼叫她。她想到的是一個從越南回到台灣的孩子，因為在學校適應不良而需要輔導。和孩子互動的過程，她聽見孩子說起在越南的生活，是多麼豐富跟快樂，可以做好多事情、展現好多能力，可是在台灣學校中卻很不快樂，什麼都不能做。她開始產生疑惑，到底讓一個越南的孩子變成台灣的孩子，是對還是錯？她好像成為拿著框框去框住孩子、限制孩子的人，而不是讓孩子成為更好的人。聊到最後，小熊老師發現想要把框丟掉，想要成為一個不一樣的諮商師。「如果可以，我不要這樣，如果可以，我想看到你飛翔，快樂地歌唱～」

　　當初受邀來是希望能服務心理諮商工作人員所遭遇的困難心境，雖然沒有服務到位，卻聽到這群心理師分享了在生涯選擇的轉折點、找到初衷的瞬間以及想要突破現有的框架。或許原本設定的主題適合的是在成長團體中運用 Playback，過程不攝錄影，並發展出合宜的保密原則，因為基本上保密原則越嚴謹，在團體中能處理的議題就能越深入。此時就不是開放式的劇場，而是內部諮商輔導模式。在我的操作原則下，劇場模式

就是可以公開，說故事者是有意識地選擇可以讓大家知道的故事，非常坦然。這也顯示出公開劇場能做到的範圍，或是希望人們能夠接納的範圍，我們相信沒有什麼不能說，不論說什麼我們都能 Playback。因為 Playback 其實目的不在於解決問題，而是真誠的陪伴！這次的服務也讓我更加確定 Playback 劇場在服務不同議題時所需要具備的條件。

📣 同場加映

註 1：阿偉在半年後，重新看當初的故事片段，他說能透過 Playback 將故事重演，提醒了自己某些很重要的時刻不能忘記，在演出過程中也經過演員們的重新詮釋跟部分改寫，有著不一樣的收穫。想對自己說「勿忘初衷，要成為一位可以貢獻社會的心理師。」

影片：為愛而演 2015 彰化縣學生輔諮中心重心出發——灌溉愛的力量劇場（四）

https://www.youtube.com/watch?v=-78uvSh0r5g

就算累也要繼續前進

　　完成下午場的時候，深刻體會到連續演出的感覺，加上需要趕場，沒有充足時間吃飯休息，非常消耗能量，加上我們不是重複演固定劇碼，每一場都需要聚精會神、高度專注的聆聽觀眾／說故事人的分享，根本就是一場精神力的馬拉松。

　　下午五點前從員林出發，前往台中弘道老人福利基金會（簡稱台中弘道）。晚上的場次原定六點半到八點半，因為場地所在地的大樓九點前就會熄燈。本來預計五點半抵達基金會，六點吃完晚餐，還有半個小時進行演出前準備，但是有一組演員為了幫大家買便當，遇到交通尖峰時刻，在車陣中焦急著，好不容易來到場地時也幾乎累壞了，此外台中弘道的工作人員們則為了晚上留下來看演出，還在辦公室趕工加班！他們也都還沒吃晚餐。考量到演員們的準備以及希望觀眾們吃完晚餐再看演出，我們將開演時間延後半小時。

　　這場演出由小賴聯繫，因為台中弘道的社工——國慶是她的學長，國慶對於戲劇跟音樂形式都很有興趣，想透過演出讓同事們有機會參與，像是做內部互相交流、重新思考自己助人的初衷，平常大家一起工作，很少有機會分享故事，有這機會是一定要把握的。這群社工一部分接觸的對象為身心及經濟狀

況較好的志工長者；另一部分社工則會服務到家庭相對失功能、經濟、身心狀況較差的長者。

便當來臨前，我們已經在現場的人員也沒有浪費時間，忍著飢餓將會議場地變化成演出場地，讓觀眾從辦公室上來時，眼睛為之一亮，形成一股進入到另外一個時空的錯覺。這也是劇場的魔力以及我所喜愛的元素；在不同的場所引發人們不同的互動及反應。當便當終於到來，我們已經剩極少時間可以進食，小賴則是根本吃不下飯，因為她是晚上的樂師主持人，比單純當樂師更焦慮緊張；我則在馨爸馨媽的監督下扒了幾口飯，同時確認其他演員們的身心狀態。演出前的排練，又是一陣爆笑。因為雖然早上已經運用過Music-Playback劇場模式，到了晚上這一場，也才第二場而已。暖身時，我坐在觀眾席負責說故事，讓台上演員們可以演練，培養這場演員們的默契（註1）。

　　北極熊：馬上笑場，大家笑翻了

　　小賴：所以一開始演員會先分享，我要先分享嗎？

　　阿馨：妳不用

　　小賴：我不用，好，那就是聽完歌了以後呢？我們就看現
　　　　　場有沒有人想要分享一點心情？

阿馨：我快累死了～（眾人笑）我真的好累，可是那是你
　　　累你又覺得很開心，就是，你知道你在做一件很開
　　　心的事情，可是你真的好累好累，然後你要撐著撐
　　　著的那種累的感覺。

小賴：好（此時北極熊做出我也是的麻吉手勢，讓小賴笑
　　　場了）請看……

樂師吉他：我真的好累，但是又好享受，我真的好累，但
　　　　　是又好享受……

（小賴唱一陣子，演員都沒有人出來……直到）

北極熊：（唱）我懂得那種感覺，那份累的感覺（北極熊
　　　　笑場……阿馨笑到翻過去）。

北極熊：過分，這叫我怎麼演下去！

Duma：（唱）要撐住啊～要撐住啊～～

北極熊：（唱）我真的演不下去了……

小西瓜：（唱）我好累！

北極熊：（唱）我快瘋掉了！

小西瓜：（唱）好累！

一節：（唱）要往前！

（當時我真的感覺整體合音好好聽！就像一群瀕臨崩潰的
演員！哈哈哈）

阿馨：我也沒有那麼苦啦！真的……

阿馨：不是，黃國峰，我笑是因為你真的唱的很好聽。

北極熊：我不想演了（離場貌）。

阿馨：（前去拉住北極熊）真的啦，我想說……

北極熊：你們也可以接下去耶！

小賴：他有內心戲耶，內心戲！

阿馨：他完全就是 Match 那個 Key，我想說真的 Amazing，你知道嗎？

Duma：不是笑你啦！

小賴：我覺得你完全在講自己的心情。

北極熊：我還可以自己隨便加詞，隨便都可以。

阿馨：而且很好聽，就是這種調，歐，你厲害，你厲害！

馨爸：是小賴先笑（旁觀者清，平常只顧著哭或顧著笑的馨爸終於開口，一開口就打槍小賴）。

阿馨：小賴先笑的……

馨爸：我才笑的……

北極熊：你們知道嗎？你們笑完之後，換我笑，後面所有的人都在笑，一個比一個還要開心！

阿馨：（笑到再次翻過去）哎呦喂呀，好啦，趕快繼續啦！

小賴：好，那再來一個心情，再來一個心情，有沒有人再給我們一點練習靈感的機會？

阿馨：出個難題，我來出個難題。本來就是來到這邊的時候就是已經很，本來是很從容的，然後，後來小西瓜就說塞車，然後後來當她說她到的時候才發現說已經六點了；就是本來很從容，然後突然變就是要很趕著要吃飯，然後很趕著要去準備今天演出的內容部分。

樂師演奏：準備要去演出啦，期待著，但是有點迷路，就有點來不及……

（演員沒人出來，小賴彈到笑場……終於……）

北極熊：（唱）我都一直好趕好趕，好趕好趕……（邊原地小跑步邊喘邊唱，唱到都沒其他人出來……變成邊走路邊唱……）

北極熊：（唱）好趕歐，怎麼沒人哩？到底要趕到去哪裡？怎麼都沒有人呢？到底

Duma：拿了一塊布……

小西瓜：（唱）慢慢來……快點快點快點……慢慢來……快點快點快點……

一節：（唱）時間不等人，不能人

阿馨：（笑翻啦）

北極熊：這個一切都是……怪！

阿馨：可是我可以體會坐在這邊當觀眾那種驚喜，就是連我這種這麼資深的 Playbacker 我都不曉得你們會幹嘛！

北極熊：現在的一切都是假的！

阿馨：我想問一下，當小賴還沒有彈吉他的時候，你們想到的是什麼？

小西瓜：轉型！

阿馨：所以如果你們有先想到，你們就先出來，小賴就會知道了。

小西瓜：因為後面就接不上了，所以看看別人。

阿馨：因為轉型跟大合唱都是小賴沒有辦法靠樂師先做出來的東西，有沒有。那小賴妳知道轉型嗎？

小賴：我知道，我也覺得應該要轉型，但是……

阿馨：對！

小賴：就是音樂很難。

阿馨：所以當妳覺得很難的，妳就讓演員先出來，當妳覺得很難的，妳就是一個眼神過去，演員就知道要先出來了，我覺得這是個默契，因為其實我們已經有合作一場了，就會知道有一些是演員要先出來的。

小賴：但是我那個是不是也可以變成四元素？

阿馨：也可以的。

小賴：因為我把整個……

阿馨：但是又有個出來唱歌了。

北極熊：對，又是我。

阿馨：剛剛其實，剛剛其實是五元素啦，有一個唱跳歌手
　　　　（笑）……

小西瓜：你可以出道了耶！

北極熊：一切的一切都～

　　此時觀眾進場了，排練就立即結束。我知道演員已經準備好了。因為我相信在場上能玩（Play）的盡興，就能 Playback 的流暢。

演進心坎・釋放舞台魂

　　或許是因為晚上的氛圍，也可能因為大家有點疲累，左腦的理性思考轉弱，變得感性許多，演員介紹時的故事更加深刻，觀眾後來分享的故事也流動出了很多人的眼淚。

你帶我走入一座森林　被名為瘋狂的世界

那裡有笑聲和眼淚　還有幽默感和孤寂

經常聽見心在吶喊　歷盡風霜的模樣

一直都想說聲謝謝　你們勇敢的分享

　　帶我看見人世間的悲與歡　不同年齡和背景

　　殘破離散的複雜困難的　都還在這裡

　　盼～想～望～闖　還沒放棄

　　盼～想～闖～闖　要找到存在的位置 (註2)

　　小賴首次分享帶領一群精神障礙者創作音樂的故事，以及分享她的姑姑跟奶奶也是精神障礙者，當她們還在世的時候，小賴還不懂得如何接近、認識她們，長大後有機會服務這一群人，認識這一群愛唱歌、愛笑也愛哭的人，終於感受到原來彼此是這麼靠近，像是透過他們和姑姑、奶奶們靠近。或許因為我之前在醫院就是服務這樣一群人，小賴的分享以及歌曲牽引起我的故事，故事在心中不斷撞擊，等不及要出來。

　　原本我應該要等到北極熊、一節、小西瓜跟 Duma 介紹完，當最後一個介紹的，但我在小西瓜說完捨不得阿公住到安養院的心情，和其他演員 Playback 回送給她後，我就自顧自地說起故事來，說起那位我永遠忘不了的個案 (註3)。

　　八年前，我在嘉南療養院當職能治療師，那時我才工作兩年多。這個個案教會我什麼是同理心，也改變了我往後的道路。那是在一個晚上，我們為了白天有能力在外面支持性就業的個案們，進行夜間成長團體，協助他們度過就業的適應期，他是其中一員，復原狀況很好，近年來症狀穩定，也能自行服

藥，通常這類型個案不會繼續留在醫院，而是要出院回到社會生活。剛好那一次團體要訂新年新希望，他寫了一個新希望在春聯上——「回家」他說：「我知道這個希望永遠不會達成，但是我還是想要把它寫上去。」我好奇地問，為什麼不能回家，他說：「我的老家在屏東，因為我發病的時候做了一件整個家族都不會原諒我的事情。」我繼續問，什麼事情讓他不能回家？

他說，因為他是典型的精神分裂症（現在叫做思覺失調症）的個案，就是他會有幻聽、幻覺跟妄想，他說他那個時候發病的症狀是，會聽到妖魔鬼怪一直在他耳邊說家裡有妖怪，那個妖怪會傷害他們全家人。在他發病最嚴重的那個晚上，他看到那個妖魔鬼怪真的在他家，威脅著要傷害他們全家人，除非他可以勇敢起來去除掉那個妖怪。所以他就到廚房去拿起了菜刀，為了要保護他的家人，就把那個妖怪除掉了。他害怕的昏過去，當他醒過來的時候卻躺在醫院裡面被五花大綁，醫師告訴他，他拿菜刀砍的是他媽媽，而媽媽已經過世了。

這就是他回不了老家的原因，他說他知道整個家族都不會原諒他，他自己也沒有辦法原諒他自己。他現在這麼努力工作，就是為了讓家人不用再幫他付健保費，不用再幫他付住院的費用，這是他這輩子覺得唯一可以幫他們家人做的事情。

　　我是第一次在演出場合說這個故事，當時我邊說邊顫抖，其實很想哭，我永遠忘不了他的樣子，他說這段經歷時的平靜、淡然、無奈，還有一絲盼望，他的分享讓我貼近這群人的生命，或許也埋下了我現在持續做故事劇場的種子。

　　當我說完，小賴已經是流淚的狀態在 Playback，然後接著要開始主持，因為我們之前講好小賴是第一個，我是最後一個分享，中間演員的順序沒有排定，可能是我太激動或是累過頭了，沒注意到還有 Duma 沒分享。好在 Duma 臨危不亂，很自然地站出來繼續說她的故事，讓我們平安地度過開場的小失誤。當 Duma 分享完，小賴的心情跟眼淚也整理得差不多，可以好好主持了。

　　首先一位觀眾——五十分，分享了不知道什麼時候可以拍手的心情，因為演員們說的故事都很深刻，拍手鼓掌好像不適合，以及發現到原來故事是可以這樣分享的，以往聽廣播、看電視、電影或廣告，通常都是單純聽，沒有看過現場有歌曲跟演出的回應。當我們 Playback 回送給五十分，她非常的驚喜，直說：「這是套好的嗎？」

　　劇場的氛圍由開場時的感傷及深刻，瞬間輕鬆起來，小賴邀請在場觀眾們介紹自己，因為有些觀眾不是基金會的社工，甚至有一位是早上彰興國中場次的觀眾！他強烈推薦他的女友

來看演出，她的女友是家扶的社工。在驚喜連連的介紹聲中，第一個故事產生了。

她的名字叫早餐（註 4）。她說從聽完演員介紹，腦袋中就一直浮現「初衷」兩個字，她想起自己的求學歷程，從原本考商科，落榜，在重考的時候因爲看到一本雜誌介紹助人工作者，她轉向社工系。當小賴在訪談過程中，她開始說起自己的母親，原來眞正的初衷不是那本雜誌，而是一直從事志工的母親對她的影響，而母親也是身心障礙者，無形之中影響了早餐走上這條助人的路。當我們回演後，早餐回饋說：「坐在椅子上眞的很神奇，因爲我一直想到的是初衷，原本沒有特別想說要分享比較私密的事情，但是坐在上面眞的會有一種，一步一步被引導回想到那初衷的感覺。」早餐還說，很感謝小西瓜扮演她，因爲髮型跟學生時期的她很像。

第二個分享者是肉魚（註 5），就是那位家扶的社工。她分享著自己小時候單親家庭長大，現在服務對象很多是單親的孩子，當社工的過程中發現找不到自己，也覺得自己很沒有價值，好像自己在交朋友的過程中，總是擔心別人不喜歡自己，會用很多方式討好其他人，反而造成朋友的壓力。在服務孩子的過程中，似乎漸漸找到自信，看見孩子們的眼神，感受到自己還是有能力去愛，自己也是值得被愛的。肉魚選擇我來扮演她，當我在聆聽她分享時，內心湧出很多情緒跟感受，在演出

的過程中，其他演員創造出一種情境，所有人都對我使來喚去，而我卻做什麼都不對，當一節扮演的配角落下一句：「妳這樣子我們很累誒！」我瞬間語塞，此時小賴開始唱起歌來「怎麼樣才能夠變成自己的樣子？怎麼樣能夠被別人喜歡，如果我只是我？」而我也在情緒累積到最高點時，哭著說「我只是要有人肯定我做的事情而已啊！」接下來就是邊哭邊演了。我邊說著獨白，其他演員在舞台另一側用肢體動作呈現我內在的情感。身為演員在台上，我已經不是我，而是故事中的主角，在故事中，主角仍感受到愛的力量，於是我也在舞台上努力站起來，打起精神來給出我能給的。

　　這場戲我演得非常忘我，肉魚其實才分享四分鐘，我們卻演出了七分鐘之久。後來巡演結束後，我看著每一場的影片打逐字稿時，每到這一段，看一次就哭一次，那場次同時有四台攝錄影機作業，也捕捉到台下觀眾們的淚水。這個故事之所以這麼深刻，我想是因為這不只是肉魚一個人的故事，而是每一個人在內心中都存在的一部分——渴望被喜歡、渴望被愛。當肉魚分享時，勾動我內在那一部分，我就像是鬆開那部分的自己，和肉魚的故事交融在一起，在舞台上釋放。那時不是用腦袋思考台詞該說什麼，而是任由情緒發展，加上其他演員們營造的人際氛圍，刺激我做出反應，所有的互動都是我們共同創造出來的。

　　最後一個故事，是由五十分（註 6）訴說從電視台工作，轉換跑道到弘道基金會的歷程。當初在電視台工作，想要做對社會有意義的節目，卻被長官說這樣餵不飽人，賺不了錢，她發現這樣沒有辦法讓大家看到社會良善的一面，因而離開。因為不老騎士的活動與弘道基金會結緣，她見識到這個領域的人，真的很不平凡，也真的是沒有錢，很需要靠募款支持，那辛苦是她以往想像不到的。以往在電視台的五光十色，到基金會的質樸刻苦，五十分分享了她的信念。演員們在台上也呈現了收視率與社會責任的拉扯、募款的困難以及大家一起努力讓社會更好的熱情。

　　這個夜晚，我們一起經歷了深刻的故事，我也再次經驗著邊演邊哭，演完後回到中性姿勢，繼續迎接下一個故事的演員狀態，非常的過癮，此時也感受到演員們跟小賴越來越有默契，能呈現的劇場層次更多元了。

　　這是北極熊、Duma、小西瓜以及工作人員泓俞的最後一場，畢竟許多演員都有正職工作，無法請假太多天，他們得用自己的假、自己的時間，跨出自己的工作崗位。當他們被採訪時，完全處在興高采烈的狀態，看不出來一整天奔波的疲累，這也是 Playback 的特殊能力，不是耗電而是充電！身體疲累，精神卻飽滿的嚇人，實在是太深刻了。

━━━━━━━━━━━━ 📢同場加映 ━━━━━━━━━━━━

註1：台中弘道演員花絮

　　　http://www.youtobe.com/watch?V=11kue2oryc4

註2：演員介紹──小賴／我的姑姑

　　　為愛而演 2015 台中弘道那些忘不了的故事劇場（二）

　　　https://www.youtube.com/watch?v=dzYHAqb4Tag

註3：演員介紹──阿馨／回不了的家

　　　為愛而演 2015 台中弘道那些忘不了的故事劇場（三）

　　　https://www.youtube.com/watch?v=nWCHNbfQFgQ

註4：早餐的故事──初衷

　　　為愛而演 2015 台中弘道那些忘不了的故事劇場（四）

　　　https://www.youtube.com/watch?v=WovbhIdSeJQ

註5：肉魚的故事──助人工作中發現了愛

　　　為愛而演 2015 台中弘道那些忘不了的故事劇場（五）

　　　https://www.youtube.com/watch?v=HNeDhTAzFVQ

註6：50 分的故事──從商業電視台到公益社工

　　　為愛而演 2015 台中弘道那些忘不了的故事劇場之六──完

　　　結篇 https://www.youtube.com/watch?v=ZPAKAATgJY4

Day5　嚴重缺水

　　昨天晚上回到馨爸馨媽家，很快就進入睡眠模式。今天的演出我安排在下午時段，早上有著難得的休閒時光，可以比較悠閒地吃著早餐，整理一下前幾個場次的心得以及記錄，工作人員幾乎人手一台筆電，忙著下載影片，傳輸檔案；小賴則抽空整理前幾天的創作。

　　今天會加入新的演員樂天跟 Sure，以及工作人員小佩，我們約在彰化弘道老人福利基金會見面。這場次是OOPS團員——Sure 申請的，她在彰化弘道工作，想讓同事們認識一下什麼叫做 Playback 劇場，恰巧此次巡演的對象是助人工作者，大家都符合條件，就想藉此找到一些他們當初想要投入這個工作的初衷，或者是談一談他們過去在助人工作上的點點滴滴。

　　當我們抵達現場時，從台北出發的 A-Team 演員樂天也到了，還帶著他的母親、阿姨、小女兒一起來，Sure 從辦公室下來迎接我們，病懨懨的她竟然處在發燒狀態，我請她今天就好好享受當個觀眾。我們一行人魚貫進入演出場地，那是他們開會的地方，隔壁是辦公室。在她們還在上班的狀態中，我們小

聲地挪動沙發椅、貼海報、布置舞台區，將會議室改造成小劇場，還得在演員排練時注意不能太大聲，以免吵到員工辦公。原本要用 Playback 劇場演出模式，少了 Sure 的狀況，演員不太夠，我問小佩是否能上場，忙昏頭的我忘記她懷孕中，當然不能勉強她上台，因此轉而跟小賴商量改用 Music-Playback 模式，讓她來當樂師主持人，小賴在驚恐之餘，還是調整好心情接下主持棒，而我則加入演員陣容，即將和樂天、大昱兒、一節同台演出。

　　演出前五分鐘，觀眾們陸續離開自己的工作崗位，移動到小劇場。我們工作團隊的人數還比觀眾人數多，在演員介紹時（註 1），演員都分享了一段忘不了的故事，小賴想起小婕，一個被機構裡其他人排擠的女孩，讓小賴想起國中時的自己；大昱兒提起剛當上職能治療師時，看見一個自己花很長時間照顧陪伴的個案，在她面前症狀發作，當時的挫折以及震撼，終於了解疾病對人造成的影響如此巨大；一節則說起自己可愛的爺爺，總會在她出門上班前，偷偷將早餐放在摩托車上，不善表達感謝的一節終於鼓起勇氣跟爺爺說謝謝；樂天則分享帶媽媽一起回到彰化的開心；最後，我分享一個照顧失智長者的經驗，那是一個滿凶的婆婆，總會把女性工作人員當作惡毒的壞鄰居、壞女人，有一次她大聲對我說「哩企呷賽啦！（你去吃屎啦）！」我馬上回說「賣啦！繃卡吼呷！（不要啦，飯比較

好吃）！」瞬間婆婆笑了，原本要打向我肩膀的手變成拍拍我。我們這群演員，隨著演出主題不同，以及服務的助人者不同，也在我們的生命中找尋相牽連的故事，透過分享來建立彼此的關係。但這個場次，一開始建立關係的卻不是演員的故事，而是這個巡演團隊的「存在」。

　　Sure 先分享自己坐在台下的心情，很感動終於有機會跟同事們分享自己喜歡的 Playback，光是坐在平常跟同事開會的地方看演出，就是神奇的經驗。接著是中心的主任小博（註 2）舉手，她說，她目光的焦點一直都在馨爸身上，她看著馨爸的一舉一動，如此支持女兒做巡演，她就超級感動，這也讓她想起父親其實還沒有很認同自己做這份工作。此時，小賴感受到是時候邀請小博坐上說故事椅子了；以往的演出經驗，演員介紹都很短，在正式回演長的故事前，都會互動出好幾個情緒、短的故事，但是這次巡演中的演員介紹其實已經做到暖場、暖故事的效果，所以才會在一開始就請觀眾上台。

　　小博一坐上椅子就開始哽咽，直說椅子真可怕。在小賴的安撫下，逐漸放鬆起來。小博說自己從事老人照顧的工作，父親其實不太諒解，會覺得她花這麼多時間在其他老人身上，卻很少有機會陪他。其實父親是心疼她做這份辛苦工作，漸漸地阻止跟責備減少了，關心跟叮嚀變多了。小博特別選了樂天來扮演自己，儘管演出時樂天是男性，又黑又高大，跟纖瘦白皙

的小博外觀上完全沒有共通點，但他卻細膩地呈現父女互動、渴望被支持認同的感受。

下一位說故事者叫語菲（註 3），她說起當初選擇當社工的原因，是因為一段遺憾。高二時的她到醫院裡當志工，遇到一位榮民伯伯，常常主動到服務台找她，甚至還給她名片，想邀請語菲到他家看自己收藏好多年的古董。語菲還沒會意過來就點點頭說好，還約好時間。事後想起來，語菲感到不安跟害怕，不曉得伯伯是單純覺得跟自己聊的來，像是忘年之交，還是有不好的目的，要誘拐她。當時其他資深的志工又太過忙碌，找不到人解答她的困惑，不曉得如何應對的她選擇逃避，還交待夥伴說，如果看到伯伯要說自己不在。後來伯伯又來找她，她刻意躲起來，她看見伯伯等了很久，後來就離開了，之後再也沒有看見他。至今語菲仍覺得有所虧欠，不知道年輕時的自己是不是傷害了伯伯的心，現在選擇服務長者，有一部分也想彌補對長輩的虧欠。語菲選擇大昱兒演自己，樂天則活靈活現的演出榮民伯伯，舞台上呈現出兩人的互動，主角的驚慌、伯伯的落寞，以及一直存在的遺憾。

可能因為這場次的觀眾都是平常一同工作的夥伴，全都是女性，從一開演淚水就沒停過，衛生紙在觀眾席間傳來傳去，小賴總需要在演出一段故事後，讓大家擦擦淚，深呼吸一番，

緩和現場的氣氛。所以當小靜上台時，大家衛生紙都準備好了。

　　小靜（註 4）說最近都吃臘八粥度日，因為這陣子有許多志工熬煮臘八粥要分送給長輩，沒有送完的就送給她。當臘八那一天到來時，她想起了自己的阿嬤，因為那天正是阿嬤的忌日。十八歲之前都和阿嬤住在高雄，從小是阿嬤帶大的，祖孫感情很好。考上大學後，上台北唸書，開始很少回家。當她接到阿嬤電話時，很驚訝，電話中的阿嬤關心她的近況，還問說怎麼都沒打電話回家，是不是錢不夠，要不要寄電話卡過去。小靜很不捨，大學還沒畢業，阿嬤就去世了，台北高雄的遠距離，讓小靜連阿嬤最後一面都見不到。現在在工作崗位上對於長輩的照顧，好像是希望能夠彌補，但其實自己很清楚放不下的還是最愛的阿嬤，這個遺憾一直都在。小靜選擇大昱兒扮演她，我們其他演員就是忍者演員。

　　我在聆聽故事時，就在想如何呈現去世的畫面，通常我們不會在舞台上呈現死亡；開演後，樂天很快地進入到阿嬤的角色，和主角對戲，我和一節則營造不同時期的場景跟氛圍；情節進展到主角北上求學，樂天扮演的阿嬤坐在舞台一側，當他們講完電話後，我就拿起黑布，圍繞著阿嬤「一年過去了，兩年過去了，阿嬤過去了」同時讓阿嬤這角色離開舞台，留下椅子。接著換大昱兒邊哭邊說獨白，說出心中的遺憾。

　　擔任主角演員跟忍者演員的歷程很不同，我自己在當忍者時要動的腦筋比較多，常常要跳進跳出，隨時扮演不同角色，而當主角時則是要全心投入，整個情緒狀態都要融入故事中，就是「入戲」的狀態，有時候我們開玩笑說是「上身」；但當演出結束，演員放鬆後，回看給說故事者，那瞬間演員就送出了故事以及角色，再度回到中性的自己，這是身為 Playback 演員非常重要的技巧跟能力。當我們在舞台上時，就像全身細胞中的感覺接受器打開到最大，特別容易哭，也容易笑；除了能入戲跟回到中性姿勢外，對於特殊場景的呈現也需要特別練習。例如死亡或是創傷場景可以運用哪些戲劇、劇場技巧，在我接受進階訓練後，就曾在幾年前帶著OOPS劇團團員練習，然而 A-Team 演員還沒有經驗。所幸 Playback 劇場中若演員經驗不足，通常會採取較保守的演出方式，讓資深的演員有機會呈現適當的場景。正當我在心中稱讚樂天的首場演出很稱職時，竟在下一個故事發生驚險畫面，險先暴走！

　　在小貞（註 5）上台時，全場已經哭成一片，包括演員群也拿了一包衛生紙傳遞，小賴必須擦完淚才能繼續訪談。小貞說在看我們演出第一個故事時，就想起這個故事了。這是關於她原生家庭的故事。在小貞國小三年級的時候，爸媽就離婚了，從小也是由阿嬤帶大的。她和哥哥姊姊以及弟弟四個人跟爸爸住，愛喝酒賭博的爸爸，小時候都會打媽媽，還要他們跪在一

旁看。當媽媽決定離開的那一天，家裡只有她跟阿嬤，她看著媽媽拉著行李箱，還以為媽媽要出國玩，之後會帶禮物回來，於是興高采烈的幫媽媽推行李上計程車。當計程車開走後，阿嬤才罵她怎麼就讓媽媽走了！之後她一直想要逃離，不想住家裡，又不能去媽媽那邊。長大後爸爸還是繼續敗家，還會跟阿嬤吵架，阿嬤就對他說「你以後老了不會有人理你的！」小貞和兄弟姐妹都對父親的行為痲痹了，也真的不想理會他，但是對於服務獨居長輩的小貞而言，她仍在想，是不是真的不會關心爸爸，會讓他自生自滅嗎？小賴問她是否有答案？小貞說還沒有答案。

在我聆聽故事時，就知道這是困難度較高的故事，因為有特殊場景，當小貞選我當主角演員時，我決定主導性強一點，一開始就將舞台區分成三部分，樂天也擺了兩張椅子，但我不曉得是什麼功能，就不管它，照自己的想法演，我坐在正中間的椅子上，開始跟地上兩個用布圍起來的空間對話。

「我有一個想去一直去不了的地方，那是一個破碎的地方，可是我還是想去；我有一個想逃離卻逃離不了的地方，那是一個破碎的地方，可是我現在還離不開；我永遠都忘不了那一天，媽媽，帶著行李……」

我說完獨白，就定格，讓其他演員接續演出，此時樂天一出場就把我旁邊的椅子踢走！可能因為我們同時動作，我選擇

的畫面是母親離家，樂天選擇的則是父母衝突。樂天扮演父親的角色，要孩子跪在一旁，經驗較豐富的大昱兒跟一節，巧妙處理，樂天也沒有繼續動手，而是不斷丟出台詞。我坐在椅子上，像是回顧小時候發生的事情，大昱兒則順勢扮演小時候的主角。由於樂天能量很強大，演完父親瞬間搖身一變演起阿嬤，開始指責主角怎麼讓媽媽走，我再次情緒高漲，在椅子上哭喊「我不知道，我不知道，我不要聽！」樂天繼續進攻，又變回父親的角色，「我跟你講，我不可能改的啦！」還擋在我前面，我同時帶著主角跟演員的情緒，哭喊「你走開，你走開，你走開！」其實當時我真的被逼得受不了了，再加上他擋在我面前，身為演員怎麼可以擋住主角呢！我再次大喊「你走開！你走開！」用力把樂天推向一邊，他坐在一旁椅子上還是繼續碎碎唸，「你不要再說話了！」他還是繼續唸，此時大昱兒站在我跟樂天中間，擋住視線，把樂天的頭轉向側台，終止衝突。接著我開始獨白，大昱兒跟一節則扮演起兩股力量，一股要離開家，將能量用在社工工作上，另一股力量則是與父親的聯繫。我最後讓主角留在椅子上，沒有做出選擇。

　　小貞在演後的訪談說，分享故事對她來說像是挖掘自己的深處，因為不常把家裡的事分享，不會覺得自己可憐，在演出中看到演員把內心的掙扎演出來，這問題本來就沒有解答，即使沒有演出答案也是可以的。當我在整理資料時看到小貞的回

饋，其實我也覺得自己有點演過頭，事實上小貞的情感沒有那麼濃烈，比較是理性跟帶點距離的看自己跟父親的關係，沒有這麼衝突的場景，我想我當時被樂天所塑造的情境逼急了，情緒實在太滿，除了投入角色外，還跳出了演員的觀點，例如如何應對樂天踢走椅子，不斷地逼問，以及不斷擋住我的視線，讓觀眾也無法看到主角，既入戲又考慮舞台效果，以及堅持困在原地不做出選擇。現在想起來，「不回應」或許更貼近小貞的狀態才是。後來才知道其實小貞已經有自己的家庭，若是訪談時有提到這一點，我可能會讓自己離開困境，移到自己建立的家庭，來跟原生家庭對話。半年後，我將馨爸嘔心瀝血製作的紀錄短片分享給小貞，小貞說，看了當初的影像好害羞，沒想到自己說得如此詳細，以及感覺對自己以前不快樂的人生更釋懷些。農曆年有看到父親些微改變，她想對有機會看到這故事的觀眾說：「每個人不可以選擇自己的家庭與人生，但是可以選擇自己往後要走的道路，幸福是掌握在自己手中。」小貞同時感謝我們做的詮釋，讓她看清楚自己想要的。小貞的回饋也讓我釋懷一些，不論演員在舞台上如何呈現，就算有落差、有強度的差別，但是對於說故事者或演員總是能給予反饋，都是一份很好的禮物。

　　演出的尾聲，小賴邀請觀眾替自己的故事命名，最後我們用四元素的表演形式回送大家的心情故事。在進入到觀眾彼此

間訪談前，我邀請大家先深呼吸，進行一項活動「洗刷刷」來處理剛剛流動的情感，舒緩身體的反應。**洗刷刷**是四個夥伴一起，一個夥伴站中間，其他人用手指頭從頭刷到腳，手指頭要稍微用力，力道要足夠，不然會癢。所有人要同時呼吸，數到三的時候要一起刷下來。進入洗刷刷時間約五分鐘，劇場空間原本瀰漫的遺憾與失落，漸漸被洗刷掉，氣氛緩和且輕鬆起來。接著進行訪談，在馨爸訪談小博時，小博替這場演出作了很棒的詮釋：

　　這次真的覺得很高興，有機會邀請這麼棒的團隊，然後有這個為愛而演的公益活動來到我們彰化服務處。其實大家平常就是助人工作者，這些社工們其實都很辛苦，我們也真的沒什麼機會去談論心裡的想法、情緒啊，各式各樣可以分享的部分。其實我們真的都忙於工作，很少有這個機會。本來一開始的時候看到這麼多人來，也不知道會怎麼進行，可是我覺得過程中就是藉由慢慢讓我們更了解，原來等一下大家就可以分享自己的感受，或者是一些故事，然後會有一群專業的演員幫你呈現演出，在了解完這個部分的時候，大家就開始一個一個故事長出來。

　　當然我自己也有分享啦！我覺得很驚訝的是，想不到這個部分在我心目中曾經出現過，或是我覺得有一些心裡

比較有壓力的部分，但是沒有講出來過，今天一講出來，想不到我自己就覺得很有感受，原來在這件事情上，對我的影響是大的，透過別人演的時候，我就像是一個第三者，站在不同的角度去看，原來這些糾結在我的內心可能曾經出現過，然後我的感受是什麼，那再去看別人演出來的時候，我覺得我有不同的一個新的想法。

所以我覺得對我自己幫助很大，再加上其他同仁也陸陸續續去分享，我覺得今天的機會真的讓我們有不同的收穫。分享出來後真的心裡會覺得很滿足，然後很快樂，真的也很謝謝你們。

訪談結束後，我們也照慣例的慶功！原本已經是最後一場次的大昱兒，說她會參加東部的場次，而原本會參加明天演出的一節，說她無法演出，因為要去南部面試，導致明天演員只剩我跟小賴，此時我又忘記小佩懷孕中，又問她一次能不能上台演出（小佩，對不起，我真的昏頭了）此時樂天非常帥氣的說，我來！他要當天帶家人回台北，隔天再殺下來中部！而且演出是在早上！實在太令人欽佩以及感動了。這時一節加碼，說她會想辦法參加東部的場次，瞬間讓原本演員人數少少的東部場次，增加人氣。

　　演出後我們進行了很深刻討論，我分享著心目中的 Playback 不是「修復式」的劇場，不是安慰、有完美結局的，而是能真實演出分享者內在的情感，所以我總要求演員們不要試圖在演出過程中「圓滿」故事，特別是演員群大半都是治療背景的治療師，會習慣性地提供支持、解答、協助。我認為 Playback 將故事中的核心忠實呈現，就是對故事最大的尊重及榮耀。當我身為主持人時，也會避免訪談變成諮商或是治療情境，有著社工背景的小賴其實遇到這狀況，仍會不自覺得想將故事引導到好的結果，好的陳述，在今天訪談過程就出現這情形，這也是小賴面臨到的第二個關卡──「接受故事真實的樣子」。這其實也是一些演員需要克服的。

　　這巡演像是有生命一樣，隨時都在變動，隨時都有驚喜，也有令人頭痛的時刻，前面儘管辛苦勞累，仍是非常順利，我們都無法想像，即將迎接一場狀況連連的演出。

──────────── 📣 同場加映 ────────────

註 1：演員介紹——大昱兒/初嘗挫敗、一節/爺爺的早餐、阿馨／

　　　飯卡好吃啦

　　　為愛而演 2015 彰化弘道那些忘不了的故事劇場（一）

　　　https://www.youtube.com/watch?v=iNq8mJU6AIA

註 2：Sure 的感覺——好神奇歐、小博的故事——父親的支持

　　　為愛而演 2015 彰化弘道那些忘不了的故事劇場（二）

　　　https://www.youtube.com/watch?v=dAGCSDBjGXY

註 3：語菲的故事——那個邀我去看古董的伯伯

　　　為愛而演 2015 彰化弘道那些忘不了的故事劇場（三）

　　　https://www.youtube.com/watch?v=ho3jdw_MfNI

註 4：阿靜的故事——臘八粥

　　　為愛而演 2015 彰化弘道那些忘不了的故事劇場（五）

　　　https://www.youtube.com/watch?v=zRchhUjgrGA

註 5：小貞的故事——還沒找到答案

　　　為愛而演 2015 彰化弘道那些忘不了的故事劇場（六）

　　　https://www.youtube.com/watch?v=fimXail6yoE

Day 6 狀況連連

　　狀況一，這場次在申請過程中就遇到困難，原本籌辦的老師無法接辦，改由社頭國中的老師接辦，但又適逢換任新校長，人事變動，能來觀看的老師不多；狀況二，原本可以出席的演員一節去工作面試，樂天當救兵，當天早上從台北開車下來會合；狀況三，進到預定演出的場地，是學校體育館二樓的社團排練室，很多器材管線，一邊一整排窗戶，百葉窗剝落，打開著的窗戶透進外面操場上的打球聲；另一邊是落地鏡面，為了避免畫面雜亂或鏡面反射，勉強找到適合布置舞台的區塊，後方的門帶有小窗戶，會透出光線，後來用海報遮住門的窗戶，避開刺眼的光線；狀況四，演出到一半海報掉下來；狀況五，打球的聲音跟學生的嬉鬧聲，在過程中一度搶戲，以及校園廣播一度中斷演出；狀況六，說故事者的椅子沒有發揮功能，一度成為演講台，坐上椅子的校長是致詞狀態，而非說故事；狀況七，校長分享完就要趕場，在我跟小賴同聲開口邀請校長留步，才完成 Playback 回送給他；狀況八，一位表演藝術科的老師坐上說故事者的椅子，開始講評跟指點，給演員回

饋，而不是說故事；老師講評後透過訪談才進入說故事狀態；狀況九，小賴遇到巡演中第三個關卡——「師生情結」。

觀眾看不出的演員默契

這場次的演員只有我跟樂天，小賴擔任樂師主持人。工作人員除了黃金組合馨爸、馨媽、加麗之外，還有小佩跟博清。當我在介紹團隊時，忽然一陣空虛感，因為一下子就介紹完了！相較前一天還有六名演員，今天只剩我跟樂天，雖然我們都沒有在怕，可是真的有感受到一股想要有更多演員一起的渴望，兩個人可以創造出的視覺畫面還是有限。但也因為只有兩個人，其實在演出過程中是非常流暢的，我們相互補位，一人說話另一人動作，一人定格另一人行動；搭配小賴的音樂，我們三個卯足全力，丟接球幾乎天衣無縫，我和樂天的「快」，對應到小賴的「慢」，有時會在演出結束定格時，等待小賴將創作回送的歌曲唱完。印象最深刻的是有一次我跟樂天定格在兩人四目相望，臉部距離不到兩個拳頭，說完台詞後，基本上就是結束了，正當要放鬆回看時，小賴唱起歌來了！我想要堅持定格下去，但一直看著樂天的臉，突然好想笑啊！於是又開始動作，我和樂天又演了一小段，才作結束。因為是即興演出，演員跟樂師在演出過程時的互相搭配跟默契，仍是需要慢

慢建立，演出時會有一些小劇場在心中上演，真的很有趣。整場只有具備團員身分的小佩看得出其中端倪，果然是內行人看門道。

　　儘管狀況連連，我們仍然應證了 Playback 劇場在處理故事的良性互動，只要我們夠堅持，故事仍能夠被發掘。雖然是不同的校園風景，不同的文化，不同的理由來到劇場，我們仍用心回演了剛上任的校長懷抱著的夢想；感覺孤單的老師堅持的理想；從業界踏入教育界渴望建造的橋梁；以及老師之女尚未決定人生的方向。

什麼都對的舞台，不太對勁

　　在演出時，我感受到小賴不知道是不是前幾場太用力，今天早上的狀態不太對勁，也發現她不太能夠打斷校長的發言，或是老師的發言，在舞台上她好像成為學生，而不是主持人。小賴呈現高度的尊重以及專注，讓所有上台的老師說完話，可是少了主持人的訪談互動，有些故事中的情節、重要角色不夠明顯，或是分享者較為理性的陳述事件，少了身為故事中角色的情感，其實這些都需要由主持人透過訪談，讓說故事者回憶起更多的情感層面。少了這一塊，我和樂天用了大量的隱喻、場景布置，來呈現故事的畫面，但是沒能「情感上入戲」。在

Day6　**狀況連連**

演出後的討論，才知道其實小賴有著「師生情節」，這是她面臨的第三個關卡。原來小賴在學生時代跟老師建立的關係沒有好經驗，有著權威的壓迫，以及她所服務的青少年族群，絕大多數是被學校體制淘汰或誤解，或是遇到不好的老師；小賴說或許她是有著心結的，對於「老師」，特別是具有權威感的老師，當遇到這類權威時，小賴本能反應就是不打斷、不回應，也因此無法執行主持人的任務。此外也因為經驗不足，沒有在第一時間時確定好故事者椅子的象徵意義，無意間讓說故事者的椅子呈現演講台狀態，而致詞之後的校長成為第一位說故事的人，說完又表示立即要離開，打斷了 Playback 劇場演出的結構，也是十四場演出中唯一出現的狀況，也是我十年來第一次遇見。我覺得這場次沒有呈現 Playback 可以達到的深度，除了沒有界定出劇場儀式及模式，主持人沒有發揮效果，加上外在環境的噪音干擾，這讓我更確認了這類劇場是需要足夠的「劇場條件」才能達到理想效果。若是原本就是設定在戶外演出，演出前就會先考量周遭的環境狀況，並調整演出的主題以及模式。

　　最後，狀況十，演出後吃便當時，才知道剛剛，有一架飛機墜落。

同個時刻，飛機墜落，

我們在為愛而演的路上，感受失落。

做我們所能做，愛我們所能愛，

聆聽我們所能聽，回演我們所能承接；

我們有了更大的情懷，想要備足自己的能力，

承接更多的故事，陪伴更多的傷痛，

我們所能做的，只有，

透過我們的身心，讓您的故事進來，

我們所能做的，

只有，透過 Playback，釋放回演您的故事，

榮耀故事中的每一刻真實。

Day7　中場休息

　　已經完成七場演出，好多的故事以及學習充斥在腦海裡，在休息日的這一天，我們在台中的據點個別整理思緒，我也終於有時間好好聆聽內心的澎湃。從籌備到執行，我從來沒有過懷疑，也不害怕未知，我準備好面對所有狀況，卻沒想到這效應以及感動如此強烈，不論是演出前的準備、演出後的反思討論，每天我們都在進化、升級，彼此的回饋如此直接及真誠，都為了有更好的能力去聆聽故事，與觀眾互動。這樣的情懷如此純粹，不是要求來的，不是為名、為利、為收益，而是如此單純地做著我們所在乎、所喜愛的事。每次上場，我們都做到當下的最好，然後，站在既有的基礎，繼續向上。當場 Say yes以及享受創意迸發，給予彼此肯定，不難，但在事後回顧及檢討，如何能超越場上的自己，事實上不容易。遇到願意這麼做的夥伴，更加不易。我實在好享受演出團隊及攝影團隊彼此回饋、提問、對話，圍繞著故事、Playback，疲累的身體卻充滿能量，一群人的力量好強大。

　　因為小賴的加入以及巡演的演員人數限制，而創了新的形式——Music-Playback 劇場，我演得很過癮。多年後有機會重回演員的位置，重新感受 Playback 劇場的種種架構、儀式、角色。過程中有堅持、有突破，馨爸說我似乎被之前的架構限制住了，新的形式不是比較自由嗎？有什麼不好？我則回問自己，對啊！有什麼不好？如果我們都稱這劇場是什麼都對的劇場，為什麼還會不對勁，是我自我設限嗎？後來我發現，劇場要能「什麼都對！」，是在於我們做對了很多事，或是知道做什麼才對。

回首來時路

　　在 Playback 的路上，不斷摸索著，OOPS 劇團的組成以及歷程隨著我的工作狀態而動盪，我一直都在領頭，其實也真孤單，因為沒有人能跟我對談，沒有人會質疑我的做法，但大家有著熱情以及想要服務的意願，緊緊抓著彼此。就這樣走了六年，OOPS 聚聚散散，有人出國了，回來了，有人結婚了、生子了，有人正在離職、有人正要步入婚姻，其實大家一直都在；走了六年，因為一場 Brian 的音樂 Playback 工作坊，和 A-Team 相遇了；碰撞出如此大的火花，照亮了往前的道路。我不再是一個人，我跟著一群人，一起走。開始有人跟我鬥嘴，跟我爭

辯，跟我討論，一起流淚、一起感動、一起串連起我們每個人
的生命故事。

　　前七天做了好多好多嘗試以及熱烈的討論，關於 Playback
最基礎最根本的核心價值，許多的為什麼激盪著我，找尋即興
中的原則及軌跡。關於 Playback 及 Music-Playback 兩種不同劇
場模式，在實際演出時，發現最大的差異在於說故事者是否坐
在舞台上，是否有主持人從旁陪伴、照顧全場；新的形式之所
以行得通，全因為有小賴，此形式可謂小賴專屬模式，僅此一
家，別無分號；小賴也從中不斷臨場磨練主持人的技巧，如何
聽故事，如何訪談，如何服務故事。幾場下來，仍感受到
Playback 劇場的完整性，每個儀式及角色的必要性，以及至少需
要三位演員的層次感；當然，不同形式的演出，一定能夠達到
Playback，也會是某種劇場的樣貌，但對於故事的承接、處理、
藝術性、台上演員的丟接球即興展現，仍會有所差異。

　　當小賴擔任樂師主持人時，我很享受即興的流動，因為她
不會下形式，也就沒有框架，演員需要敢在舞台上自由自在，
然後專注地注意彼此的動向。在演員位置上，發現自己會在訪
談時全神貫注於說故事者，透過中性姿勢不斷灌入故事情節，
同時感受到主持人的訪談非常重要，就像是黑暗中照亮道路的
火把，每一道問題像一道光，除了讓說故事者本身看見自己生

命故事的樣貌，也在回答問題的同時，讓在場每位觀眾、演員、樂師，進入劇情中，有了無限想像。

　　身為演員，聆聽故事時只會專注在說故事者身上，跟主持人需要關照全場的習慣不同，以往總是擔任主持人的我，其實內心非常渴望看著台下的群眾，同時感受故事被說出來時在群眾間的盪漾，牽動著不同的人、不同的情節、不同的故事，然後在護送說故事者回到觀眾的位置時，迎接下一個故事；但是身為演員才能全身投入於說故事者的世界，用盡全心全力，用盡一身本領，全然的相信並且和其他演員一同「**臨在**」於舞台上（here and now），並且從舞台空間中建構出故事脈絡、時間軸向、情節段落；隨著演員的經驗累積，舞台上出現更豐富的元素，更多的物件、更多的觀點。不同的角色有不同的過癮，我感受到我們所提供的 Playback 藝術性的提升。同樣的，也欣喜於自己能在演員的角度感受故事的發生。

只剩小賴跟我，沒在怕

　　下午跟小賴討論下個場次——屏東場次，場上只會有我們兩個人，該如何呈現。這場次在聯繫時感覺申請單位非常熱情以及期待，申請的人是志漁，曾經參加過 Playback 工作坊，也看過小賴的演出，他想為了屏東的青少年服務的社工、生活輔

導員，不只是勵馨的同仁，還有其他幾個在地組織的伙伴申請這場次，預計人數會高達三十人；原本是因爲覺得 Playback 很有趣，希望能介紹給社工伙伴，想用工作坊互動方式進行，但是因爲我們巡演的主軸仍是以演出爲主，所以定調爲「助人者的故事」，希望能從社工人自己的生命經驗出發，分享當初爲何選擇走上這條路，而路上又有哪些助力與阻力的拉扯讓社工停留在現在的位置，因爲他看到很多認識的社工都是想離職卻還撐著，覺得背後的動力需要被看見，需要被鼓舞和支持。

　　我們討論著到底誰當主持人，我能當主持人也當演員嗎？小賴的樂師能兼任演員，在舞台上演出嗎？三十人的場次，需要想辦法讓成員也站上舞台和演員一起合作嗎？不斷地討論及對談，終於決定把握住公益巡演的原則，我們提供的是劇場體驗，由我跟小賴在舞台上服務台下的眾多故事，小賴樂師兼主持人，我則爲演員，並活用台上物件進行演出，小賴亦可運用音樂或說書人的忍者角色，協助故事進行；考量每個故事的處理不宜重複，須愼用舞台上所有的元素，也就是我得突破我所習慣使用布的方式、使用椅子的方式、運用身體的方式、運用聲音的方式；才能在舞台上呈現不同質地的展現！演員有三位，有我、椅子、布（不同顏色可選擇）。

　　呼，很大的挑戰！

社頭國中——向前走的力量，該走什麼路？／馨媽手繪

Day8 天人交戰

　　大夥休息一天半，中午過後才精神飽滿的出發，從原本眾多演員以及工作人員，到現在的黃金五人組合——馨爸、馨媽、加麗、小賴跟我。一台車載著演出器材跟行李，也是滿滿一車的出發，之後每一晚都借宿不同地點，開始每天一場演出的巡演行程了。

什麼都不對，是要怎麼演

　　當天下午四點的演出，我們三點半抵達，原本時間估量的很充裕，卻遇到在修路，繞來繞去終於找到位於公園裡面的屏東縣青少年中心。當我們走進中心時，卻看到預定為演出地點的練舞室中有人在練舞，詢問後，中心負責人員說並沒有借場地給我們，申請單位借的是明天的場地！當時說會提早到現場的志漁也還不見人影，打電話聯繫請他確認一下，可能當初在借場地時雙方認知有落差，目前真的沒有場地可用，而且他還在開會，會晚一點到，變成我跟小賴要先想辦法處理。好在現

場工作人員很熱心的帶我們找尋其他適合的場地——有充滿去
漬油尚未啓用的空間；公園裡的舞台，但五點多就天黑沒光
線；服務中心的樓頂陽台，但充滿周圍車水馬龍聲；練舞室外
頭的劇場空間，但有青少年走動。每個場地都有要克服的項
目，每個地點都很勉強，在前一場演出時才深刻體會到場地的
重要性，這一場就讓我們再次遇到難題。

接近四點時，我跟小賴還難以決定，原本預定要來練舞的
兩個青少年，願意將場地讓給我們，我們超級感動，但是一走
進去，周遭充滿練團室裡面的打鼓聲，以及二樓孩子們吹陶笛
的聲音，四點了，原本應該要準備好開演，卻還搞不定場地、
以及沒有看到觀眾。後來志漁匆忙地趕到，跟我們說原本會有
三十人的社工可能一個都不會來！

怎麼會這麼難

我內在有顆炸彈爆炸了……。有許多的陰錯陽差，我跟小
賴都是不喜歡麻煩別人的人，也不喜歡勉強別人。原本巡演活
動是一件順其自然的事，但現在卻需要麻煩很多人配合、勉強
參與。我們卻都無法率性離開，其實沒有觀眾，沒有場地，我
們就放假逛公園去，也是一種瀟灑解脫！但是，「如果有觀眾
來了呢？真的不演嗎？這樣我們會是什麼樣的團隊啊？」就是

無法理直氣壯地怪罪於申請單位，因為申請人也一肚子火，也滿腹委屈，他說許多人忘了、被案子絆住、答應了沒有出現，他感覺不受支持。沒有人是故意地，但也證明了，要能有一場順利的演出，得有多少人用心，共同做對很多事情。

　　我的狀態很不好，甚至沒法跟小賴好好說話，只有辦法跟她說我需要時間處理情緒，我的內在充滿憤怒、不解跟委屈，不論在哪個空間，我都好難暖身。心中充滿情緒，找不到出口。此時有一兩位社工來了，我們決定要演出，因為觀眾人數不多，後來選擇二樓辦公區隔壁的小空間，小小交誼廳，不過要等陶笛課下課，他們下課後我們還需要場地布置，演出需要延到五點才能開始。

　　等待的過程中，我就坐在小賴身旁，一句話也沒有說，小賴也用自己的方式來處理情緒，很感謝當時候我們無法說話時，仍能互相陪伴，給了彼此空間度過這難關。在整理好情緒，我拿著劇場介紹以及影像授權書到一樓，給來參加的觀眾，共有義氣相挺的八位社工前來參加。我和每位觀眾打招呼，當我開口說了第一句話，我就釋放了。終於能進入到演出前的狀態，和觀眾說抱歉讓他們等待這麼久，也謝謝他們願意抽空來參加。

　　劇場就這樣開始了。晚了一個小時，也只剩一小時，在小小昏黃的空間，還有兩隻貓走來走去。我在演員的位置上和小

賴交錯著主持人的角色，主持完，就演出，演出完，接主持，
仍送出了五份 Playback，兩位坐上說故事者椅子的夥伴都淚流，
氣氛是溫馨的，而我跟小賴都盡力著。

助人者的另一層體會

屏東青少年社工／助人者的故事

歷經千辛萬苦的，讓小劇場成型，僅存一個小時，發
現、探索、回演故事。

演出前遭遇的阻礙及意外，就像助人者的困境，你永
遠無法確定，事情是否如你所願，而資源是否能夠到位，
人事時地物是否如期出現，但我們仍努力及堅持，做我們
所該做，然後迎接所有的發生。

不論是否自作多情，一廂情願，當我們願意欣賞自己
生命中的展演，所有的辛苦點滴和淚水，都會很美。

別人眼中的灰，是自己心中的耀眼，自己激動的淚，
來自於對於社會的發現，發現溫暖法官，發現堅強孩子，
發現社會各角落的暖暖亮光。

今天來到屏東，其實，歷程真的滿波折的，一方面是
場地的關係，然後不太確定會有多少社工夥伴來，基本上
就跟志漁當初接洽的時候，他說會有三十個人，所以我跟

　　小賴在發展這個劇場跟設計演出時，是以三十個人部分來
設計，但是我們永遠都知道，身為一個助人工作者，基本
上你沒有辦法掌控，你資源有多少，你也沒有辦法掌控，
所有的東西都可以按照你想要的樣子走。

　　我在演員介紹的時候，分享著演出前的心情，也在訴說的
同時發現這樣的心情很像是助人者們，有時候很想要幫助人，
很想要做好一件事，卻遇到重重困難，那樣的心情我更加深刻
體會到。

　　兩位說故事者，第一位就是志漁（註1），他被小賴自我介
紹時所唱的歌所觸動。「你我的關係，並不公平，花多少力
氣，不停拉扯前進，你終於說了你不需要我，你說是我自作多
情⋯⋯」他說著其實自己已經習慣了，常常在辦活動時，沒有
半個人出席，真的就像他自作多情，也感受到自己很不受重
視，以為都講好了，可是怎麼大家沒有放在心上。雖然他一再
挫折、一再難過、一再生氣，卻仍會發現有些人讓他感動。由
於演員只有我，在選角色的時候，我們開放選項，讓說故事者
可以選擇我、椅子或是布來扮演他。志漁選擇了一塊灰色的
布。

　　從前從前，有一塊布，它不曉得，它想要成為什麼樣
子的布，可是它總是這麼不顯眼，沒有人看它，沒有人理

它，甚至，就是從它旁邊走過，或甚至，把它當抹布，把它丟掉。

我拿著布，讓布成為主角，動作。

小賴開始唱著我也想要被看見，可以嗎，我也想要被看見，可以吧。難道是我又做錯了什麼？

就這樣過了好久好久，這塊布好像漸漸了解，自己有多大，自己有多寬，自己彈性夠不夠，所以它開始決定，要當一塊有很多功能的布。於是它不斷找啊找啊找，有哪邊需要我啊，需要我嗎？當你冷的時候，我可以當你的披肩，當你孤單的時候，我可以陪伴你，最後他好努力好努力，想辦法張張張到最大

這塊布非常非常努力地，做好多事，可是它一樣還是這麼不顯眼，它不像亮黃色的布、它不像亮紅色的布，一到這個空間大家就看得到它。它常常就在這個空間當中，就這樣存在著

主角說著：這是我的樣子，就算別人再怎麼沒有發現，我還是這麼堅持地成為我的樣子，這麼堅持的去做，我可以做的事。

我和小賴雙人組合的 Playback，獻給了志漁，半年後，志漁看了這當初的片段，他說，再看一次，又再給自己力量，這個

劇場體驗讓他在心裡記得一塊「多功能的布」，當時演出結束後不久，他又遇到了同樣被忽視、同樣覺得受傷的事情，但很快就調適心情，發現自己更懂得安慰自己、照顧自己內在的小孩。

第二位說故事者則一坐上椅子就激動得哭了，她是法院的社工——宜眞（註 2），剛剛陪一個小朋友開庭。令她激動的是孩子年紀小小，一進到法院的會談室就一直哭，她很心疼；但眞正令她流淚的是聽見法官對孩子說的話：「阿伯很對不起你，讓你來開庭，但是我們因爲要好好保護你媽媽，所以傳你來開庭。」宜眞說眞的很感謝有這麼溫暖的法官，讓這些不得不進行的程序，多了溫度。這次由我來扮演主角，椅子跟布成爲故事中的法官、孩子。

演完後，我們抓緊時間訪談，觀眾散場後，我什麼能量都沒了……熱量全耗盡了……，上車吞了巧克力才稍微恢復神智。晚上志漁請我們吃了頓好料進補一番，深深感受到，有大家眞好！在台上沒有其他演員，好孤單啊。歷經今天的天人交戰，深深感受到，在這樣的助人工作者中，要擠壓出時間來做劇場，眞的不容易，能來的觀眾，都會回饋說幸好有來。雖然今天整個過程，非常麻煩，整個踩我的線，充滿矛盾及複雜感觸，我還是喜歡自己當下的決定，以及演出時的專業。我跟小賴都是這樣的人，雖然有的時候有點辛苦，卻都心甘情願。

屏東的住宿點，是外公家。回到熟悉的三合院，緩慢地被周遭的寧靜療癒著，希望晚上有個好睡眠，接著是前往東部的路，希望能被大自然療癒、充電。

📢 **同場加映**

註 1：志漁的故事——今天的觸動

　　　為愛而演 2015 屏東勵馨助人者的故事劇場（三）

　　　https://www.youtube.com/watch?v=40r1MD7dWHs

註 2：宜貞的故事——那個法官感動了我

　　　為愛而演 2015 屏東勵馨助人者的故事劇場（二）

　　　https://www.youtube.com/watch?v=PGVLYIDFHwM

Day 9　　出乎意料

　　在外公家有了非常充足的休息，早上起床後，熟悉地走進大舅媽的飯廳，拿起包子吃，泡起咖啡，走到客廳跟外公說早安。不同的是，多了小賴跟加麗一起行動，我們三個人越來越像三姐妹，我爸也感覺像是多了兩個女兒，像是熱鬧的家庭旅遊。巡演中我只想過怎麼把劇場呈現好，怎麼讓流程順利，沒有想過我爸媽的參與也成為了這次巡演中很重要的元素，除了讓一些觀眾想起自己與父母的關係，其實也讓小賴跟加麗想起自己的原生家庭，在旅途中，她們兩個人的心中悄悄地泛起漣漪，我還沒有察覺。

　　從屏東出發開往台東的路上，我們的心境變得不一樣了，眼見樓房越來越矮，山林越來越多，走到濱海的路，聽著東部海岸的浪石聲，在西部巡演的趕場，到了東部轉化成漫遊，因為移動也無法快速，風景讓我們自然地留步。

　　在輕鬆愜意的狀態下，抵達台東叔叔家開的民宿——星雨民宿，第一次來到這裡，有非常奇妙的感覺。常常到外面帶課程、工作的我，其實常住旅店、民宿，當我進去裡面看到一張

板子上寫著，幾點幾分是早餐，然後你要選咖啡還是什麼什麼的，我就說，哇，太酷了，這是我叔叔開的耶，那種感覺真的難以言喻，硬要說，就是一股與有榮焉，想大聲的說「這麼棒的民宿是我叔叔開的！」的感覺，心裡面有好多哇哇哇的感覺，覺得自己真幸福。

　　台東這個場次算是巡演中最特別的一場，其實我跟小賴本來已經沒有打算要演出，在演出設計以及行程規劃上，我只有寫著主題：我們這一家，運用 Music-Playback Free style night，就是想說讓大家聽小賴唱歌、隨意分享就好。甚至下午的時間我們還搞了個小小劇場，搭配小賴創作出的「Playback 之歌」（註 1），打著如意算盤要充當第九天的演出場次。但隨著馨爸的介紹以及大家的期待，大張巡演海報又張貼出來，好像就是要來場演出了！

　　我算是硬著頭皮上的，根本沒準備樂器跟布，開場的時候還在抗拒：「我們的演出主題叫『我們這一家』，其實我們都有家人的關係，跟我們這個十四天巡演活動所要服務族群不太一樣，我們就不採取前面幾場那種劇場服務的方式，感覺就像是大家在泡茶聊天，或者是圍著營火在聊天，分享我們這家族的故事……」

無條件的愛

　　小賴接著分享一首歌叫「無條件的愛」（註2），是她寫給家人的一種心情。她說八天以來，一路看到我跟爸媽這種家人在一起的感覺，除了覺得很感動，也想起一開始自己決定要做音樂，其實爸媽並不支持，她必須壓抑自己的夢想，以及為了當個好女兒，考慮找份穩定工作，直到覺得不能再欺騙自己跟欺騙家人，才毅然決然踏上音樂創作的路。走到現在，爸媽可以在她表演的時候坐在台下。小賴說，這次巡演時，常常在台下看到我在演出，演得非常的投入，有次我演到大哭吶喊，她剛好一轉頭就看到馨爸也流著眼淚，小賴在舞台上就會有點崩潰，因為覺得家人之間可以這麼靠近是一件很棒的事情，也很令人羨慕，感受到滿滿的愛。「無條件的愛」也就是在寫這種心情，就是我們都會老，有一天可能都不再像現在一樣，但是不管家人最後變成什麼樣子，都還是會很愛他們。

　　　　若是有一天　青春過去啊
　　　　你甘會愛我　親像我愛你同款
　　　　若是有一天　沒人要理我
　　　　只有剩殘破的靈魂　你甘會愛我
　　　　無奈的世界　阮的心聲無啥價值
　　　　美麗的繁華的都市　彼呢寒

無條件的愛　兜位找

無條件的愛　我甘得的到

若是有一天　你漸漸變老

我猶原愛你　親像你愛我同款

若是有一天　無人要甲你睬

只有剩破碎的身軀　我猶原愛你

無奈的世間　你的心事無人知影

美麗的繁華的都市　彼呢寒

無條件的愛　感謝你給我

無條件的愛　你甘有聽

若是有一天　無人要甲你睬

我猶原愛你　親像我愛你同款　你甘會愛我

　　其實，在小賴分享這首「無條件的愛」的時候，我還在試圖逃避「演出」這件事，所以也沒有 Playback 回送給她，當我講完來到叔叔開的民宿的心情，此時仍篤定不會進入到正式的 Playback 演出狀態。萬萬沒想到，當叔叔開始說起經營民宿的心路歷程（註 3），我在聆聽時不知不覺進入了主持人及演員的狀態中，身體忍不住想動，在叔叔分享之後，就上場 Playback 了。

就算害羞也演到底

　　就這樣，開始了我出道（踏入 Playback 界）以來，第一場服務親戚的演出，一樣只有我跟小賴的演員陣容，卻比昨天更自然而然。雖然什麼樂器都沒有準備，布也還在車上，整場就只有我、身上的圍巾、小賴、小賴的吉他，劇場的狀態是大家圍著圈，身為演員的我站在圓圈中間，實在很害羞啊！邊害羞邊投入，在每一個故事中，運用不同方式回演。就這樣，擔任主持人的我，也是演員，感覺也沒那麼不自在了，很奇妙的和親人們建立起親密地連結。

　　星雨民宿這一家的故事，是關於台東土地的故事（註 4），關於有多麼喜愛這裡的空氣、陽光和土地，有多麼討厭連續假日的大排長龍與擁擠，觀光客的到來無法真正幫助到在地住民，外來者的消費餵飽的是外來財團的荷包。而堅持經營一個具有當地特色及自我風格的民宿，得在台東一千兩百多家民宿旅館中求生存（包含合法登記以及未登記），很不容易。走得辛苦，叔叔卻走得如此堅定。嬸嬸（註 5）也分享著生活中的小故事，到社區裡參加活動，和長輩們的可愛互動。馨爸（註 6）也在我的邀請之下，終於能放下攝影師的角色，在這個「我們這一家」的劇場中，理所當然地分享心情，他分享著巡演時的感動，以及來到台東弟弟家的喜悅。

　　最後，馨媽也舉起手，說起發生在早上的故事，是外公和她的一段對話（註7）。外公快要一百歲了，當公務員的外公有五個孩子，很節省的過日子，有時候出門都沒辦法帶所有孩子一起去，常常帶出門的是最小的女兒，馨媽的妹妹。外公說那一次出門，因為省錢，買了橘子給小妹，還特別交代說回去不要跟姊姊講，哪知道一進家門，小妹就蹦蹦跳跳跑進來跟馨媽說：「姊姊、姊姊，我今天有吃到橘子！」其實馨媽早就沒有印象了，但是外公卻一直惦記著，還輕聲地說：「我很對不起妳捏！」馨媽說有感受到外公的愛，覺得好溫馨，小時候的事他都記得很清楚，並不是說把這個女兒忘記了，而是心裡記掛著。

　　聽了馨媽說這麼一段可愛又動人的故事，真的好想有一群演員 Playback 送給她。雖然沒能呈現很多場景、畫面跟情感，但我跟小賴一搭一唱，也在故事中一起分享了感動跟父親深刻的疼愛。演出到尾聲，我們共同創造了奇妙的劇場體驗，也讓我更認識、更貼近這一群家人。這一晚，在好山好水的台東，睡在叔叔開的民宿，一夜好眠。

―――――――――――――▄█ 同場加映 ――――――――――――

註1：Playback 之歌

　　　為愛而演 2015「Playback 之歌」

　　　https://www.youtube.com/watch?v=LNsYQxsDKLc

註 2：無條件的愛

　　　為愛而演——小賴的故事小賴的歌：無條件的愛

　　　https://www.youtube.com/watch?v=tQ2eWpFqEx0

註 3：叔叔的故事——星雨民宿

　　　為愛而演 2015 台東星雨民宿我們這一家劇場（二）

　　　https://www.youtube.com/watch?v=0gMuixgg6v8

註 4：姨丈的故事——我愛台東

　　　為愛而演 2015 台東星雨民宿我們這一家劇場（三）

　　　https://www.youtube.com/watch?v=WawYaWTohOc

註 5：嬌嬌的故事——我都阿嬤了還叫我小姐

　　　為愛而演 2015 台東星雨民宿我們這一家劇場（四）

　　　https://www.youtube.com/watch?v=JjqmA4WoVwA

註 6：馨爸的感動——來弟弟家 Playback

　　　為愛而演 2015 台東星雨民宿我們這一家劇場（五）

　　　https://www.youtube.com/watch?v=QP18hQF9ksk

註 7：馨媽的故事——爸爸很對不起妳

　　　為愛而演 2015 台東星雨民宿我們這一家劇場（六）

　　　https://www.youtube.com/watch?v=SeeUaCZ9oPE

Day 10 忠於自我

　　早上吃了非常豐盛的星雨早餐，那種跟家人又是民宿主人一同用早餐的感覺，真的好特別歐。下一站是在花蓮玉里，其實也沒多少時間休息，我們提前到玉里，先跟老闆家銘（註 1）打招呼聊天，吃很厲害的臭豆腐跟玉里麵，準備上工！

　　這場次是因為小賴先前環島時，來過 Our 老房子咖啡屋進行音樂換宿，結識這名很有理念跟想法的年輕老闆家銘，他大學時學的是社工，現在正讀教育研究所，在玉里這邊認識許多老師、醫生、護士、社工朋友，想透過活動讓大家聚在一起。並表達對這個有意義的活動的支持。

花蓮玉里 Our 老房子，旅人聚集地

　　在古色古香的 Our 老房子咖啡屋，我們打造了小劇場，一堆人打燈光、調整光源；試圖在小小的空間中，容納大大的觀眾與演員。今天演出的主題是「聽說這裡有故事」，觀眾除了家銘邀請的朋友，也開放給來住宿的旅客，有許多正在找尋自己

未來方向的年輕人，故事的走向也牽繞著尋找自我的路。有著
迷惘的故事、面對家人期待的掙扎、為自己的人生做選擇、想
堅持夢想的故事、嘗試不同選擇的故事、回到家鄉的故事等
等，讓冷冷的空間慢慢的熱起來，有觸動、有淚水、有笑聲。
演員陣容有從草屯過來的大昱兒、一節，從花蓮市過來的堅
璽，小賴擔任樂師，我則是主持人，這也是唯一一場演出過程
中，我好想一起說故事的場次，據說加麗也超想舉手，但是忍
住了，因為想說故事的人好多。

　　此外，當天我在主持人的位置看演出時，印象中感覺演員
卡卡的，因為這也是堅璽的首場演出，演員們還在培養默契
中，可是看了影像，卻覺得大家演得非常流暢及到位，真的很
神奇。

各樣人生選擇

　　由於觀眾對象以及主題的不同，今天聽到演員介紹的故事
質感也不同。小賴分享了在巡演過程中，和說故事者有所共鳴
的心情，進而創作了一首「直到我也變老」（註 2），關於面對
自己的家人，雖然沒有照著他們期望的道路走去，仍希望能成
為他們的驕傲。

　　　沒有後悔，每個選擇都是好的。

沒有後悔，每個過程都是好的人生。

我想成為你們的驕傲，我想成為你們的依靠，

我想將大樹灌漑成為，直到我變老，直到我變老。

　　堅璽（註 3）則介紹自己三年前從台北搬來花蓮的心情以及
夢想，他選擇不同的方式及地點實踐他理想中的心理治療；大
昱兒分享了和玉里療養院的一段淵源——原本住在草屯療養院
的個案被轉來玉里，這裡有更大的空間接納個案的狀況，讓他
終於有容身之所；一節則分享著離職後的心情——有股掙扎跟
罪惡感，因為好像把那群患難與共的朋友拋棄了，選擇自己先
離開，但是為了不讓自己的熱情跟價值變質，還是做了決定；
我則分享我離開醫院的真正理由，是因為跟高層起衝突，無法
替理念不合的經營者做事。

　　在暖場以及和現場觀眾互動後，第一位說故事者產生了，
就是 Our 老房子的老闆——家銘。他形容自己經營老房子的過程
是段起起伏伏的歷程（註 4），母親其實是反對的，其他家人也
都不支持，原本他有邀請自己的母親跟阿姨來，想說今天有機
會讓母親多了解自己的工作，自己為什麼不想只是賺錢，為什
麼想嘗試不同的營業方式，但是在開演時阿姨因為腸胃不適，
兩人先離席了。他繼續說著，雖然創業的過程受挫，要堅持下
去也很辛苦，但是仍然感受到他人的認同，知道自己在做一件

正確的事。家銘選擇堅璽當主角演員，堅璽感同身受的說著：「為什麼這麼多人被這金錢捆綁呢？不要再這樣子了，我想要建立一個地方，讓大家知道，不要再被這個捆綁，我要做出一些成績來⋯⋯」在呈現渴望母親的肯定但又失望的幾場畫面後，最後小賴唱著「這裡存在很多人的生命，這裡有我的夢想，這裡有好多故事，這裡有好多希望」。

　　接著一名醫學院的醫學生阿文，分享自己是個很在意他人眼光，也容易受傷的人，在學醫的路上仍然迷惘，不知道自己要成為什麼樣子。演員們回演時呈現了很多種選擇、很多種可能、很多外在聲音，最後讓故事停留在「我到底是誰？誰會有答案？我到底在哪？誰會有答案？我到底是誰？我只是我，我要我的夢，我只是我，不必成為誰」。

　　第三個說故事者是個女孩，走上台時已經眼眶紅紅的。她是很喜歡跳舞的芷儀（註 5），曾經想當舞蹈老師，但是家人說跳舞不能當飯吃，於是轉向第二個興趣——教育系，但又被提醒說未來就業市場不好；現在的她念的是法律系，念的很不快樂，正考慮著要不要繼續走下去，雖然她明明知道想最想要走的路，是跳舞。一節終於如願被選為主角演員（註 6），大昱兒跟堅璽時而扮演左右主角選擇的父母，時而扮演主角內在的聲音及渴望，在許多聲音以及意見充斥的狀態下，主角終於喊出「我不想要讀了啦！你們都不了解我，從頭到尾都是你們決定

的，都沒有人問我喜歡什麼？你們知道我讀得很累嗎？」演員
在台上常常能夠說出說故事者沒有說出口的話，在之前幾場演
出擔任配角的一節，很少開口，卻在擔任主角演員時，將主角
的內在獨白說得很到位，也觸動所有的觀眾。

　　小兵則帶來不同氣氛的故事，她是現場年紀最小的高中
生，很幸運的她一直走在跳舞的路上，家人們都很支持，但是
她卻發現自己無法適應台灣的舞蹈教育，感覺熱情已經被消磨
掉，開始討厭起自己跳舞的樣子，於是她休學了，想在旅行過
程中沉澱一下，決定在一般高中就讀，看看自己會成為什麼樣
子。她說，好像自己繞了一大圈，又回到藝術的路上，因為在
看台上演員演出時，她看得出來我們都沒有舞蹈底子，但是肢
體的律動卻很動人，比一般藝術表演家更能貼近人心，演員互
動很好看。

　　最後一位是回到花蓮當藥師的小花（註 7），在台北就讀以
及工作的她，因為不想要繼續緊繃的生活，雖然會害怕失去競
爭力，怕與台北的朋友漸行漸遠，仍是決定回到出生的地方—
—花蓮。在花蓮工作的她發現很大的不同，領藥的人從數百人
到幾個人，也發現花蓮跟台北其實並不遠，當天來回時間都還
很充裕，漸漸地越來越了解自己。這場由大昱兒扮演小花，此
時演員們已經非常有默契，在演出時將台北及花蓮的人事物演
的活靈活現，大昱兒還一度笑場。

　　這第十場演出，有喜有悲、有困惑有堅決，還散發著一股喜感，這時才發現大昱兒跟一節很有喜劇的天分，不曉得是不是因為台灣東部的影響，或是觀眾的狀態本來就不同，和西部演出場次的氛圍反差很大，當時還不知道，這只是喜劇的開端呢。

────────────── 📢同場加映 ──────────────

註1：Our 老房子咖啡屋的老闆──家銘：國小時擔任自治小鎮
　　　長，當時就發願長大後想要當玉里鎮長來改變整個家鄉環
　　　境。國、高中的時後，因為自身的俠義性格，時常替人打抱
　　　不平，在校刊中自詡為「周處」，但也很無奈的被貼上不良
　　　少年標籤。大學畢業後曾擔任男模及拍攝過電影，出社會後
　　　跌破眾人眼鏡在學校教書，並在課餘之時擔任義勇消防隊員
　　　並且成為救助訓第七期結訓班成員。離職後，開設 OUR 老房
　　　子咖啡屋，這是一個簡單，卻很酷的咖啡屋。

　　　　　　　　　（節錄自 http://www.our-cafe.com/miracle/）

註2：直到我也變老
　　　為愛而演──小賴的故事小賴的歌：
　　　https://www.youtube.com/watch?v=1KwTyYN9ATc

註 3：詳見演員介紹——逃城推手——徐堅璽

註 4：家銘的故事——媽媽我需要您的支持

　　　為愛而演 2015 玉里 Our 老房子聽說這裡有故事劇場（一）

　　　https://www.youtube.com/watch?v=1PCfYaF8ezE

註 5：芷儀的故事——一個想跳舞的女孩

　　　為愛而演 2015 玉里 Our 老房子聽說這裡有故事劇場（二）

　　　https://www.youtube.com/watch?v=4OiXPjggumQ

註 6：一節內心小劇場，詳見演員介紹——突飛猛進的一節

註 7：小花的故事——藥師回鄉真好

　　　為愛而演 2015 玉里 Our 老房子聽說這裡有故事劇場（三）

　　　https://www.youtube.com/watch?v=x3Gdvm8Sd-o

Day11 笑穴全開

　　我早上開車到鎮上，買大家的早餐回民宿，悠閒地吃完早餐後，車子竟然發不動！完全發不動！好險，在走路一分鐘到得了的地方有間修車廠，而且有開。請老闆過來看一下車子，發現是電瓶的問題，換新電瓶才能上路。雖然出了些小狀況，我們都非常感謝是發生在這個時候，而不是拋錨在司馬庫斯的山路上、也不是拋錨在往台東的路上，而且我們還有足夠的時間從玉里到花蓮市，進行下午的演出。同時間，原本無法參加巡演的小黑也從台北趕過來會合。

　　好不容易一行人終於在花蓮市的慈濟大學碰面，申請人是團隊夥伴——堅璽，由於他舉家搬遷到花蓮後，有許多工作都是跟社工來配合，於是就想透過這樣的演出，回饋給在這段時間跟他一起搭配工作的社工們，演出主題是「愛社工」（註1）。

寧靜莊嚴的演出空間

　　一進到演出空間，就感覺非常寧靜，因為是佛堂。在尋找適合當舞台的地點時，左看右看前看後看，最佳位置還是在佛像前，幸好可以降下投影幕當作舞台背景，不然在佛像面前演出，會擔心失禮。偌大的空間讓聲音容易發散，我們試圖讓觀眾離舞台近一些，但沒有隔板無法隔間，以及無法使用椅子，只能疊起層層坐墊。這場次有些觀眾帶著孩子，孩子的嬉鬧聲偶而干擾，演出中還有觀眾換起孩子的尿布，形成一種台下也是舞台的狀態。不論是主持人或是演員，在此情況下都得花更多的精神去聚焦以及聆聽。不過，或許因為前面幾場的洗禮，我已經感覺一切都很好，一切都很對。

　　這場次由我擔任主持人，小賴為樂師，演員陣容有大昱兒、一節、堅璽、小黑，恰好一半 OOPS 一半 A-Team 的均衡組合。觀眾除了社工夥伴，還有花蓮「花天久地」劇團的老朋友們來捧場，因為該劇團團員們有許多也是社工背景以及助人工作者。

　　在演員介紹完後，已經有觀眾準備好，被我邀請上台，說第一個故事。她是阿美，要分享自己在社工的歷程如何照顧自己，她從原本在家扶中心當助理，讓原本學商科的她開啟助人工作的歷程，因為和原本工作單位主管理念不合，又想要繼續

在這領域服務，於是開始在空大唸書，完成學分，同年生了女兒，一邊帶孩子一邊考社工師、一邊實習還要一邊工作。我說，這聽起來不像是照顧自己，反而感覺到很多壓力呢！阿美不好意思地說，照顧自己是這幾年才漸漸學會的，因為女兒小時候不好照顧，會不斷吵鬧耍賴要求關注，她自己會不經意發洩情緒在女兒身上，女兒一句「媽媽妳是不是不愛我了？」，讓她驚覺不能再這樣下去，才漸漸改變自己的步調，透過上進修課程滋養自己，整理自己的狀況。演員們在舞台上呈現了有志難伸、為了考到資格拼命撐著的阿美，很多雜務、聲音、任務同時間要求主角執行，不斷拉扯，也呈現了母女之間的互動對話。

第二位說故事者，是位很理性的社工師鈺湘，從原本護理師的職業轉換到社工師，發現自己除了理性、分析、判斷之外，多了一些感性，不再只是看診斷跟症狀，而是看到了服務對象的需要。鈺湘選擇同樣散發出理性特質的堅璽，來扮演她。演員將舞台化成兩邊，兩邊各坐著一位個案，讓主角進行不同的對話及互動，呈現理性與感性的前後差別。

爆笑流暢的天生演員

　　慧萍（註 2）接著上台，我認識她是因為「花天久地」劇團，現在才知道原來她也是資深社工，而且去年剛退休。她幽默地道出台灣社工的難處，也說在花蓮的社工更是難當，因為花蓮聚集了所有台灣的社會問題，有的時候社工都會把自己搞得跟個案一樣，也需要幫助。她說社工就像個發電機一樣，不斷把電給出去，其實也需要被充電的。我問她，有沒有耗盡電力的時候，她說她很疼愛自己，永遠都會打扮得像貴婦的時候出門，讓案主看到一個很有精神、很有能量的自己，這樣才會感到有希望。她在退休的時候，其實也會覺得對不起同事，因為看著他們還在水深火熱之中。慧萍恰好選了心境和自己類似的一節擔任主角演員，因為一節也有著離職後，覺得對不起同事的心情。演出時，一節把貴婦社工這角色詮釋得淋漓盡致；大昱兒也創造了一位同事的角色，從原本不照顧自己，到跟著貴婦一起光鮮亮麗；小黑跟堅璽則交替演出了案主以及同事，整場演出節奏鮮明，非常流暢，最後四位演員都成為貴婦社工，一節也帶動著劇情高潮迭起，在最恰當的時間點說出「可是，我要離開大家了！」小黑瞬間趴下抓住主角的腳，堅璽跟大昱兒則瞬間笑場了，全場觀眾也被逗得笑呵呵。我也和慧萍一起笑得前翻後仰。

在觀眾笑得差不多，終於能順暢呼吸的時候，迎接最後一位說故事者──偉育，相較於去年剛退休的慧萍，他則是剛踏入社工這行業的新鮮人，說著以為自己可以習慣一個人在外面生活，卻在花蓮工作時才發現自己其實沒有獨立過。雖然念大學時就搬離台南的家，但是都有同學陪著；當兵的時候則有弟兄陪著。來到花蓮工作，才真的是自己一個人。最近因為跨年回家鄉一趟，在回花蓮的火車上，不斷問自己，為什麼要選擇這麼遙遠的地方？現在的他還沒有找到支持的力量，雖然喜歡社工這份工作，但是自己還在適應生活中的孤單。這場演出由小黑擔任主角演員，在開演前非常焦慮的他，卻在演出時表現的可圈可點，活像是天生的演員，儘管小黑沒有接受過很多訓練，卻本能性地呈現以往生活的緊湊、各個階段的充實，以及來到花蓮的孤獨，其他演員則很快地和他搭話，轉換情境及地點，讓舞台上呈現出台南老家的雙親、火車車廂中的想念，以及花蓮宿舍的孤單。這演出讓觀眾們笑中帶淚，喜劇的節奏卻也帶著深刻的情感。

演出就在輕鬆愉快的氣氛下結束了，同樣的場地，卻感受不到一開始的莊嚴寧靜，取而代之的是溫暖及熱烈的對談，分享著演出後的心情。有些社工雖然沒有分享故事，但覺得聽到故事分享而且看到現場演出來，讓他們得到一些回饋，好像再一次重新整理自己，有機會沉澱。演出後，小黑匆匆忙忙地趕

回台北，我們則到堅璽推薦的OOPS餐廳用餐，非常有氣氛的地方。這也是大昱兒跟一節的最後一場巡演演出，以喜劇歡笑作結尾。晚上我們黃金五人小組則到堅璽家借住一宿。

深夜眞心話

晚上我和小賴坐在客廳，趁著還有精神時整理資料，馨爸則泡著茶，享受夜晚的時光，此時加麗接到一通電話，感覺電話的那頭是很親密的人，但是快要吵起來的樣子。當加麗講完電話，我關心的問一下「怎麼啦？」加麗竟然哭了，那是通跟家人的對話，當時她和家裡人互動不是很好。我和爸媽的互動，小賴跟加麗都看在眼裡，感受在心裡，很難不想到自己的家庭，我也不是沒有經歷過尋求父母認同的歷程，只是每個人的故事都不同。聽著加麗跟小賴說起對於家裡的難處以及渴望，也讓馨爸說出了許久未提的遺憾——對於我哥的期望，以及想跟他把酒暢談的心願。這趟旅程，我的哥哥一家人沒能一起參與，也成爲我心中一點小缺憾，因爲馨爸和哥哥之間仍有著一道彼此都沒能跨越的牆，一個盼望有著對話，一個不知如何應答。這個晚上的對話，交流著三個不同家庭的狀況，做父母跟做子女的不同觀點跟想法，有了交流機會。這也讓我悄悄

地在心中下定決心，要想盡辦法跨越馨爸跟哥哥之間的那堵
牆。

📢同場加映_____

註 1：愛社工──劇場特輯

　　　為愛而演 2015 花蓮社工人

　　　https://www.youtube.com/watch?v=wmhWSBtMSBs

註 2：慧萍的故事──貴婦社工

　　　為愛而演 2015 花蓮社工人愛社工劇場（二）

　　　https://www.youtube.com/watch?v=jp37E7Q3nNE

Day 12 命中注定

　　雖然昨天晚上很晚睡，早上起床時精神卻很好，在好山好水的花蓮堅璽家，悠閒的度過早餐時光，非常愉快，感覺身心靈都有好好被照顧到。用過早餐，我們從花蓮出發到宜蘭，堅璽也帶著妻女一起去。本來想說有充足的時間，可以慢慢開，甚至能中途在南澳用餐，但是路程比想像中還要遙遠，實在太久沒有走北宜公路了！儘管時間有點急迫，馨爸仍堅持要停在南澳買毛蟹，就算沒有時間吃飯，也要外帶。他說真的超好吃，不吃會後悔。這時顯現了再忙也是要享受生活的馨爸式浪漫。我們在演出前不到一個小時才抵達宜蘭的家扶中心，和堅璽一家以及 Coach 會合。

　　宜蘭的兩個場次都是 Coach 牽的線，因為他工作的場所就在宜蘭，認識許多社工以及助人工作者，於是促成了第十二場在宜蘭家扶的演出。場次的接洽人小辣，因為今年負責中心的訓練活動，聽到 Coach 提到有巡演活動，還特定上網搜尋一下，小辣自己覺得這形式挺有趣的，想給大家一些新奇的體驗。小辣原本的期待，是能讓同事有輕鬆地體驗，可是，當天演出的狀

況，卻是十四場次中，最深最沉重的演出。台上的演員跟台下的觀眾有著深刻的聯繫，共同面對及感受我們所畏懼感受的，那股人生的無常、惆悵與哀傷。

　　我們抵達的時間太晚，其實沒有什麼時間練習，由於昨天場次堅璽的女兒實在太搶戲，太吸睛，我徵求堅璽跟他太太 RuRu 的同意，請 RuRu 帶女兒在旁邊的圖書遊戲室玩耍，等戲演完。這場次由小賴擔任樂師主持人，堅璽、Coach 跟我擔任演員，而堅璽跟Coach都有幫家扶上過課，帶過培訓，本來想說輕輕鬆鬆，都是自己人，卻沒想到就是因為自己人，所以故事都很深，此時也讓小賴遇到了第四個關卡「死亡故事的訪談」。

說出了，面對死亡的故事

　　每一個場次我都說著不同的故事來介紹自己，來到宜蘭家扶，踏入演出場地，那故事就浮現腦海，久久無法散去。於是我就順其自然的說了出來。

　　當時我是醫院裡的職能治療室主任，在精神科服務其實比較不容易遇到個案的生老病死，而且我服務的單位是精神科專科醫院而不是安置機構，所以我不會看到我的個案在我面前老去或死亡。但是這群精神患者，有時候因為症狀不穩或是長期住院想家，會不假離院（俗稱逃跑），住院個案有些已經復元

得很好，可以協助醫院的一些工作，自由出入病房，但是個案症狀不穩定的時間點，不是我們能掌控的，因此仍會發生不假離院的事件。醫院附近周圍都是田地、田野，當有個案逃跑時，工作人員都已經訓練有素，會立刻騎摩托車到鄉間小道把個案找回來，或是到了晚上，就會接到家屬電話說誰又跑回家了。

有一次，個案在星期六逃跑了，我們星期一上班的時候，才知道已經找了兩天都找不到，雖然擔心，但也只能等消息。下午的時候接到院長的電話，他說：「找到了」正當我要放心的時候，又聽到「找到了，在地下室」。原來他在地下室上吊，兩天之後才被發現。當下我非常的震驚、痛苦跟難過，可是身為主任不能慌，半小時後就要帶治療活動，我看著得知消息的同事們開始哭泣，她們認識個案很多年，已經像家人一樣了，我當場就說：「你們先休息，下午交給我。」把其他個案照顧好之後，我的眼淚也流不出來了。幸好當時已經有自己的劇團，每一週會碰面團練，剛好那陣子練習的主題跟創傷有關，我就在團練時說出這個故事，當演員們幫我把故事演出來，我終於把那天在辦公室沒有辦法流出的眼淚給流出來了。

無常的哀愁與恐懼

演員 Playback 回送給我後，不到一分鐘，小辣（註 1）就坐上了說故事者的椅子，哽咽哭泣。「我很想念我先生。」當時坐在演員區的我，一聽到這句話，就感覺到她的先生應該不在了，有經驗的主持人不會回避也不會害怕討論死亡，仍會關心及訪談這故事對她造成的影響，以及其中的一些畫面。缺乏經驗的小賴，幾乎都讓小辣自己說，沒有太多訪問，當小辣選擇我扮演她時，我實在沒有足夠的資訊來「入戲」，我不曉得她是如何跟兒子說？兒子幾歲？對於爸爸過世什麼反應？因此我暗自決定以較抽象、藝術美感的方式來呈現。但是演出時，堅璽立刻扮演小孩，向我問著「爸爸呢？爸爸呢？」我當場選擇保守的演法，跟已經流淚的堅璽，辛苦地完成了對話，Coach 則小心翼翼地拿起黑布，在身後呈現憂傷氛圍。我想，或許我也在無形之中保持故事的深度，以免太過強烈。

回送給小辣後，看見台下哭成一片，一問之下，才知道小辣的先生是大家之前的同事，所以在場的人都在經歷面對死亡、哀悼的過程。我馬上請大家深呼吸，放鬆，接著詢問每個人的感受，跟演員一起用悲傷的流動塑像來回送給所有觀眾。接著有位同事表達對於小辣的不捨，很心疼，我們則很有默契地用四元素來回演，此時已經是語言無法呈現的時候了。

　　在氣氛較緩和後，游明上台來分享一段帶兒子看牙醫的故事，連續發燒兩晚的四歲兒子，在一間診所看，狀況沒有好轉，想要換別間卻被拒絕，一連被拒絕好多次，讓他們夫妻倆生氣又焦急，氣的是奇怪的看診制度，焦急兒子高燒不退怎麼辦。游明選擇 Coach 來扮演他，上一個故事還驚魂未甫的 Coach，仍是賣力演出，還不懂得控制力道的他，每句台詞都非常大聲，事後他說，因為不知道怎麼演比較好，只好用大聲來掩蓋自己的害怕。

　　最後一個故事，延續著故事的紅線，是跟死亡有關的故事。筱薇（註 2）的爸爸在她五歲時就去世了，小時候還沒有察覺這件事對自己造成的影響，只覺得媽媽好辛苦，要扛起照顧家裡五個兄弟姐妹的重擔。現在想起來，可能因為父親的過世，讓自己對於生離死別格外害怕，甚至對於現在的男友緊抓不放，因為太害怕男友會突然離開，幾乎隨時隨地都要知道對方的行蹤，不然會崩潰。筱薇選擇我來扮演她，這次我就入戲了。一開始堅璽扮演男友，將紅布纏繞在身上，我順勢拉住，開始糾纏拉扯，不斷詢問對方在哪裡？不肯放手。最後結束在「我還放不開。」

　　　　說出故事的、沒說故事的，

　　　　都為了自己做了最好的決定，

> Playback 劇場是活的劇場，
>
> 全然相信説故事者的選擇，
>
> 於是，故事就此發生，
>
> 因爲相信，因爲願意。

豪華晚宴

　　演出結束後，我們先到晚上住宿點放行李，此時馨爸打了一通電話，聯繫住在羅東的老友羅老闆，我們就被邀請參加一場非常豪華豐盛的晚宴，吃的超級無敵好，高級到那生魚片是整條魚跟著一起端上來，肉都變成生魚片，魚頭連著骨頭尾巴還在掙扎擺動，如此的新鮮讓原本有在吃生魚片的我跟小賴嚇壞了，我們假裝鎮定的說著，我們不吃生魚片的。當然當時候我們各自演著自己的內在小劇場，事後有機會聊天時才發現當時候我倆的心境是一模一樣的，而聽到我們聊天的馨爸才知道，原來當時候我們是如此驚嚇啊。吃完大餐，還拜訪了羅老闆的家，當時其實我很想先回宜蘭休息，但馨爸真的難得能和老朋友敘舊，雖然累也累得值得的。回到住所仍是非常的飽脹，看著那一包傳說中非常美味的毛蟹，根本吃不下，此時馨爸又豪氣地說，明天吃！這放到明天還是非常好吃！

　　過了非常充實的一天，大家陸續盥洗完，選擇自己喜歡的房間跟區塊，入睡。感謝宜蘭家扶讓我們一行人住進他們的招待所，也提供了睡袋地墊，也感謝馨爸馨媽非常隨和隨性，雖然爸媽是帶著我跟哥哥露營露到大，但這一兩年已經不露營了，我心裡擔心以及不捨爸媽得蓋上久違的睡袋，睡在只鋪巧拼的地面，深怕他們晚上睡不好，但我爸媽就是如此豪邁以及不居小節，這真的是對我最大的支持。

📢 同場加映

註 1：小辣說，分享故事對她的意義是能夠正式地說出來，有機會讓夥伴了解自己，但更多的是表達自己的思念。半年後我將馨爸剪輯製作好的的影片傳給她，她隔了一陣子回覆我，原來一接到信件時，第一次打開影片，才要播放她就關了，突然害怕看見自己那時的樣貌，感覺好脆弱的樣子。隔了幾天後，才又鼓起勇氣再看一次。看完當初的影像，她這麼對自己說：「嘿！說出來真的很需要勇氣，妳不想讓別人看見脆弱的自己，其實說出來才會更勇敢。」半年前的劇場經驗，對她而言是「在公開的場合流露想念、呈現脆弱的自己與坦承人生無法取代的缺憾；看見並承認自己的狀態就是如此，反而更知道未來人生的道路確實跟同事們不一樣。」

註 2：筱薇的故事——死亡的陰影

為愛而演 2015 宜蘭家扶唱出我們的故事劇場：

https://www.youtube.com/watch?v=9njGLFc8Fp0

Day 13 熱舞青春

　　倒數第二站是位於宜蘭頭城的聽濤營，演出在下午。我們享受著緩慢的早晨，以及終於可以大快朵頤那久等了的毛蟹，真的是超級好吃！剛開動，Coach 竟然提早來會合，來的真是時候呀，他也沒在客氣地一起吃了起來。恢復好場地，往頭城出發！

　　抵達後我們先場勘環境，找適合演出的地點，東找西找，找到一個半戶外的場地，有著足夠大小的舞台。地點靠近馬路邊，彩排時還聽到外面住戶大聲聊天，幸好演出時外面沒有多大聲音。

　　這場次的申請人是聽濤營的工作人員又甄，想透過帶領熱舞營隊輔們的故事分享，讓參加營隊的孩子感受到跳舞的熱情，讓輔導員去影響他們。這也是很特別的場次，因為今天鎖定服務族群為輔導員八位，但是營隊的孩子也一起參與，不然沒有人顧，所以我一開場先和參加營隊的孩子們建立默契，謝謝他們願意讓我們借用一個半小時，讓我們能服務大哥哥大姐姐們。

這是他們五天熱舞營的第三天，當隊輔們帶隊前來時，每個隊輔臉上沒有笑容，感受到壓力與疲憊。隨著小賴的音樂、演員的介紹，大家表情變柔和了。

> 你是不是也有點迷惘，你是不是也感到慌張，
> 關於未來的長相拿了張空白支票，不知道誰蓋了章；
> 你是不是曾懷抱夢想，你是不是也帶走遺憾，
> 長灰塵的作文簿還寫著我的志向，怎麼就不想長大，
> 一顆一顆星星在天際閃耀，
> 一張一張單程車票在手上，無法遺忘，
> 無數個夜晚，無數次思量，我要成為你心中的驕傲，
> 無數個夜晚，無數次思量，我要成為你心中的光芒，
> 照亮你曾給我的翅膀。（註1）

小賴的歌聲，帶出了許多輔導員們的盼望，Coach 分享自己熱愛棒球的心情，和這群愛跳舞的年輕人產生共鳴，我分享著大學時參加社團時，從中學習到「人」比「事情」更重要，引起了熱舞營負責人的感觸。輝輝分享著高中讀表演藝術科，三年都在跳舞，曾經遇到瓶頸差點要放棄，爸媽也反對他下課時間繼續練舞，直到不斷苦練後，終於在成果發表會時，讓媽媽看見自己努力的成果。阿俏則是籌備營隊的負責人，帶領的輔導員都是她找來的，從一開始什麼事都自己扛，自己承擔，到

現在能夠相信隊輔，感受到成就感。小鍾則是因為小時候媽媽不在身邊，得照顧妹妹，讓她成為獨立又早熟的人，也因為擔任社長，就算壓力很大也不會說出口。洋洋則是個很樂觀的人，從行動不便的爸爸身上，學習到認真以及樂觀的性格，小時候因為家裡開店，會幫忙收拾東西，養成他隨手收拾的習慣，有時候身邊的人不太理解他為什麼這麼堅持。這些故事的分享，也讓他們彼此更加熟悉，他們對於舞蹈的熱情以及堅毅的性格，已經影響著在場所有孩子了。

　　我很喜歡跟 Coach 一起站在台上的感覺，一樣是兩個演員一個樂師，我們都更加熟練，輪流運用步跟椅子，相較於昨天的死亡議題，對於和運動相關的故事，Coach 演起來格外自在。明明就在半戶外的空間，明明風就很大，但所有參與的人，如此專注，包括孩子，看著大哥哥大姐姐的故事上演著，最後一個「我聽見」，邀請所有參加的人——包括孩子分享感覺，因為有些孩子的眼眶也紅了。感覺到堅強、感覺到勇敢、感覺到好辛苦、感覺到夢想。這群大學生隊輔很有心、很努力，這群來學舞的孩子也有著很柔軟的心，在這下午的 Music-Playback 劇場中（註2），我們都感受到了。

沒有說故事的，故事最多

演出完成，隊輔們整隊帶孩子離席，繼續他們的熱舞營。又甄在接受演出後採訪時，說了很多，也激動得掉淚。

我是真的感動啦，因為感覺每個故事都有講到我，像是有聊到夢想的；有聊到體育棒球；因為我本身是籃球員，我個子比較小，可是在國中的時候打先發球員，是中鋒，不太有人相信，因為我的位置卡位卡得滿好的，所以教練就讓我打中鋒。可是到高中之後，師長不讓我打那個位置，因為沒有練過後衛或是控球或是前鋒的動作，自己信心被打擊後，那段時間很不喜歡籃球。它給我有點像是重重的一擊，說我根本不適合打球。可是離開之後就會很想每天去球場，甚至現在辦給小朋友的營隊，都會有一股熱忱。像阿俏的故事，她有跟我說過她很害怕帶這次營隊，在出發前一天，我就一直給她鼓勵說：「沒關係，我幫妳扛。」雖然是第一次跟舞團合作，也很擔心，可是我相信阿俏這個人，我相信她。我自己心裡雖然很緊張，我不能表現出我的懼怕，因為我怕的話，他們一定會更怕，就像小鍾的故事，然後，也很像那個洋洋，他是樂觀的人，因為我不太喜歡人家看到我哭、我傷心，像剛剛我已經熱淚盈眶的時候，我知道我不能講話，因為我一講話我就會會無法控

制，會淚崩，就在剛剛演出的時候，我們主任打電話給我，我一講「喂！」，我就不能講話了，主任問我是不是在哭，我說，對呀，太感動了。她跟我講完事情之後，就說，那妳可以繼續去感動了。我就在那面牆後面一直哭一直哭。然後這中間小朋友也跟我講說她為什麼哭，因為她家裡的一些事情，她說她不知道為什麼就會想到她媽媽，那位小朋友她其實很堅強，她這麼小的年紀就自己做了很多事情。

最後一晚了

晚上我們住在聽濤營，這是最後一個晚上了，明天就是最後一天，我們分享著一路走來的心情，自己最喜愛的場次，從巡演過程中的獲得，聊到眼睛都快睜不開了，才依依不捨得睡去。

幕後花絮

註 1：為愛而演——小賴的故事　小賴的歌：光芒

　　https://www.youtube.com/watch?v=5vFWnMGK36s

註 2：為愛而演 2015 宜蘭聽濤營——演出我們的故事-劇場完整版

　　https://www.youtube.com/watch?v=9bEAYtOyFTI

2015.02

爲愛而演──經典毛蟹／馨媽手繪

聽濤營──你跳舞的樣子很好看／馨媽手繪

Day 14 暴走演出

　　最後這場次申請演出的是雅婷老師，是蘆洲國中輔導組的組長，在亞洲體驗教育年會的時候就提出申請，也曾參加過 Playback 的體驗，她當時感受到這是一個滿有意思的歷程，可以在探討生命故事的時候不只是說，而是看到別人把自己的生命故事演出，然後變成一個禮物，那是很特別的體驗，所以就想讓自己的同事也有機會體驗。

　　Coach 正是蘆洲國中的校友，加上住在台北的樂天，最後一個場次的演員陣容就是我們三位演員，跟樂師主持人小賴。這是充滿張力及「笑」果的演出，深情及深刻的演員介紹，拉開序幕，引出了各種不同層次的故事，台上演員盡情發揮，活在當下。

最後一場加碼演出

　　演員介紹的部分，每個人都加碼分享，Coach 從在蘆洲國中練棒球，一路講到現在，分享好多他轉換職業、做出不同選擇

以及嘗試的心路歷程；樂天則分享了自己在自學學校中，用在大女兒身上很好的方式，卻在小女兒身上行不通，直到他花時間了解小女兒的學習歷程及需求，不再堅持自己的方式最對，這是他困境中的希望；而我分享了從醫院離職，到都市人基金會帶中輟孩子 28 天共生營的時候，不慎墜崖，由原本的輔導員，變成青少年們協助我，因為這故事中也有馨爸跟馨媽，當時和馨媽通電話時沒有說自己受傷，以及他們知道後，沒有第一時間聯繫我，而是相信我跌倒了自己會爬起來。分享後樂天跟 Coach 回送給我自由發揮等級的 Playback，實在非常感動。（註 1）

面對自己的逆境

這場次是我當演員最激動的場次，算是我身為演員最大的卡關！Coach 加上樂天兩個人的動能，快到我跟不上，小賴的音樂也常被忽略。在演員介紹時，一切都很正常，而且我個別跟他們兩個搭擋時，都非常順利。沒想到第一個故事演出時，就失控了。第一個是雅婷的故事（註 2），她分享著當輔導組組長的壓力，看見其他輔導老師需要幫忙、受到挫折的時候，都會很心疼，自己也會想盡辦法到處進修，到處學新的方式，帶回來給老師們，有的時候會覺得不知道怎麼幫忙。雅婷選我當主

角演員，演出過程中，Coach 冒出來演被輔導的學生，一下子吃檳榔，一下子要抽煙，一下子要去扁別人，讓我忙著處理他的問題，問題是這個雅婷沒有說啊！我當場真是又好氣又好笑，氣的是Coach亂演，笑的是他演的真的很好笑；接著樂天開始丟布，Coach 也跟著丟。「無敵輔導技巧」、「萬能學生馴服術」、「死小孩變好」、「乖乖牌萬靈丹」，每塊布都是新的教學方法，他們一邊丟我就一邊撿，當作如獲至寶。後來看影片時，覺得真的很有創意，雖然都不是雅婷說的，但是樂天跟 Coach 的確創造了很豐富的故事畫面，不過當時候的我卻沒能一起 Play，而是想要去控制場面，想辦法要他們照著我的方式演。

因為我的狀態，也產生了常常是樂天跟 Coach 互動的很開心，而我像是要控制兩個過動兒、兩個暴走演員的老師，但總是力不從心。到了第四個故事，瑞婷（註 3）想表達對雅婷的感謝，因為雅婷鼓勵她練習跑步，很不喜歡運動的她漸漸培養起信心，甚至完成了半馬。瑞婷選了Coach來扮演她。老實說，當時在Coach身上我沒有看見瑞婷的影子，但後來我發現，是我侷限了自己，因為無法相信 Coach，也就失去了「什麼都是對的舞台」的態度了。有一幕，是主角下定決定要練習跑步，Coach 拿起紅布要綁在額頭上，一方面因為這個效果樂天在演上一個故事時用過了，他在演考生的時候也綁過一次，我不想重複同樣

的舞台效果，另一方面是我眞的覺得太超過了，瑞婷才沒有這樣子呢！於是，我動手抓住紅布，不讓Coach綁。我還說「也不用這麼誇張，做自己就好，不用太勉強，眞的！」，就這樣成功阻止了 Coach。後來發現我完全沒有在 Say yes 啊！誰說瑞婷只能是表面看起來的樣子，難道心中不會有個要綁頭巾拼了的自己嗎？我當場消滅了好多故事的可能性，只因爲我不夠相信，我以爲我才是對的。眞的沒有想到，到了最後一場，我卡在演員這一關，卡到之後看影片都覺得很慚愧，儘管Coach在事後說自己因爲樂天在場，玩心大起，也因爲回到母校，不斷被點名當主角，他就玩嗨了，自己加碼演出，覺得對不起我，但我跟他說，我才對不起他跟樂天，他們做得很對！

　　當時前面四個故事的演出，都成爲滿堂彩的喜劇，直到第五個故事，是跟輔導的學生墜樓有關的故事，小賴再次面臨「死亡故事的訪談」關卡，很迂迴地訪談老師，沒有直接明問，學生墜樓後，傷勢如何，還活著嗎？大多的訪談在學校如何處理，老師卡在家長跟學校中間的心情，直到訪談尾聲，才清楚學生墜樓後，住加護病房，中間老師有去看學生幾次，給學生鼓勵，隔了一陣子才過世。老師仍帶著遺憾以及疑惑，不知道是不是當初自己少做了什麼，有沒有可能影響整件事情，這答案她永遠不會知道，也清楚自己已經盡到當時最大的努力了。當要演出時，我知道哪些場景要特別小心，Coach 跟樂天也

收斂許多，小賴的歌聲也終於能充滿空間。「生命來了又走，生命來了又走，我們也走過了，走過了」

這場演出，我演得掙扎痛苦，但是觀眾反應卻很好，最後仍有老師分享了很深刻的故事，馨爸直說這場實在太好看了，只有小賴懂我的心情，因為她也苦惱著沒能發揮樂師的效果。事後看影像打逐字稿時，發現我在台上的掙扎表露無遺，是我不夠相信演員，也太自以為故事的核心就是我所認為的，在場上的我沒有讓出空間來，也沒有找到方法跟Coach和樂天合作，其實他們的詮釋不單單是玩過頭，也是他們聆聽故事後流動出來的情感以及本能反應，就算扮演不同性別的主角，仍用自己的說話方式，不代表心中沒有主角的故事。我深刻體會到要全然相信劇場、相信台上的演員，還有要願意冒險，要更勇敢，這才是真的自由了、真的什麼都是對的劇場。

一輩子的約定

演出後，我們在台北慶功聚餐，在各地工作的演員夥伴們，傳訊息來恭喜我們巡演完成了。在聚餐後，做巡演後的採訪，感覺時間怎麼過得如此快，真有股夢一場的感覺，卻又如此充實！我們都知道，這不是句點，而是分號，我們都會為了

明年的巡演，把自己準備好，然後期待更多的組合、更多的故事。

　　最後一場的演員們都住台北，和小賴、加麗說再見時，眞有股不捨，因爲連續十四天都膩在一起，每天都會載著她們回家，現在卻是送她們去捷運站，而換我開車載馨爸馨媽回台中的家。車內忽然變很大，很寬敞，有股落寞，卻也好滿足，因爲我知道這是一輩子的事，這群人也會是一輩子的好夥伴。

◀━━🔊 同場加映 ━━━━━━━━━━

註 1：演員介紹：阿馨/爸媽的捨得、Coach/找到體驗教育的路、

　　　樂天/靠近她

　　　爲愛而演 2015 蘆洲國中困境中的希望劇場（一）

　　　https://www.youtube.com/watch?v=FrKENZczIyc

註 2：雅婷老師的故事──「堅強」的背後

　　　爲愛而演 2015 蘆洲國中困境中的希望劇場（二）

　　　https://www.youtube.com/watch?v=LinUKxk806k

註 3：瑞婷老師的故事──我完成了半馬，雅婷謝謝妳

　　　爲愛而演 2015 蘆洲國中困境中的希望劇場（五）

　　　https://www.youtube.com/watch?v=nWwEgNhLq-4

蘆洲國中——困境中的希望，我也有能力抵達終點！／馨媽手繪

未完

巡演後，故事沒有停

　　巡演後，為了整理十四天巡演的歷程，開始重啟每個影像檔。先編好檔名，和馨爸分頭進行，我主攻逐字稿，並且將演出時的對白提供給馨爸，馨爸則摸索出影片剪輯及後製，將每一段故事原汁原味留存下來。

瘋狂的打逐字稿

　　看著自己出發前的訪談內容，感受到自己真的很常挑戰從無到有，沒有先前的經驗，沒有人教我怎麼做巡演，透過資料參考、自己想像、彼此討論、且戰且走。在打逐字稿的同時，也重新回顧之前學習 Playback 的筆記以及看書，發現，有許多重點跟訣竅都在書裡啊！但是在巡演前完全沒想到要檢視各角色該具備的知識及技巧；我們真的算是莽撞地衝了，實戰經驗導向，儘管受了許多訓練，卻沒有完全被箝制侷限，也因為和小賴共同發展 Music Playback 劇場，挑戰及跳脫傳統的模式，在演出時扮演不同角色，有更多看見及學習，更加明白一場有效

運用時間的演出，該如何準備及塑造；哪些架構好，演員們更能自由發揮。

鼓起勇氣說出口

除了持續整裡巡演中的故事，旅程中引發的家庭情結，也促使我展開行動，聯結起父子、兄妹間的情感聯繫。過農曆年後，深刻的父女對談，開啓了我嘗試和哥嫂對談，試著將父親的感受傳遞，並且試著了解那堵牆的樣貌。先是各別聊天，然後聚在一起聊。從來沒有這樣聊天對話，這樣好奇地問事情始末，以及勇敢開口問他們真實的想法。我很喜歡這些對話，儘管在開啓前有點尷尬，真的會手足無措，一旦說出口了，一切就沒那麼難了。很坦誠的溝通，沒有隱瞞及保留，不斷地營造空間讓彼此看見彼此的差異性、不同及距離，然後讓曾經的誤解或心結，有機會調整鬆緊。家庭間的真心話，我練習了好久才開始說，先是替彼此傳達，接著是讓大家都願意嘗試面對面說真話。關心家人，對我來說是需要練習的，但練習之後，發現和家人越來越親密，也越牽絆，這就是甜蜜的負荷囉。

半年後……

　　馨爸發揮超猛學習力及執行力，將所有影像運用 imovie 轉化成高品質短片，雖然無法百分百重現臨場的震撼及感動，但如實呈現了 Playback 劇場的樣貌，以及當下我們真實的互動。馨爸就此成為剪輯達人，半年後當他終於將最後一段影片上傳後，馬上問我，「接下來呢？」

　　我在五月培訓一批 Playback 新血，在台中石岡沙連墩完成結業公演，也創造出「Playback 大富翁」，於培訓期間試玩，經歷了從晚上十一點到凌晨四點的 Playback 之生死交關、情感交融之夜。七月分因應一群熱血教師邀約，密集培訓一群老師，在彰師大完成結業公演，並就地成立 OLALA 劇團，非常有行動力的 OLALA 已完成兩次公演。歷經巡演十四天的洗禮，我更篤信「什麼都是對的」精神，更加開放的帶領課程以及看待成員們的展現，看到許多突破、解放以及釋放。我也在短片製作完成後，先傳給各個說故事人，分享給他們，並邀請他們說半年來是否有不同體會，那次劇場經驗還什麼後續效應。

　　馨媽還是一樣的溫柔有智慧，期待著下一次巡演。

　　加麗在研究所開學後，忙到無法完成紀錄片，但是在參加五月分的 Playback 培訓後，搖身一變成為演員，以「阿綠」的藝名正式出道，現在是台北分團的固定團員。

　　小賴也參與了五月分培訓以及結業演出，這次她正式解放，釋放出她的演員魂，終於不需要躲在吉他後面，而是站在舞台上成為一名演員，她在十月分出了第一本書《背著吉他靠近你》，目前成為兩個 Playback 劇團的團員。

　　樂天經過沙連墩公演以及 Playback 之夜的洗禮，越來越明白 Playback 劇場的精髓，有許多鬼點子及獨到見解，成為 A-Team 中最資深的演員。

　　兆田在公演後，於八月分的東海大學 Alpha Leader 培訓中，安排最後一個單元為 Playback，由 A-Team 演員組合呈現，三個梯次有著三種不同風味，也激盪出適合在體驗學習情境中的 Playback 動態反思劇場！

　　Coach 熱衷學習，是最熱烈回應我在臉書上發起的 Playback 週四玩耍趣的團員，但詭異的是台北的團練總是無法參與，要不是遇到臨時有工作，就是遇到颱風來臨被困在宜蘭回台北的車陣中，最近一次終於信誓旦旦能夠參加，卻遇到杜鵑颱風最強烈的侵襲！目前台北分團的成員已經不知道到底要不要邀請 Coach 參加。但也因為無法團練，竟也發展出 Line 上的一對對練習、大合唱回應，以及激發我透過拍攝短片 Playback。

　　堅璽一個人遠在花蓮，也在自己帶領的課程中穿插 Playback 的活動，我們一直想找機會去花蓮團練，目前還沒成行；目前常在網路上進行 Playback 式對話，我也因此開發出 Playback 娃

娃小劇場，在聆聽堅璽掙扎矛盾心情時，拍攝小短片（只拍一次）回送給他。

大昱兒在巡演後，離職回到台北，歷經許多矛盾掙扎，最後選擇不去念研究所，而在台北找工作，現在成為台北分團的成員。

小佩生了孩子，等做完月子後，蓄勢待發。

北極熊仍秉持著一年一會一發功的形態，似乎想把休假集中火力在巡演期間，因為每一年碰面一次，他仍能演得出神入化，我也就不強求他來團練，而等著一起公演時激盪出有趣的火花。

小西瓜後來沒有離職，留在原本的單位，仍在找尋自己的道路以及療癒自己，讓自己更加成熟以及快樂。

Duma 在假日市集中販售著自己的手作甜品，格局越來越大，感覺快要轉行了。

Sure 則被男友求婚成功，明年就要結婚了！

影像連結

小賴演唱、故事分享系列

和服務青少年有關

· 為愛而演──小賴的故事　小賴的歌：給小婕

　　https://www.youtube.com/watch?v=aXwkccFzVvI

· 為愛而演──小賴的故事　小賴的歌：面對你的叛逆（一）

　　於第三場次彰興國中

　　https://www.youtube.com/watch?v=Y1Fllx4TfDg

· 為愛而演──小賴的故事　小賴的歌：回憶的樹（於第四場

　　次育英國小）

　　https://www.youtube.com/watch?v=NbzfdWmdgxs

· 為愛而演──小賴的故事　小賴的歌：給小婕（二）於第六

　　場次彰化弘道

　　https://www.youtube.com/watch?v=dbQGNH2Ruuk

· 為愛而演──小賴的故事　小賴的歌：這世界還有我的陪伴

　　（於第七場次彰化社頭國中）

https://www.youtube.com/watch?v=LsgP60Xill8

‧為愛而演——小賴的故事　小賴的歌：面對你的叛逆（三）
於第九場次屏東社工

https://www.youtube.com/watch?v=HQ0AAo9XTqs

‧為愛而演——小賴的故事　小賴的歌：這世界還有我的陪伴
（二）於第十一場次花蓮社工

https://www.youtube.com/watch?v=tlQEArK3Lhw

‧為愛而演——小賴的故事　小賴的歌：背包（於第十二場次
宜蘭家扶）

https://www.youtube.com/watch?v=xzknQHmB60A

‧為愛而演——小賴的故事　小賴的歌：面對你的叛逆（二）
於第十四場次蘆州國中

https://www.youtube.com/watch?v=3214ywSJZls

‧為愛而演——小賴的歌：受傷的小孩（於第十四場次蘆州國
中）

https://www.youtube.com/watch?v=i4NJJVUfP3c

和服務精神患者有關

‧為愛而演——小賴的故事　小賴的歌：給你們（於第五場次
台中弘道）

https://www.youtube.com/watch?v=sXYPNc3OSNQ

和家人、原住民有關

· 為愛而演——小賴的歌：原住民的生活

　https://www.youtube.com/watch?v=MU86FzcYFjw

· 為愛而演-小賴的故事　小賴的歌：無條件的愛（於第九場次
　台東星雨民宿）

　https://www.youtube.com/watch?v=tQ2eWpFqEx0

· 為愛而演——小賴的故事　小賴的歌：直到我也變老（於第
　十場次玉里 Our 老房子）

　https://www.youtube.com/watch?v=lKwTyYN9ATc

· 為愛而演——小賴的故事　小賴的歌：光芒（於第十三場次
　宜蘭聽濤營）

　https://www.youtube.com/watch?v=5vFWnMGK36s

劇場紀錄片系列

· 為愛而演 2015「Playback 之歌」

　https://www.youtube.com/watch?v=LNsYQxsDKLc

團員、申請人採訪

· 為愛而演 2015 巡演前、後團員訪談——精華版

　https://www.youtube.com/watch?v=bhxoZmZ0nig

· 為愛而演 2015 巡演前、後活動申請人訪談專輯

　https://www.youtube.com/watch?v=vZdq2bQgoSM

・為愛而演 2015 巡演前、後團員訪談專輯

　https://www.youtube.com/watch?v=9EFcFy468Ko

各場次預告及完整版

・為愛而演 2015 司馬庫斯──生命的傳承-劇場預告

　https://www.youtube.com/watch?v=QqUl-MPhwi4

・為愛而演 2015 司馬庫斯──生命的傳承──劇場完整版

　https://www.youtube.com/watch?v=-tcKXrZefaw

・為愛而演 2015 彰興國中──往前走的力量──劇場預告

　https://www.youtube.com/watch?v=RWDwZ2MvWY0

・為愛而演 2015 彰興國中──往前走的力量──劇場完整版

　https://www.youtube.com/watch?v=D1HqrzIAXb0

・為愛而演 2015 彰化縣學生輔導諮商中心──重心出發‧灌溉
　愛的力量──劇場預告

　https://www.youtube.com/watch?v=u6IKk88XqLg

・為愛而演 2015 彰化縣學生輔導諮商中心──重心出發‧灌溉
　愛的力量──劇場特輯

　https://www.youtube.com/watch?v=2Us0zyyln1I

・為愛而演 2015 台中弘道老人福利基金會──那些忘不了的故
　事──劇場預告

https://www.youtube.com/watch?v=cJL3slTy1bo

· 為愛而演 2015 台中弘道老人福利基金會——那些忘不了的故
事——劇場完整版

https://www.youtube.com/watch?v=942KXE7TRi0

· 為愛而演 2015 彰化弘道老人福利基金會——那些忘不了的故
事——劇場預告

https://www.youtube.com/watch?v=SCbmLqpJN-I

· 為愛而演 2015 彰化弘道老人福利基金會——那些忘不了的故
事——劇場完整版

https://www.youtube.com/watch?v=7gBYVslru0k

· 為愛而演 2015 屏東勵馨少年團隊社工——助人者的故事——
劇場特輯

https://www.youtube.com/watch?v=cib6MuisxyE

· 為愛而演 2015 台東攝影人張世彬的家／星雨民宿——我們這
一家——劇場完整版

https://www.youtube.com/watch?v=fFIGM4YlnxA

· 為愛而演 2015 玉里 Our 老房子——聽說這裡有故事——劇場
特輯

https://www.youtube.com/watch?v=dkNOLFw1QKk

· 為愛而演 2015 花蓮社工人-愛社工-劇場特輯

https://www.youtube.com/watch?v=wmhWSBtMSBs

· 為愛而演 2015 宜蘭聽濤營——演出我們的故事——劇場完整版

 https://www.youtube.com/watch?v=9bEAYtOyFTI

· 為愛而演 2015 蘆洲國中——困境中的希望——劇場完整版

 https://www.youtube.com/watch?v=RZH-FbjqEIU

故事片段

· 為愛而演 2015 巡演——司馬庫斯生命的傳承劇場（一）小賴的故事——小賴的歌：心裡的畫

 https://www.youtube.com/watch?v=UdQsJMw7Gfg

· 為愛而演 2015 巡演——司馬庫斯生命的傳承劇場（二）優饒長老的故事：從黑暗的部落到上帝的部落

 https://www.youtube.com/watch?v=2KZF03YVleo

· 為愛而演 2015 巡演——司馬庫斯生命的傳承劇場（三）莎韻師母的故事：跟著阿公走

 https://www.youtube.com/watch?v=eMdUkC9bJTk

· 為愛而演 2015 巡演——司馬庫斯生命的傳承劇場（四）部落解說員穆的故事：小學之路

 https://www.youtube.com/watch?v=BYxcZ5GzM4Y

- 為愛而演 2015 巡演——司馬庫斯生命的傳承劇場（五）Lahuy 文化教育部長的故事：父親厚實的雙手

 https://www.youtube.com/watch?v=arkjxYR_1PU

- 為愛而演 2015 巡演——司馬庫斯生命的傳承劇場（六）馬賽 頭目的故事：上帝的禮物

 https://www.youtube.com/watch?v=ccuPbBrjuVM

- 為愛而演 2015 巡演——司馬庫斯生命的傳承劇場（七）主日 學老師鄔黎的心情分享＋尾聲

 https://www.youtube.com/watch?v=loFFFmiU7D8

- 為愛而演 2015 巡演——司馬庫斯生命的傳承劇場（八）謝幕 之後：小麥、Lahuy 感言分享、馬賽頭目專訪

 https://www.youtube.com/watch?v=mfp1AJWBos8

- 為愛而演 2015 彰興國中　往前走的力量劇場（一）採訪申請 人佩怡老師、採訪兆田、開場

 https://www.youtube.com/watch?v=FscWLGWcspQ

- 為愛而演 2015 彰興國中　往前走的力量劇場（二）演員介 紹：小賴、大昱兒、北極熊、兆田、一節、阿馨

 https://www.youtube.com/watch?v=oH8eJUfK2Bc

- 為愛而演 2015 彰興國中　往前走的力量劇場（三）回演觀眾 心情、小賴分享「面對你的叛逆」

 https://www.youtube.com/watch?v=VqhDX8uWGzI

- ‧為愛而演 2015 彰興國中　往前走的力量劇場（四）淑媛老師心情：畢業紀念冊

 https://www.youtube.com/watch?v=wokjLcIRtrA

- ‧為愛而演 2015 彰興國中　往前走的力量劇場（五）雅茹老師的故事：父親的忍

 https://www.youtube.com/watch?v=tiNhyYyhF9Q

- ‧為愛而演 2015 彰興國中　往前走的力量劇場（六）阿淼老師的故事：選擇回家鄉

 https://www.youtube.com/watch?v=RoZji2F37cE

- ‧為愛而演 2015 彰興國中　往前走的力量劇場（七-完結篇）結尾、採訪兆田、採訪申請人佩怡老師

 https://www.youtube.com/watch?v=dB33ClQdbqE

- ‧為愛而演 2015 彰化縣學生輔諮中心重心出發──灌溉愛的力量劇場（一）主持人介紹──阿馨／重「心」出發

 https://www.youtube.com/watch?v=iYeYbBIxNS8

- ‧為愛而演 2015 彰化縣學生輔諮中心重心出發──灌溉愛的力量劇場（二）觀眾的感觸、瑞舲的故事──初衷

 https://www.youtube.com/watch?v=21U_wdkLv3g

- ‧為愛而演 2015 彰化縣學生輔諮中心重心出發──灌溉愛的力量劇場（三）淑琴的故事──蛻變

 https://www.youtube.com/watch?v=EpeTd7Pqonw

· 為愛而演 2015 彰化縣學生輔諮中心重心出發——灌溉愛的力
　量劇場（四）育偉的故事——重回諮商

　https://www.youtube.com/watch?v=-78uvShOr5g

· 為愛而演 2015 彰化縣學生輔諮中心重心出發——灌溉愛的力
　量劇場（五）小熊的故事——框架

　https://www.youtube.com/watch?v=vO_wfVRfCaM

· 為愛而演 2015 台中弘道那些忘不了的故事劇場（一）開場

　https://www.youtube.com/watch?v=0njZvwDGf4o

· 為愛而演 2015 台中弘道那些忘不了的故事劇場（二）演員介
　紹——小賴／我的姑姑

　https://www.youtube.com/watch?v=dzYHAqb4Tag

· 為愛而演 2015 台中弘道那些忘不了的故事劇場（三）演員介
　紹——阿馨／回不了的家

　https://www.youtube.com/watch?v=nWCHNbfQFgQ

· 為愛而演 2015 台中弘道那些忘不了的故事劇場（四）50 的心
　情——很特別、早餐的故事——初衷

　https://www.youtube.com/watch?v=WovbhIdSeJQ

· 為愛而演 2015 台中弘道那些忘不了的故事劇場（五）肉魚的
　故事——助人工作中發現了愛

　https://www.youtube.com/watch?v=HNeDhTAzFVQ

- 為愛而演 2015 台中弘道那些忘不了的故事劇場之六——完結篇：50 分的故事-從商業電視台到公益社工

 https://www.youtube.com/watch?v=ZPAKAATgJY4

- 為愛而演 2015 台中弘道那些忘不了的故事劇場——特輯——演員介紹小賴跟阿馨——獻給精神障礙及患者

 https://www.youtube.com/watch?v=qcMRn4NRUek

- 為愛而演 2015 彰化弘道那些忘不了的故事劇場（一）演員介紹——大昱兒／初嘗挫敗、一節／爺爺的早餐、阿馨／飯卡好吃啦

 https://www.youtube.com/watch?v=iNq8mJU6AIA

- 為愛而演 2015 彰化弘道那些忘不了的故事劇場（二）Sure 的感覺——好神奇歐、小博的故事——父親的支持

 https://www.youtube.com/watch?v=dAGCSDBjGXY

- 為愛而演 2015 彰化弘道那些忘不了的故事劇場（三）阿姨的感動——怎麼這麼厲害、語菲的故事——那個邀我去看古董的伯伯

 https://www.youtube.com/watch?v=ho3jdw_MfNI

- 為愛而演 2015 彰化弘道那些忘不了的故事劇場（四）小博的心情分享——哭完就沒事了

 https://www.youtube.com/watch?v=38e9PD8pbrg

- 為愛而演 2015 彰化弘道那些忘不了的故事劇場（五）阿靜的故事——臘八粥

 https://www.youtube.com/watch?v=zRchhUjgrGA

- 為愛而演 2015 彰化弘道那些忘不了的故事劇場（六）小貞的故事——還沒找到答案

 https://www.youtube.com/watch?v=fimXail6yoE

- 為愛而演 2015 彰化弘道那些忘不了的故事劇場（七）尾聲

 https://www.youtube.com/watch?v=A8eFNC2_Zdg

- 為愛而演 2015 屏東勵馨助人者的故事劇場（一）燕美的感受、劉地的感受

 https://www.youtube.com/watch?v=zE1XBEhxoKc

- 為愛而演 2015 屏東勵馨助人者的故事劇場（二）宜貞的故事——那個法官感動了我

 https://www.youtube.com/watch?v=PGVLYIDFHwM

- 為愛而演 2015 屏東勵馨助人者的故事劇場（三）志漁的故事——今天的觸動

 https://www.youtube.com/watch?v=40rlMD7dWHs

- 為愛而演 2015 台東攝影人張世彬的家星雨民宿我們這一家劇場（一）開場

 https://www.youtube.com/watch?v=P0akrUY9z10

- 為愛而演 2015 台東攝影人張世彬的家星雨民宿我們這一家劇場（二）叔叔的故事——星雨民宿

 https://www.youtube.com/watch?v=0gMuixgg6v8

- 為愛而演 2015 台東攝影人張世彬的家星雨民宿我們這一家劇場（三）姨丈的故事——我愛台東

 https://www.youtube.com/watch?v=WawYaWTohOc

- 為愛而演 2015 台東攝影人張世彬的家星雨民宿我們這一家劇場（四）嬸嬸的故事——我都阿嬤了還叫我小姐

 https://www.youtube.com/watch?v=JjqmA4WoVwA

- 為愛而演 2015 台東攝影人張世彬的家星雨民宿我們這一家劇場（五）馨爸的感動——來弟弟家 Playback

 https://www.youtube.com/watch?v=QPl8hQF9ksk

- 為愛而演 2015 台東攝影人張世彬的家星雨民宿我們這一家劇場（六）馨媽的故事——爸爸很對不起妳

 https://www.youtube.com/watch?v=SeeUaCZ9oPE

- 為愛而演 2015 玉里 Our 老房子聽說這裡有故事劇場（一）家銘的故事——媽媽我需要您的支持

 https://www.youtube.com/watch?v=1PCfYaF8ezE

- 為愛而演 2015 玉里 Our 老房子聽說這裡有故事劇場（二）芷儀的故事——一個想跳舞的女孩

 https://www.youtube.com/watch?v=4OiXPjggumQ

- 為愛而演 2015 玉里 Our 老房子聽說這裡有故事劇場（三）小花的故事──藥師回鄉真好

 https://www.youtube.com/watch?v=x3Gdvm8Sd-o

- 為愛而演 2015 花蓮社工人愛社工劇場（一）演員介紹──小黑／他們不要我的單車；偉育的故事──獨在異鄉

 https://www.youtube.com/watch?v=BJVQs3DgVyQ

- 為愛而演 2015 花蓮社工人愛社工劇場（二）慧萍的故事──貴婦社工

 https://www.youtube.com/watch?v=jp37E7Q3nNE

- 為愛而演 2015 宜蘭家扶唱出我們的故事劇場：死亡的陰影

 https://www.youtube.com/watch?v=9njGLFc8Fp0

- 為愛而演 2015 蘆洲國中困境中的希望劇場（一）演員介紹──阿馨／爸媽的捨得、Coach／找到體驗教育的路、樂天／靠近她

 https://www.youtube.com/watch?v=FrKENZczIyc

- 為愛而演 2015 蘆洲國中困境中的希望劇場（二）雅婷老師的故事──「堅強」的背後

 https://www.youtube.com/watch?v=LinUKxk806k

- 為愛而演 2015 蘆洲國中困境中的希望劇場（三）敏琪老師的故事──我輔導的學生輔導了我

 https://www.youtube.com/watch?v=KtAILWCFhjs

- 為愛而演 2015 蘆洲國中困境中的希望劇場（四）仁岳的故事

 ──我的求學過程

 https://www.youtube.com/watch?v=RBhXoWRwBmk

- 為愛而演 2015 蘆洲國中困境中的希望劇場（五）瑞婷老師的

 故事──我完成了半馬　雅婷謝謝妳

 https://www.youtube.com/watch?v=nWwEgNhLq-4

延伸閱讀

關於 Playback 劇場

· 《即興真實人生――一人一故事劇場中的個人故事》
（2007），Jo Salas，心理。

· Playing the Other. Nick Rowe, 2007.

· Acts of Service. Jonathan Fox, 2003.

· Zoomy Zoomy: improv games and exercises for groups. Hannah
Fox, 2010.

關於劇場／戲劇

· 《創作性戲劇在團體工作的應用》（2013）Sue Jennings，心
理。

· 《創作性戲劇教學原理與實作》（2003）張曉華，財團法人
成長文教基金會。

· 《表演實務――表演初學者的創作舞台》（1995）Mack
Owen，亞太。

- 《劇場概論與欣賞》（2001）Robert L. Lee，揚智。
- 《表演技術與表演教程》（1997）詹竹莘，書林。
- 《詩意的身體》（2005）賈克・樂寇，桂冠。

關於冒險治療／體驗教育

- 《引導反思的第一本書》（2013）吳兆田，五南。
- 《探索學習的第一本書》（2006）吳兆田，五南。
- 《體驗教育——從150個遊戲中學習》（2007）謝智謀、王貞懿、莊欣瑋，亞洲體驗教育學會。
- 《體驗教育——從150個遊戲中學習二》（2010）謝智謀、許涵菁暨體驗教育團隊，亞洲體驗教育學會。
- 《一對一冒險體驗活動架構與諮商實例》（2011）D. Maurie Lunc, Gary Stauffer, Tony Alvarez，亞洲體驗教育學會。
- Coming of Age: The Evolving Field of Adventure Therapy. Scott Bandoroff, Sandra Newes, 2004.

關於戲劇治療

- 《從換幕到真實》（2006）蕾妮・伊姆娜，張老師。
- 《戲劇治療》（1998）Robert J. Landy，心理。

關於藝術治療

· 《超越語言的力量：藝術治療在安寧病房的故事》
（2005），呂素貞，張老師。

· 《青少年藝術治療》（2006），Bruce L. Moon，心理。

· 《以畫為鏡——存在藝術治療》（2011），布魯斯·穆恩，
張老師。

· 《藝術治療自我工作手冊》（2012），Cathy A. Malchiodi，
心理。

關於舞蹈動作治療

· 《傾聽身體之歌——舞蹈動作治療的發展與內涵》
（2001），李宗芹，心靈工坊。

· 《非常愛跳舞-創造性舞蹈的心體驗》（2002），李宗芹，心
靈工坊。

· 《創造性舞蹈——透過身體動作探索成長的自我》
（1994），李宗芹，大眾心理。

關於表達性藝術治療

· 《表達性藝術治療概論》（2007），S. K. Levine · E. G.
Levine，心理。

· 《表達性藝術治療——理論與實務》（2011），Paolo J. Knill,
Ellen G. Levine, Stephen K. Levine，五南。

關於敘事治療

· 《故事的療癒力量——敘事、隱喻、自由書寫》（2012），
周志建，心靈工坊。

· 《從故事到療癒——敘事治療入門》（2008），艾莉絲·摩
根，心靈工坊。

關於完形治療

· 《小丑的創造藝術——完形學派的自我治療》（1992），羅
絲·娜吉亞，生命潛能。

· 《活出完整的自己》（2004），茉瑞爾·席芙曼，光點。

關於職能治療

· 《職能治療概論》（2010），William M. Marcil，心理。

· 《兒童與青少年心理健康職能治療》 （2006）， Lesley
Lougher，五南。

國家圖書館出版品預行編目資料

讓生命故事流動：Playback──為愛而演／張馨之. --
初版. 一臺中市：白象文化，民 105.01
　　面：　公分
ISBN 978-986-358-277-9（平裝）
1. 劇場 2. 即興表演 3. 文集
981.07　　　　　　　　　　　　　104024932

讓生命故事流動：Ｐｌａｙｂａｃｋ──為愛而演

作　　者　張馨之
校　　對　張馨之、林孟侃
專案主編　林孟侃
攝　　影　張志弘、吳泓俞、林博清、夏夏、賴加麗
插　　畫　龍順嬌
出版經紀　徐錦淳、林榮威、吳適意、林孟侃、陳逸儒、蔡晴如
設計創意　張禮南、何佳誼
經銷推廣　李莉吟、何思頓、莊博亞、劉育姍
行銷企劃　黃姿虹、黃麗穎、劉承薇、莊淑靜
營運管理　張輝潭、林金郎、曾千熏
發 行 人　張輝潭
出版發行　白象文化事業有限公司
　　　　　402台中市南區美村路二段392號
　　　　　出版、購書專線：（04）2265-2939
　　　　　傳真：（04）2265-1171
印　　刷　基盛印刷工廠
初版一刷　2016 年 01 月
定　　價　300 元

缺頁或破損請寄回更換
版權歸作者所有，內容權責由作者自負

白象文化　印書小舖 PRESSSTORE出版新紀　出版・經銷・宣傳・設計
www.ElephantWhite.com.tw　f 自費出版的領導者　購書 白象文化生活館 🔍